2019中国大学生创意节纪实

Records of 2019 China Creativity Festival Of college Students

主编 王登峰

·上海·

图书在版编目（CIP）数据

2019 中国大学生创意节纪实 / 王登峰主编.
— 上海：上海大学出版社，2020.12
ISBN 978–7–5671–4075–2

Ⅰ.① 2… Ⅱ.① 王… Ⅲ.① 艺术 – 作品综合集
– 中国 – 现代 Ⅳ.① J121

中国版本图书馆 CIP 数据核字 (2020) 第 247682 号

责任编辑　傅玉芳
技术编辑　金　鑫　钱宇坤
装帧设计　鲁　瑛　邱晓杰
封面设计　周明伟　袁　晨

2019中国大学生创意节纪实
主编　王登峰

出版发行	上海大学出版社
社　　址	上海市上大路 99 号
邮政编码	200444
网　　址	www.shupress.cn
发行热线	021-66135112
出 版 人	戴骏豪
印　　刷	上海宝联电脑印刷有限公司
经　　销	各地新华书店
开　　本	787m×1092mm　1/16
印　　张	22.25
字　　数	445 千
版　　次	2020 年 12 月第 1 版
印　　次	2020 年 12 月第 1 次印刷
书　　号	ISBN 978-7-5671-4075-2 / J・551
定　　价	168.00 元

目 录

前 言 ———————————————————————————————— 004

王登峰：让美育生活化，生活美育化 / 006
倪闽景：合力构建创新创业协同育人平台 / 008
丁　力：助推大学生"双创"最后一公里 / 010
陈　华：协作开放的美育新格局 / 012
俞振伟：发现创意的力量 / 014

2019首届中国大学生创意节启动仪式 ———————————————— 016

2019首届中国大学生创意节参与院校名单 ——————————————— 021

2019首届中国大学生创意节数据全视线 ————————————————— 024

第一篇 创意集结 获奖作品 ———————————————————— 026

2019首届中国大学生创意节大赛获奖作品名单 / 028

1 创意环境设计 / 032　　2 创意产品设计 / 066　　3 创意工艺设计 / 100
4 创意校服设计 / 134　　5 创意美术 / 150　　　　6 创意摄影 / 182
7 创意影视 / 216　　　　8 创意新媒体 / 250　　　9 创意舞蹈 / 284
10 创意音乐 / 298

让艺术可感知 让创意更生动

第二篇 创意思考 院长访谈　　332

金江波：以大美之艺绘就传世之作 / 334
娄永琪：世界的交互始于美育 / 336
王亦飞：点滴之美铸就经典 / 338
盛　瑨：美育是从骨子里面去渗透 / 340
龚立君："创意与务实"相生相融 / 342
尤继一：以美育人 以文化人 / 344
俞振伟：创新性美育是终身命题 / 346
高　瞩：设计引领产教融合 / 348
陆　鸣：美育是工艺美术人的精神内核 / 350

2019 首届中国大学生创意节活动掠影　　352

2019 首届中国大学生创意节梦创未来校园巡讲活动 / 352
2019 首届中国大学生创意节总决赛 & 闭幕式 / 356

前 言

教育是国之大计。2015年，国务院办公厅印发《关于全面加强和改进学校美育工作的意见》。2018年全国教育大会上，习近平总书记提出要"培养德智体美劳全面发展的社会主义建设者和接班人"，将"美育"置于重要的地位。2019年全国教育大会上，习近平总书记强调："要全面加强和改进学校美育，坚持以美育人、以文化人，提高学生审美和人文素养。青少年是国家的未来，他们的素养决定着国家的文明程度，着力提高学生审美素养，教育引导学生成为有大爱大德大情怀的人，是教育工作者义不容辞的责任。"随着美育工作在全国高校不断展开，越来越多的人认识到，美育在培养高端艺术人才、提升全民审美素养、塑造青年一代美好心灵、激发全社会创新活力等方面都具有不可替代的重要作用，是培养德智体美劳全面发展的社会主义建设者和接班人必须着力加强的重要工作。

在此时代要求下，2019年，由国家教育部体育卫生与艺术教育司指导，上海市教育委员会主办，中国上海国际艺术节中心支持，上海视觉艺术学院、上海市学生事务中心、上海市科技艺术教育中心、上海市艺术教育协会、上海中盈文化集团有限公司联合承办的首届中国大学生创意节拉开帷幕。中国大学生创意节立足上海，以一年举办一届的周期面向全国高校。2019首届中国大学生创意节围绕"关注创意，参与创新，享受创造，实力创业"为核心，展开了大赛、研讨、巡讲、评选、决赛、创意周、优秀人才及作品孵化等一系列全国性活动，旨在为大学生提供丰富多彩的艺术实践活动，为高校美育创新成果和学生创意理念转化搭建平台；围绕培养审美能力、选拔创意人才、激励多元创新、扶持精准创业、辅助美育教学五大举措，为高校优秀创意人才提供创业就业保障。

2019首届中国大学生创意节以"美育·创意"为主题，结合高校相关专业和社会审美需求，设置了创意工艺、创意美术、创意

摄影、创意影视、创意产品设计、创意环境设计、创意新媒体、创意音乐、创意舞蹈、创意校服设计10个竞赛单元,涵盖了文化、艺术、设计、视觉类高校和专业,并具有一定程度的拓展性。

在作品征集期间,中国大学生创意节共开展了17场以"梦·创未来"为主题的高校巡讲,邀请了多位与竞赛单元相关的行业大咖,走进中央美术学院、广州美术学院、中国传媒大学、同济大学、东华大学、上海大学等高校,深度解析美育与创意、创意与行业以及大赛各个竞赛单元的设置和规则。每场参加人数近200人,通过公众微信号、官网网站、微博发布活动相关信息、巡讲视频以及优秀作品展示等,综合推广渗透高校数量超过100所,覆盖大学生群体近20万人。

为响应国家做好常态化疫情防控工作的号召,2019首届中国大学生创意节创新地采用了线上直播方式,于2020年6月6日进行了线上直播总决赛,10大分类每类前6名的选手进行了现场连线实况展示与作品讲解,评委通过连线现场对参赛作品作出评审,实现了公平、公正、公开的评审原则。直播观看总数达383 937人,同时在线人数最高峰值达到52 313人。于6月12日举行了"中国大学生创意节梦创现场"首届闭幕式暨第二届开幕式,回顾了优秀作品,揭晓了10大分类排名并颁奖,公布了参赛高校等其他奖项,抖音平台累计观看人数达200余万人,同时在线人数突破6万人;梨视频累计观看人数达100余万人,同时在线人数突破2万人。

青年强则中国强,中国大学生创意节将不断探索高校教育与社会结合的深度和广度,坚持改革创新,协同推进,整合资源促进学校与社会的互动互联,齐抓共管、开放合作,遴选优秀的创意作品和创意人才,纳入后续创业扶持计划,打通高校创意学生群体的创业就业通道,为全国打造国际文创中心储备和输送人才。

让美育生活化，生活美育化

王登峰

教育部体育卫生与艺术教育司司长

"文化"，按照《大不列颠百科辞典》的解释，是"所有人为事物的总和"。人类在所有生活中留下的痕迹、印记、创造均属于文化，文化中的先进的部分又被称为"文明"，落后的部分（如在名胜古迹上的乱刻乱画）则是"不文明"。

2019首届中国大学生创意节以"关注创意，参与创新，享受创造，实力创业"为宗旨，推进高校美育创新成果和学生创意理念转化，这标志着高等院校的美育教育工作与大学生的创意文化活动已经全面融入大学生的生活，成为大学生"文明"生活的重要组成部分，并且将催生出一个以"创造美、美生活"为主题的全新的创新创业孵化平台。

全面加强和改进美育教育将是高等教育当前和今后一个时期的重要任务。过去很多人把美育理解为"吹拉弹唱"，实际上吹拉弹唱确实属于美育，但美育不仅仅是吹拉弹唱。美育最重要的目标是教会每个人发现美、欣赏美，进而创造美。教育部党组书记、部长陈宝生提出的"美育生活化、生活美育化"教育理念，实际上就是讲美育的双重功能：一是对一个人的综合素质提升；二是人的综合素质提升之后，能够让我们的日常生活也能够美育化。

中共中央办公厅近日印发的《关于全面加强和改进新时代学校美育工作的意见》，全面部署了学校，包括高校美育工作在教会艺术知识技能、勤练艺术专长、经常组织展示展演的任务和要求，明确提出促进高校美育与德育、智育、体育和劳动教育相融合，与各学科专业教学、社会实践和创新创业教育相结合。

实际上，对美的追求是每个人与生俱来的天性，只是过去在教育教学实践过程中美育被边缘化了。而一旦美育被边缘化了，就会使人在日常生活中更多地去关注一些具体的问题、具体的困难以及破解的办法。其实，在我们面对困难、破解难题的时候，如何做到有创意，而这个创意又能够起到美化生活的作用，那才是我们真正的教育工作目标之所在。这样的审美境界，是我们每个人在日常生活中应该具备的一种潜质或者能力素质。因此，希望通过大学生创意节，让更多的高校学生在学习生活中用到美育的知识，让日常生活更有创意、更有审美意味。同时，这样一种创意和审美意味，通过引导不断增强服务社会的能力水平，就能够推动学生创意理念转化为创新成果，进而带动整个社会生活的"美化"。如果我们每个大学生都能够有美育化的创意设想，融入每个人的专业，融入每个人的日常生活，这样的美育成果将会是一场巨大的社会革命。它不仅仅会给每个人带来生活的改变，同时也会带动整个社会的发展和进步。所以，我希望2019首届中国大学生创意节能够作为一个起点，真正引领中国大学美育教育发展的潮流，真正体现美育生活化、生活美育化的目标。

我相信，在社会各界的大力支持下，在各级各类学校领导、老师和同学们的积极努力下，我们这样的目标一定能够实现。

合力构建创新创业协同育人平台

倪闽景

上海市教育委员会副主任

2019首届中国大学生创意节以培养德智体美劳全面发展的社会主义建设者和接班人，提高学生审美和人文素养为指导思想，为高校美育创新成果和学生创意理念转化提供实践服务，致力于创意人才培养，注重创新创业教育与专业教育的有机结合，是一个产学研融合，立足于培养优秀大学生文化创意人才的孵化平台。

文化创意产业被公认为"21世纪的朝阳产业和黄金产业"，文化创意人才正在成为创意经济最核心的生产要素。为打造创新实践平台，多渠道提高大学生创新实践能力，给大学生提供更大的发挥空间和表现才能的舞台，2019首届中国大学生创意节以创意大赛的形式，开启一场创意思维与创新理念激烈碰撞的盛会，尽显年轻学子的创意才能。本届大学生创意节得到了全国各高校的积极响应和热情支持，说明举办大学生创意节是符合展示大学生创意才能需要的，作为首

届中国大学生创意节的主办方和承办方，都要努力为大学生创意大赛做好服务。

本届大学生创意节围绕创新和创意，以关注创意、参与创新、享受创造、实力创业为主旨，为高校美育创意成果和学生创意理念转化搭建平台，通过线上创意课程、创意行业精英走进高校，总决赛创意周展演等活动，加强高校创客文化建设，培养一批具有创新意识的人才，同时联合创投公司和创意机构对大赛作品进行专业评估，遴选优秀的创意作品和创意人才，纳入后续的创业扶持计划，打通高校创意学生群体的创业就业通道，从而为社会储备和输送更多具有实践转化能力的创新创业人才。

上海市教委十分重视创新创业教育，把加强创新教育列入了市教委的工作重点，积极倡导利用学校和社会资源搭建学生创新创业的教育实践和展示平台。中国大学生创意节重在培养学生的创新精神、创业意识和创新创业能力，是一项重实践的教育活动，是一项开放式的创新教育活动。因此，我们非常希望大学生们能够主动参与创意创新，充分发挥对美育的理解力，通过各方共同努力，合力构建创新创业协同育人机制，让大学生们能够拥有一个发挥创造能力、走向未来的舞台。

如何办好大学生创意节，我认为以下三个方面非常重要：

一是新时代要有新作为，不断跨向新高度。大学生创意节要以发现人才、培养人才为目标，瞄准市场需要，克服学校教育和业界实际需求脱节的不足。汇聚高校、行业协会、品牌企业等各类资源，有效地构筑起学界和业界连接的桥梁。"中国大学生创意节"要围绕进一步深化校企合作，产教融合，努力把社会资源转化为育人资源，为打造一个产学研共同育人的平台而努力。

二是着重培养文化创意产业需要的创新型、复合型、应用型人才，进一步发挥大学生创意节的作用，着力为推动大学生勇于探索、大胆创新、努力创造提供更多的机会，让年轻的学子一展创意才华，对标卓越以国际化视野打造的大学生创意、创新、创业的典范。

三是深入开展各种形式多样、精彩生动的校园巡讲和大咖课堂活动，不断打造中国大学生创意节品牌项目，使大学生创意节始终充满活力，获得广大大学生们的青睐。

助推大学生"双创"最后一公里

丁 力

上海市教育委员会办公室主任（原体卫艺科处处长）

从 2019 年的统计数据看，我国高等教育在学总规模约 3833 万人，预计 2020 年应届毕业生将达到 800 多万人，这一庞大的青年群体面临着创业就业的社会需求。随着对习近平总书记关于教育重要论述的深入学习和贯彻落实，作为教育部门，我们在坚持中国特色社会主义教育发展道路、深刻理解立德树人根本任务的同时，更要响应习近平总书记提出的"德智体美劳"全面发

展的总体要求，从要求的六个方面培养社会主义建设者和接班人。

中国大学生创意节正是在这样的大背景下孕育而生的，并由国家教育部体育卫生与艺术教育司指导、上海市教育委员会主办的教育延伸平台，在赛制上围绕创意设置了10大竞赛单元，涵盖了文化、艺术、设计、视觉类高校专业，大赛遵循教育规律和人才成长规律，把立德树人贯穿到大赛的全过程，让大学生在热爱的领域尽情挥洒创意展示才能的同时，接受更多的正能量教育。为获得全国各省市高校主管机构的大力支持，广泛发动全国大学生参与中国大学生创意节，在国家教育部体育卫生与艺术教育司的大力支持下，由上海市教育委员会以举办中国大学生创意节交流研讨会的形式，并已经建立了中国大学生创意节协同合作机制，认真学习贯彻习近平总书记在全国教育大会上的重要指示精神，在积极探索全新办赛理念及形式、社会正能量的传播创新、整合社会资源构建协同教育机制、深化高校和企业的产学研合作方面加大了推进力度。

上海市教委是中国大学生创意节的承办单位，我们呼吁全国各高校参与到这个活动中来，共同以赛促学，激发学生的创造力，在创意引领当中增长学生全面实践专业才干；以赛促教，把大赛作为深化创新创业教育的抓手，提高学生的创新精神、创业能力；以赛促创，共同为更多的高校和大学生搭建好创业就业最后一公里的平台，助推高校大学生创业就业的新局面。

感谢国家教育部体育卫生与艺术教育司对首届中国大学生创意节的关注和指导，同时也特别感谢雪佛兰作为战略合作伙伴对中国大学生创意节的支持，2019首届中国大学生创意节良好的参与度和反响，让我们看到社会共同促进教育发展的可能性和影响力，希望中国大学生创意节能够不断创新，以创新激活力、增动力，为开创新时代的教育工作贡献一份力量。

协作开放的美育新格局

陈 华

上海市教育委员会体卫艺科处处长

美育是审美教育、情操教育、心灵教育,也是丰富想象力和培养创新意识的教育,能提升审美素养、陶冶情操、温润心灵、激发创新创造活力。2019年,由国家教育部体育卫生与艺术教育司指导、上海市教育委员会主办的首届大学生创意节,积极探索创新办赛理念和形式,深度诠释"美育·创意"这一主题内涵,努力实现以赛促教、以赛促学、以赛促创、以赛促业的办赛新局面,让大学生在丰富多彩的创意大赛活动中,提升审美素养、陶冶道德情操、培养爱国情怀,展示出色的艺术才华,不断增强服务社会的能力水平。首届中国大学生创意节历时 8 个月创意思维与理念的激烈碰撞,获得了全国

513 所高校的支持，涵盖 29 个省市地区，征集作品 10872 件。参赛学子纷纷发挥奇思与创想，用作品阐述自己的理想与目标。随着一幅幅优秀作品的展现，我们看到的是一群富有朝气、拥有无限想法，又充满活力的新时代青年形象。

当前，正值首届中国大学生创意节成功收官、第二届中国大学生创意节隆重开启之际，适逢中共中央办公厅、国务院办公厅印发《关于全面加强和改进新时代学校美育工作的意见》，意见提出"全面深化学校美育综合改革，坚持德智体美劳五育并举，加强各学科有机融合，整合美育资源，补齐发展短板，强化实践体验，完善评价机制，全员全过程全方位育人，形成充满活力、多方协作、开放高效的学校美育新格局"，为贯彻落实习近平总书记关于教育的重要论述和全国教育大会精神、进一步强化学校美育育人功能、构建德智体美劳全面培养的教育体系、全面加强和改进新时代学校美育工作提出了具体要求。无疑，《关于全面加强和改进新时代学校美育工作的意见》对于我们进一步办好中国大学生创意节，也是具有极为重要的指导和引领意义的。

作为高校美育成果展示、转化、融入社会的平台，正在推进举办的第二届中国大学生创意节尤其要认真学习和贯彻落实中共中央办公厅、国务院办公厅印发的《关于全面加强和改进新时代学校美育工作的意见》，进一步深化办节理念，将大学生创意节真正办成推进美育发展的重要载体。在开展大学生创意节各项赛事活动中，始终坚持"立德树人"的宗旨，坚持弘扬社会主义核心价值观，强化中华优秀传统文化、革命文化、社会主义先进文化教育，引领学生树立正确的历史观、民族观、国家观、文化观，陶冶高尚情操，塑造美好心灵，增强文化自信。按照"促进高校美育与德育、智育、体育和劳动教育相融合，与各学科专业教学、社会实践和创新创业教育相结合。增强服务社会的能力水平，高校美育要主动融入国家和区域发展战略服务经济社会发展"的要求，努力将中国大学生创意节打造成为大学生"美育创意，创新创业"的实践孵化平台，为全国高校学子提供一个发挥创意、施展才华、把青春梦融入中国梦的卓越舞台。

发现创意的力量

俞振伟
上海视觉艺术学院党委副书记、副校长

 党的十九大报告指出,要推动文化事业和文化产业发展。坚持创造性转化、创新性发展。上海市委、市政府印发的《关于加快本市文化创意产业创新发展的若干意见》,即"文创50"条提出,文化创意产业是国民经济和社会发展的重要支柱产业,是推动上海创新驱动发展、经济转型升级的重要动力。到2030年,本市文化创意产业增加值将占全市生产总值比重的18%左右,基本建成具有国际影响力的文化创意产业中心;到2035年,全面建成具有国

际影响力的文化创意产业中心。站在这样一个高度，不断提高对文化创意产业的认识，并且结合学校实际融入到深化教育改革中，很有必要。

上海视觉艺术学院作为上海唯一的综合视觉艺术院校，十多年来，以"原创性、艺术性、实践性、前瞻性"为办学理念，借鉴世界现代艺术学科的培养模式，努力建设以创意为灵魂、以艺术教育与技术教育相融合为特色、面向文化创意产业发展和社会需求的应用型视觉艺术学院，培养面向文化创意产业发展和社会需求的应用型视觉艺术人才。学院共有视觉传达设计、产品设计、环境设计、艺术与科技、数字媒体艺术、动画、摄影、广播电视编导、播音与主持艺术、工艺美术、服装与服饰设计、雕塑、绘画、公共艺术、表演、文物保护与修复和文化产业管理等 17 个专业，均与文化创意产业密切相关。从上海视觉艺术学院毕业的年轻学子，如今大多都投身艺术创作和文创产业之中，他们中的不少人取得了喜人成就，成为文化创意领域的佼佼者。正因为学校十分重视培养创意人才，在国际评估机构 Quacquarelli Symonds（QS）发布的全球大学学科排名中，上海视觉艺术学院的"艺术与设计"学科跻身全球 QS 排名前 100。

中国大学生创意节是一个面向全国高校、面向大学生的创意平台，其主要目的就是发现创新人才、培育创新人才。大学生作为未来时代发展的生力军，与未来经济社会发展息息相关，培养大学生的创新意识、创新思维、创新能力，鼓励大学生创新创业显得尤为重要。本届中国大学生创意节主题融入"创意引领创新，创新引领创业"理念，搭建高校与企业的产学研合作平台，围绕培养能力、选拔人才、激励创新、扶持创业、辅助教学五大举措，为高校创意相关专业大学生提供创业就业渠道。无疑，中国大学生创意节搭建了一个高校与社会沟通的平台，使年轻学子通过中国大学生创意节的舞台能够更好地对接社会需求，实现创意的价值，体现创意的力量。

2019 首届中国大学生创意节启动仪式

教育部体育卫生与艺术教育司司长王登峰致辞

上海市教育委员会副主任倪闽景致辞

上汽通用汽车
雪佛兰品牌总监郭越致辞

2019首届中国大学生创意节
组委会代表刘子惠介绍赛事
组织安排

上汽通用汽车雪佛兰品牌
倾力支持2019首届中国
大学生创意节

2019 首届中国大学生创意节在沪启动

上海市教育委员会办公室主任(原体卫艺科处处长)丁力致辞

上海视觉艺术学院党委副书记、副校长俞振伟致辞

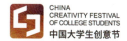

2019 首届中国大学生创意节参与院校名单

THANKS
致谢
CONVEU THANKS
（按省份排序，排名不分前后）

安徽省
安徽大学
安徽工程大学
安徽工业大学
安徽建筑大学
安徽农业大学
安徽师范大学
安徽师范大学皖江学院
安徽信息工程学院
蚌埠学院
滁州学院
阜阳师范学院
安徽新华学院
合肥工业大学
合肥幼儿师范高级专科学院
淮北师范大学
淮南师范学院
黄山学院
芜湖职业技术学院

北京市
北京电影学院
中国传媒大学
中国戏曲学院
北京服装学院
北京工商大学
北京工业大学
北京工业大学耿丹学院
北京理工大学
北京信息科技大学
北京舞蹈学院
北京印刷学院
北京邮电大学
首都师范大学
中央财经大学
中国音乐学院
中央戏剧学院

新疆维吾尔自治区
塔里木大学
石河子大学
新疆师范大学

福建省
福州大学厦门工艺美术学院
泉州师范学院
福建农林大学
福建农林大学金山学院
福建商学院
福州大学
华侨大学
湄洲湾职业技术学院
闽江学院
闽南理工学院
泉州师范大学
泉州信息工程学院
三明学院
厦门大学
厦门大学嘉庚学院
厦门工学院
厦门华天涉外职业技术学院
厦门理工学院

甘肃省
甘肃联合大学
河西学院
兰州财经大学
兰州城市学院
兰州商学院
兰州大学
西北民族大学

广东省
广州大学
暨南大学
广州美术学院
广东科技学院
广州市公用事业技师学院
北京理工大学珠海学院
广东白云学院
广东财经大学
广东财经大学华商学院
广东第二师范学院
广东东软学院
广东工业大学
星海音乐学院
广东海洋大学寸金学院
广东技术师范学院
广东岭南职业技术学院
广东农工商职业技术学院
广东轻工职业技术学院
广东商学院
广东石油化工学院
广东外语外贸大学

广东文艺职业学院
广州航海学院
广州城建职业学院
广州民航职业技术学院
广州商学院
广州市公共事业高级技工学院
韩山师范学院
河源职业技术学院
华南理工大学
中山职业技术学院
惠州学院
岭南师范学院
茂名职业技术学院
五邑大学
深圳大学
深圳第二高级技工学校
深圳职业技术学院
湛江师范学院

广西壮族自治区
贺州学院
北部湾大学
北海艺术设计学院
广西城市职业学院
广西民族大学
广西民族大学相思湖学院
广西师范大学
广西外国语学院
广西艺术学院
桂林电子科技大学
桂林电子科技大学信息科技学院
桂林理工大学
梧州学院

贵州省
贵州财经大学
贵州大学明德学院
贵州师范大学
贵州师范大学求是学院
凯里学院
明德学院

河北省
河北传媒学院
保定学院
北华航天工业学院
河北大学
河北工程大学
河北工业大学

河北工业职业技术学院
河北化工医药职业技术学院
河北经贸大学
河北科技大学
河北联合大学
河北美术学院
河北民族师范学院
衡水学院
华北电力大学技术学院
华北水利水电大学
石家庄职业技术学校
燕京理工学院
燕山大学

河南省
郑州大学
商丘师范学院
安阳学院
安阳工学院
河南大学
河南大学民生学院
河南工业大学
河南科技学院
河南轻工职业学院
黄淮学院
焦作大学
焦作大学艺术学院
南阳师范学院
平顶山学院
商丘学院
信阳师范学院
信阳学院
许昌学院
郑州工程技术学院
郑州轻工业大学
中原工学院信息商务学院

吉林省
吉林动画学院
东北师范大学
吉林大学
吉林大学珠海学院
吉林警察学院
吉林艺术学院
延边大学
长春大学
长春大学旅游学院
长春工业大学
长春光华学院
长春建筑学院
长春理工大学
长春师范大学

湖北省
武昌工学院
湖北大学
湖北工程职业学院
湖北工业大学
湖北工业大学工程技术学院
湖北经济学院
湖北理工学院
湖北美术学院
湖北民族大学
湖北中医药大学
华中师范大学
华中科技大学
华中农业大学
江汉大学
荆楚理工学院
文华学院
武昌工学院
武汉船舶职业技术学院
武汉大学
中南民族大学
武汉东湖学院
武汉纺织大学
武汉纺织大学伯明翰时尚创意
武汉纺织大学南湖校区
武汉纺织大学外经贸学院
武汉工程大学
武汉科技大学
武汉理工大学
武汉轻工大学
武汉学院
武汉长江工商学院
武汉职业技术学院
长江大学文理学院
中国地质大学
中南财经政法大学

湖南省
中山大学
南华大学
衡阳师范学院
湖南都市职业技术学院
湖南工业大学
湖南工业职业技术学院
湖南工艺美术职业学院
湖南科技大学
湖南理工学院
湖南农业大学
湖南农业大学东方科技学院
湖南女子学院
湖南文理学院
湖南师范大学
怀化学院

吉首大学张家界学院
三亚学院

黑龙江省
东北石油大学
大庆师范学院
东北大学
东北电力大学
东北林业大学
哈尔滨师范大学
黑龙江八一农垦大学
佳木斯大学
绥化学院

江苏省
东南大学
南京工程学院
中国传媒大学南广学院
南京大学
南京视觉艺术职业学院
南京艺术学院
无锡太湖学院
南京林业大学
常熟理工学院
常州大学
常州纺织服装职业技术学院
常州工程职业技术学院
常州工学院
成贤学院
东南大学成贤学院
南京财经大学
南京大学金陵学院
淮阴师范学院
淮阴工学院
江南大学
江苏大学
江苏第二师范学院
江苏海洋大学
江苏经贸职业技术学院
江苏理工学院
江苏农林职业技术学院
江苏师范大学
江苏师范大学科文学院
金肯职业技术学院
连云港师范高等专科学校
无锡城市职业技术学院
南京工业大学
南京航空航天大学金城学院
南京机电职业技术学院
南京交通职业技术学院
南京科技职业学院
南京理工大学
南京农业大学

南京工业大学浦江学院
南京审计大学
江苏城市职业学院
南京师范大学
南京师范大学泰州学院
南京师范大学中北学院
南京晓庄学院
南京信息工程大学
南京信息工程大学滨江学院
南京医科大学
南京邮电大学
南京中医药大学翰林学院
南通大学
南通大学杏林学院
南通纺织职业技术学院
南通理工学院
苏州大学
苏州大学文正学院
苏州大学应用技术学院
苏州工艺美术职业技术学院
苏州科技大学
苏州卫生职业技术学院
徐州工程学院
盐城工学院
盐城师范学院
盐城幼儿师范高等专科学院
扬州大学
扬州市职业大学
中国矿业大学

江西省
南昌理工学院
赣南师范学院
共青科技职业学院
南昌工学院
南昌航空大学
江西工业贸易职业技术学院
江西工业职业技术学院
江西师范大学
江西师范大学科学技术学院
江西外语外贸职业学院
井冈山大学
景德镇陶瓷大学科学技术学院
景德镇陶瓷工艺美术职业技术学院
九江学院
南昌大学
南昌工程学院
萍乡高等专科学校
萍乡学院

宁夏回族自治区
宁夏大学
北方民族大学

辽宁省
大连交通大学
辽宁大学
大连科技学院
大连理工大学
大连大学
大连工业大学
大连工业大学南安普顿国际学校
大连海洋大学
大连民族大学
大连外国语大学
大连医科大学
大连医科大学中山学院
大连艺术学院
辽宁传媒学院
辽宁对外经贸学院
辽宁科技大学
辽宁美术职业学院
辽宁师范大学
鲁迅美术学院
沈阳建筑大学
沈阳理工大学
沈阳师范大学
沈阳北软信息职业技术学院
沈阳工程学院
沈阳航空航天大学

内蒙古自治区
赤峰学院
内蒙古师范大学
内蒙古商贸职业学院
内蒙古师范大学鸿德学院
内蒙古师范大学青年政治学院

山西省
太原科技大学
太原理工大学
太原旅游职业学院
山西传媒学院
山西大同大学
山西大学
山西农业大学
中北大学

山东省
山东科技大学
曲阜师范大学
青岛黄海学院
中国石油大学
菏泽学院
济南大学
聊城大学
临沂大学
临沂职业学院
潍坊理工大学
齐鲁工业大学
青岛滨海学院
青岛大学
青岛工学院
青岛科技大学
青岛理工大学
青岛农业大学
山东财经大学
山东城市建设职业学院
山东大学
山东第一医科大学
山东工艺美术学院
山东管理学院
山东华宇工学院
山东建筑大学
山东交通学院
山东理工大学
山东农业大学
山东农业工程学院
山东女子学院
山东青年政治学院
山东轻工业学院
山东协和学院
山东艺术设计职业学院
山东艺术学院
山东政法学院
山东中医药大学
烟台工程职业技术学院
烟台汽车工程职业学院
枣庄学院

陕西省
西安工程大学
西安建筑科技大学
西安工业大学
陕西职业技术学院
西安交通大学
西安美术学院
西北大学
西北大学现代学院
西北工业大学
西京学院
长安大学

上海市
复旦大学
华东师范大学
上海大学
上海建桥学院
上海交通大学
上海理工大学
上海戏剧学院
同济大学
东华大学
上海音乐学院
华东理工大学
上海师范大学
上海工程技术大学
上海城建职业学院
天华学院
上海出版印刷高等专科学校
上海电力学院
上海电子信息职业技术学院
上海工会管理职业学院
上海工商外国语职业学院
上海工商职业技术学院
上海工艺美术职业学院
上海海事大学
上海海洋大学
上海建桥大学
上海健康医学院
上海金融学院
上海交通职业技术学院
上海立信会计学院
上海商学院
上海电影艺术职业学院
上海师范大学天华学院
上海行健职业学院
上海视觉艺术学院
上海思博职业技术学院
上海外国语大学贤达经济人文学院
上海应用技术大学
上海政法学院
上海中桥职业技术学院
上海震旦职业技术学院

四川省
四川电影电视职业学院
攀枝花学院
乐山师范学院
内江职业技术学院
四川传媒大学
四川传媒大学锦城学院
四川电影电视学院
四川农业大学
四川师范大学
四川艺术职业学院
四川长江职业学院
西南财经大学天府学院
西南交通大学
西南民族大学
西南石油大学
成都东软学院
成都理工大学
成都文理学院
成都学院
成都信息工程大学
成都医学院

天津市
天津科技大学
天津美术学院
天津财经大学
天津财经大学珠江学院
天津城建大学
天津工业大学
天津大学
天津农学院
天津商业大学
天津师范大学
天津外国语大学
天津职业技术师范大学
南开大学滨海学院

云南省
昆明理工大学
昆明医科大学
西南林业大学
玉溪师范学院
云南大学
大理大学
云南师范大学
云南艺术学院
云南中医药大学

浙江省
浙江传媒学院
浙江大学
中国美术学院
浙江农林大学
浙江育英职业技术学院
杭州电子科技大学
杭州师范大学
嘉兴学院
温州职业技术学院
宁波财经学院
宁波大红鹰学院
宁波工程学院
宁波教育学院
上海杉达学院
绍兴文理学院
浙江大学城市学院
浙江工商大学
浙江工业大学
湖州职业技术学院
浙江金融职业学院
浙江农林大学暨阳学院

2019 首届中国大学生创意节
数据全视线

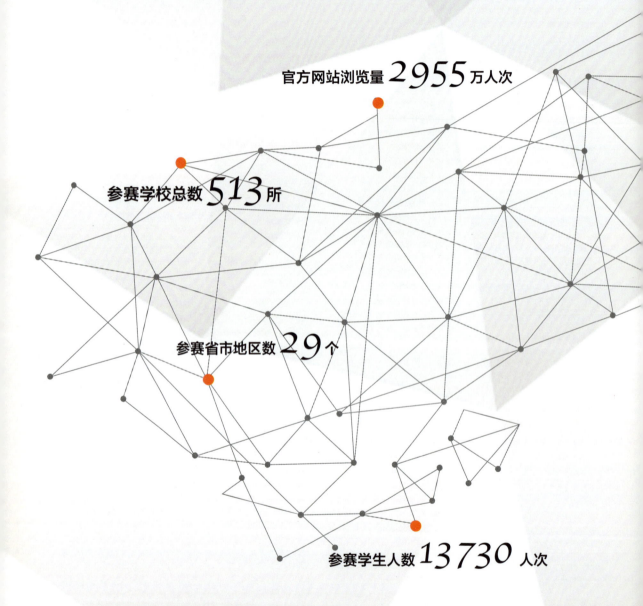

官方网站浏览量 2955 万人次

参赛学校总数 513 所

参赛省市地区数 29 个

参赛学生人数 13730 人次

征集作品总数 **10872** 件

大赛闭幕式直播期间抖音、梨视频
累计观看人数 **300** 余万人次

第一篇

创意集结 获奖作品

 2019首届中国大学生创意节以"未来·视"为主题，围绕"美育·创意"这一核心理念，结合高校相关专业和社会审美需求，设置了创意工艺、创意美术、创意摄影、创意影视、创意产品设计、创意环境设计、创意新媒体、创意音乐、创意舞蹈、创意校服设计10个竞赛单元，涵盖了文化、艺术、设计、视觉类高校和专业，并具有一定程度的拓展性。这是一场历时8个月的创意思维与创新理念激烈碰撞的盛会。数字显示，首届中国大学生创意节获得了全国513所高校的支持，涵盖29个省市地区，并创下了征集作品10 872件、13 730人参赛、官方网站作品浏览量29 553 550人次、最高单日点击率170万人次、官方微信公众号粉丝量30 213人的成绩。经过激烈角逐，一批优秀作品脱颖而出，揭晓了10人分类的获奖作品。

2019 首届中国大学生创意节大赛获奖作品名单

1 创意环境设计

一等奖　横港村旅游食物网络——食间 / 任佳瑄 张燕凌 蔡妍妮 / 同济大学
二等奖　Wave 潮汐波能住宅 / 张淇 / 东华大学
二等奖　寻隐赋食——都市菜市场空间设计 / 许涵尧 李勇 赵浩淼 芦佳慧 / 湖北大学
三等奖　Cubes of Growth 人行桥 / 陈茂烁 刘子羿 罗岚炘 / 同济大学
三等奖　人——林盘艺术居所设计 / 李和 李梦诗 刘星月 郭映 / 四川大学
三等奖　设施体系规划设计——关于城市运动健康 / 毛嘉逸 / 上海大学
优胜奖　结合禅文化的矿山生态修复探索 / 赵晓舟 张子怡 张艺宣 / 同济大学
优胜奖　白云处 / 张月楠 毛迪 / 江苏工程职业技术学院
优胜奖　回旋斑马线——多线路分析情感体验馆 / 刘子艺 金昵琳 / 南京艺术学院
优胜奖　乡愁：与水共生——水岸驿站 / 朱奕睿 王雨鑫 袁孜祺 / 上海视觉艺术学院
优胜奖　聚合——校内公共空间 / 段青 / 武汉理工大学
优胜奖　缝隙衍生 / 任泽恩 刘豫鲁 谢志林 孙亚 / 郑州轻工业学院
优胜奖　源起·新生 / 韩少文 刘禹佳 王玉鑫 孙敏智 / 大连工业大学
优胜奖　基于沉浸式的滨水校园景观设计 / 周妍 张杰 / 南昌大学
优胜奖　长沙市文昌阁社区街道共享空间设计 / 闫雪 / 同济大学
优胜奖　无名氏广场 / 李皓 / 大连艺术学院

2 创意产品设计

一等奖　Artery 便携输液装置 / 卓峥 徐京京 蒋雨杰 刘韩 / 盐城工学院
二等奖　药理魔方 / 黄励强 / 湖南师范大学
二等奖　轻量化飞机座椅设计 / 陈茂烁 闫广赫 吴优 / 同济大学
三等奖　山蝠 / 虞泽熔 徐乐 / 上海工程技术大学
三等奖　盲人智能饮水机 / 张鹏 戴成 / 燕山大学
三等奖　Privabench 长椅 / 陈浩睿 / 上海工程技术大学
优胜奖　壹图半解——《丝绸之路》书籍设计 / 赵子航 / 湖南理工学院
优胜奖　The Suite Stool / 张昱龙 / 同济大学
优胜奖　趣味性旋转标记鸡尾酒安全包装设计 / 王程昱 徐盟 / 湖南工业大学
优胜奖　钢琴桌 PIANOTABLE / 寿盛楠 / 中央美术学院
优胜奖　小鹿——儿童手指精细运动开发玩具 / 任佳瑄 钱书娴 戴奕伟 张逸泽 孙鹏翔 / 同济大学
优胜奖　折翼笔 / 韩继凯 牛石磊 何威 李芳 / 长沙理工大学
优胜奖　舒眠智能睡眠灯 / 徐云洁 黄琴 / 上海工程技术大学
优胜奖　午休桌椅组合 / 苏瑞雪 / 西京学院
优胜奖　"云朵"折叠懒人沙发 / 施菁宇 / 上海视觉艺术学院
优胜奖　续 / 周倩 / 中国美术学院

3 创意工艺设计

一等奖　波·澜 / 方梦圆 / 苏州大学

二等奖	五羊传说——溯源×解构 / 梁祖铭 李紫 卢韵安 陈茜瑜 徐文骏 梁伟漾 / 广州美术学院	
二等奖	渴求生命的延续 / 张靖雯 / 上海视觉艺术学院	
三等奖	掣衡 / 文景生 / 上海视觉艺术学院	
三等奖	谛山海 / 鲁圣杰 张鸿源 李佳奇 胡晓童 王文涛 / 江苏海洋大学	
三等奖	共生——历史与当代的碰撞和对话 / 高博文 / 中国美术学院	
优胜奖	步步生哐 / 叶鑫 / 泉州师范学院	
优胜奖	九烛 / 郑佳栋 / 中国美术学院	
优胜奖	胡写乱画——遇见大师系列书籍设计 / 王铨锴 焦子娉 胡汇镏 李哲慧 陈洋 廖春精 张若楠 司念 / 西安美术学院	
优胜奖	剔墨纱灯 / 徐玲珑 / 江南大学	
优胜奖	眼镜日历 / 全泽瑞 / 同济大学	
优胜奖	第壹栈——普洱茶膏礼盒包装设计 / 马勇州 虞博轩 牛石磊 / 长沙理工大学	
优胜奖	"日入而息"灯具设计 / 卓峥 徐京京 毛姝 / 盐城工学院	
优胜奖	"遗·秋"丝巾系列发带与系列方巾 / 王琪雯 / 上海音乐学院	
优胜奖	漆韵——犀皮漆器系列作品 / 于延龙 / 齐鲁工业大学	
优胜奖	潮汐 / 庞巧茹 / 广州美术学院	

4 创意校服设计

一等奖	苗·红系列 / 金倍羽 / 湖南工业大学	
二等奖	The last day 系列 / 张倩 / 苏州大学	
二等奖	校园青春系列 / 谢清 江军 彭凯杰 王大庆 韩可馨 / 南京工程学院	
三等奖	BACKPACKER 系列 / 林艺涵 / 苏州大学	
三等奖	邂·逅系列 / 张倩 / 苏州大学	
三等奖	中式英伦系列 / 施紫静 / 苏州大学应用技术学院	
优胜奖	泚鱼戏系列 / 肖素平 / 湖南工业大学	

5 创意美术

一等奖	手影戏 / 王雪 / 上海师范大学	
二等奖	公园迷失记 / 蒋筱涵 / 上海大学	
二等奖	金庸武侠群英会角色创作 / 黄程程 / 上海理工大学	
三等奖	印象深圳 / 彭松松 / 北方民族大学	
三等奖	归来 / 刘泓嘉 高昊 张秋悦 / 鲁迅美术学院	
三等奖	烦恼日记 / 班京兆 陈国豪 江海蓝 / 西安美术学院	
优胜奖	进化 / 邢睿鹏 / 曲阜师范大学	
优胜奖	多风格汉字可变字体研究与创新设计 / 李嘉良 / 上海视觉艺术学院	
优胜奖	自然输入法 / 李权恭 / 中国美术学院	
优胜奖	荷沼 / 孟庆龙 / 安徽师范大学	
优胜奖	星尘之影 / 孙丽园 / 南京师范大学	
优胜奖	"上瘾"动态化信息设计 / 高梦婷 / 上海师范大学天华学院	
优胜奖	二十诸天系列插画 / 林炜盛 / 南京大学	

| 优胜奖 | **人生维度** / 薛太羽 李静 / 山东工艺美术学院 |
| 优胜奖 | **取之·予之** / 刘泓嘉 高昊 张秋悦 / 鲁迅美术学院 |

6 创意摄影

一等奖	**星球移民** / 刘梦婷 / 浙江传媒学院
二等奖	**三十秒** / 孟寅飞 / 中央美术学院
二等奖	**废墟，旧事，无人** / 周麒 / 上海工程技术大学
三等奖	**视网膜** / 周麒 / 上海工程技术大学
三等奖	**蔬果再现梵高笔触** / 吴倩 / 重庆大学
三等奖	**城市探索** / 陈昊 / 上海思博职业技术学院
优胜奖	**光之形** / 唐昊铭 席琳峰 文逢杰 沈靖棋 李颖愉 / 广州美术学院
优胜奖	**镜中诗** / 卢思远 / 宁波工程学院
优胜奖	**角色** / 胡子釜 张梦媛 / 湖北美术学院
优胜奖	**魔都十二时辰** / 高智浩 / 上海外国语大学贤达经济人文学院
优胜奖	**沉寂的城市** / 翁铮煜 / 广东岭南职业技术学院
优胜奖	**Sea floor** / 姜景瑜 / 吉林艺术学院
优胜奖	**接收 转换 输出** / 费贤涛 葛慧 徐博翔 / 滁州学院
优胜奖	**时间的痕迹** / 张少华 / 大连民族大学
优胜奖	**凝冷** / 郑逸斐 / 中国美术学院
优胜奖	**千丝万缕** / 郑逸斐 / 中国美术学院

7 创意影视

一等奖	**伪装** / 徐启 许乐怡 黄宇琪 陈雯琪 邹舒曼 黄凡珂 / 广州美术学院
二等奖	**你好奇怪噢** / 邵玉铃 滕芳艺 卢韵竹 陆佳妮 陈仪嘉 / 上海视觉艺术学院
二等奖	**星·尘** / 郭钦 / 同济大学
三等奖	**时光漏斗** / 秦兰兰 甘灵慧 赵娟 / 东华大学
三等奖	**南栖记** / 李伟 沈鹤扬 蔡唯丽 张佳瑗 何美霂 / 天津美术学院
三等奖	**未接来电** / 朱俊男 刘先瑞 吕卓青 / 南京艺术学院
优胜奖	**UNDER** / 余婷婷 / 福州大学厦门工艺美术学院
优胜奖	**山姆做了什么** / 宣言 / 中国美术学院
优胜奖	**请和兔子一起玩** / 王伟成 / 四川大学
优胜奖	**时差父子——子欲养亲不待的情感** / 钱红吉 / 同济大学
优胜奖	**变质——现代生活下的扭曲** / 陈娜 / 天津大学
优胜奖	**冬日漫歌** / 苗旭 李金洁 / 西北大学
优胜奖	**LOST** / 郭思恬 谢凯丽 方怡 / 福州大学厦门工艺美术学院
优胜奖	**校园特工** / 王剑 / 天津职业技术师范大学
优胜奖	**四时五十四分** / 黄菊 周洪涛 余捷 杜成璋 高婕 / 浙江传媒学院
优胜奖	**启视** / 徐梦帆 梅烨轩 黄一怀 / 上海音乐学院

8 创意新媒体

| 一等奖 | **印刷博物馆** / 郭钦 / 同济大学 |

二等奖	千古骁腾——AR 数字化文创产品 / 刘雅楠 / 内蒙古师范大学
二等奖	谁是你的敌人 / 罗心聆 边治平 / 中国美术学院
三等奖	百鸟朝凤——中国传统纸雕艺术与 AR / 董玥 徐敏 / 南京艺术学院
三等奖	微笑背后 / 张琪伟 李曦萌 / 上海视觉艺术学院
三等奖	失眠患者的世界——沉浸式交互空间 / 史怡皓 / 上海大学
优胜奖	声之形——绘制声音的形状 / 曾梦薇 王帅 王雪莹 李皖 滕飞龙 / 长安大学
优胜奖	噬睡——吞噬睡眠时间的它 / 黄宇琪 梁伟漾 李紫 郑嘉希 孙志旻 / 广州美术学院
优胜奖	波澜—声音可视化艺术装置 / 林任佳 万云飞 / 上海视觉艺术学院
优胜奖	Hyperthymesia / 陈琳 / 上海音乐学院
优胜奖	Vincent / 张景欢 杨洁 彭小纯 杨依叶 / 浙江传媒学院
优胜奖	光映妆楼月 花承歌扇风 / 孙家辉 陈星瑶 盛云舟 郝江昊 杨欣怡 / 上海视觉艺术学院
优胜奖	炼星灯——VR 交互体验 / 郑涵韵 尤皓 陈梦阳 刘家林 / 同济大学
优胜奖	FIRE FLY——沉浸式交互空间 / 袁丁 牛子儒 / 上海视觉艺术学院
优胜奖	Light Wave / 孙家辉 杨欣怡 郝江昊 盛云舟 张洪怿 / 上海视觉艺术学院
优胜奖	将之塚 / 何嵩坚 / 西安美术学院

9 创意舞蹈

一等奖	Friend Like Me / 邓颖芝 周歆瑞 张雨蒙 / 同济大学
二等奖	青城山下 / 张子鑫 杨雨萌 陆雅雯 阿比达·阿迪力 / 上海视觉艺术学院
二等奖	天线宝宝 / 邓颖芝 黄志扬 葛亚特 Sophie Wang 杨萧亦 / 同济大学
三等奖	寻光 TRACING LIGHT / 于佳琪 隆周娟 赵芳茹 聂贝函冰 / 上海视觉艺术学院
三等奖	渔鼓舞——古典舞复原 / 施展 徐丽娜 牛芷茼 陈可莹 农彩雯 / 淮阴师范学院
三等奖	百鸟寻 / 何颖 / 上海音乐学院

10 创意音乐

一等奖	水星记 / 吕伽 / 上海音乐学院
二等奖	拯救沙漠孤苗 / 钱杰瑞 / 上海音乐学院
二等奖	长安乱世绘 / 杨紫曦 / 南京艺术学院
三等奖	乌托邦 Utopia / 曾顺臻 / 上海音乐学院
三等奖	初生 / 钟林志 梁入文 / 厦门理工学院
三等奖	风·雨 / 陶乐行 梁入文 / 南京艺术学院
优胜奖	Rise up / 刘语桐 / 上海音乐学院
优胜奖	不要挂机 / 王博文 / 上海音乐学院
优胜奖	艺路黔行——支教公益主题原创歌曲 / 张旭 / 南京财经大学
优胜奖	记忆的永恒——与大师对话 / 王雪凝 王洋洋 / 南京艺术学院
优胜奖	眩 / 潘悦 / 南京艺术学院
优胜奖	时间 / 李小璇 刘烜宇 / 南京艺术学院
优胜奖	Fantasy——水境 / 宋玉娟 / 南京艺术学院
优胜奖	麻麻歌——写给妈妈的生日礼物 / 刘锦波 / 上海海洋大学
优胜奖	几何长安 / 蔡沁灵 / 上海音乐学院
优胜奖	听岸——声音景观 / 梅满 吕薇 秦煜雯 查涵义 / 上海音乐学院

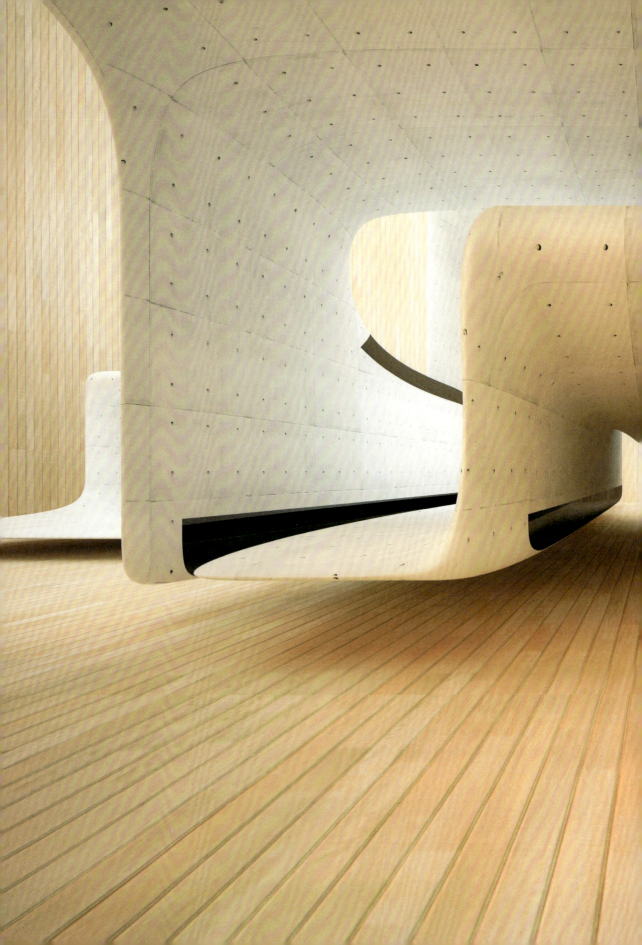

CREATIVE ENVIRONMENT
1 创意环境设计

FIRST 一等奖作品

横港村旅游食物网络
食间

参赛作者　　**任佳瑄　张燕凌　蔡妍妮**
指导老师　　**杨皓**
参赛高校　　**同济大学**

扫码查看完整作品

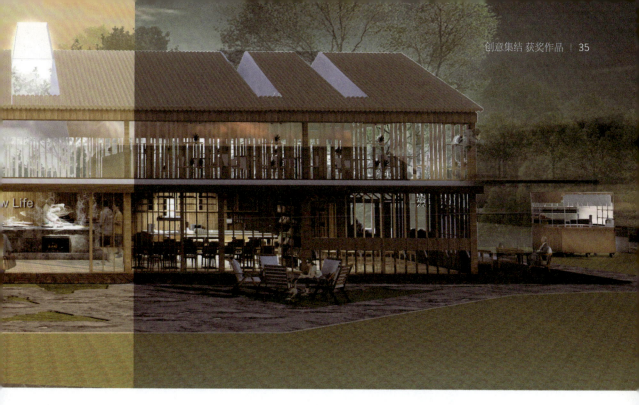

作品简介

在中国乡村,生活的重心围绕着食物进行,乡村生活根据食物而改变,不同的时节产生了不同的季节活动。而在城市,食物与时间的联系正在慢慢减弱,"多数人根本没意识自己吃的是什么,更不知道食物的来源"。根据作者的调研发现,大多数人来到乡村的初衷是体验乡土人情和田园风光,而随着食物的周期变化,人们也会随之发生不同的互动。在一天的不同时刻、一年的不同季节,食间会有不一样的状态,春天野火饭、夏天桑葚、秋天晾干菜等,这些互动点也是城市居民比较感兴趣的地方。同时,村中一些老人的饮食也存在问题。作者把调研中人们的行为、时光的变化、食物和生活重新连接起来,置入食堂。

另外,在现有经营模式下,消费者和村民的关系很弱,村民介入艺术村的项目也不多。作者想要通过设计来尝试解决这些问题,让乡村发展具有可持续性,让村民主动参与,共同建设。因此,作者建立了食物社区把各方串联起来,食物和人发生的互动可以成为城乡交流的一个契机,重构村民和消费者的关系。

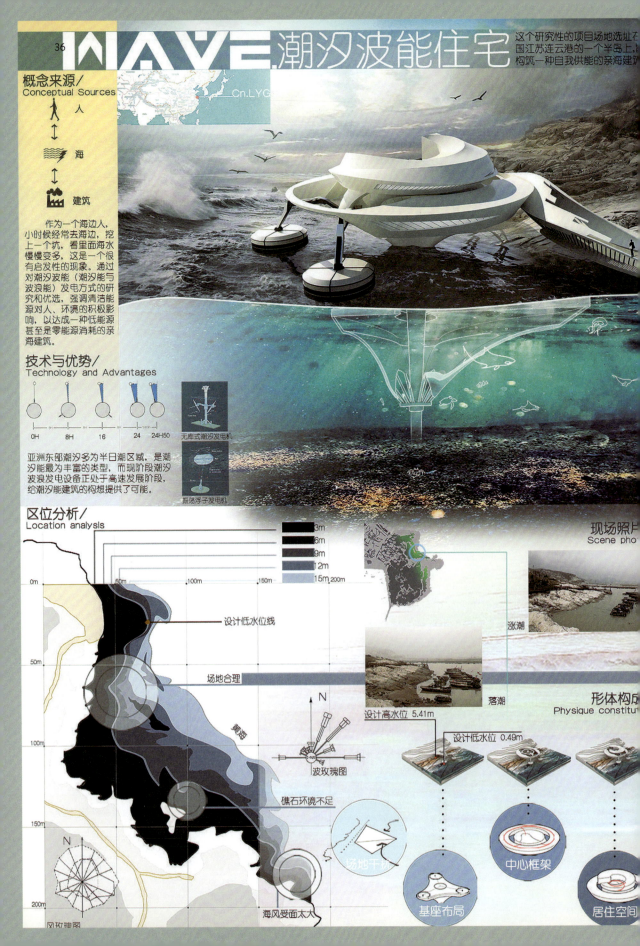

SECOND 二等奖作品
潮汐波能住宅
Wave

参赛作者
张淇

指导老师
黄更

参赛高校
东华大学

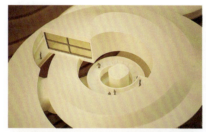
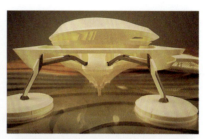
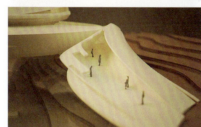
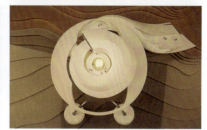

扫码查看完整作品

作品简介

　　作为一个海边人，小时候经常去海边，挖上一个坑，看里面海水慢慢变多，这是一个很有启发性的现象。人们大肆砍伐树木、开采煤矿，在自我愧疚与反思之中是否能寻找出更清洁的能源？随着科技的发展，人与海洋的尺度是否会发生改变？这个研究性的项目，旨在构筑一种自我供能——通过对潮汐能和波浪能捕获的亲海建筑。

　　海螺状的壳体能有效地将波浪能转化为生活用电，建筑整体分为三个部分：发电设备、电力中心及居住空间。其中的发电设备以振荡水柱设备为主体，配置多个振荡浮子设备辅助发电，同时通过框架结构传导电力至小型的电力中心储存电力。建筑的造型对风浪有较好的缓和作用，同时具备高科技的美感。而室内部分相对架空于海面，防止潮湿和海浪的腐蚀，内部相对简洁明了，保留下极大的改造可能。

SECOND 二等奖作品

都市菜市场空间设计
寻隐赋食

参赛作者　**许涵尧 李勇 赵浩森 芦佳慧**
指导老师　**张玲玲**
参赛高校　**湖北大学**

扫码查看完整作品

作品简介

"城市生活的灵魂就是它的菜市场"。一座城市的好与坏,存在于生活的感觉与体验,而菜市场对于城市的感觉和体验,其意义是其他场所替代不了的。为了一种曾被贬抑的世界(菜市场)的呈现,通过重构可以被大众认知,参与和交流的都市菜市场空间形式,来达到人与人、人与食物、食物与城市之间的缔结关系,实现空间转变以适应新环境变化,留下新的都市记忆,消除代际的产生,继续为市民服务而不被时代遗弃。

THIRD 三等奖作品

人行桥
Cubes of Growth

参赛作者　陈茂烁　刘子羿　罗岚炘
指导老师　任丽莎
参赛高校　同济大学

扫码查看完整作品

作品简介

 Cubes of Growth 人行桥设计是一件充满了实验性质的人行桥作品。以学校的三好坞为基地，在一处原本就有自然景观的园林中，希望去构建出更加奇特的空间体验。从最基本的点线面出发，构建了基本的空间形态，使用参数化算法来构建独特的形态语言，同时将算法引入结构领域中帮助分析。最终通过大量的实验与优化，构造了一种桥的空间形态的生成方式，并生成一座充满实验性的桥梁。在算法中从植物的生长汲取灵感，参考植物生长的微观规律与算法，来不断迭代生成特殊的表皮。在桥面则通过三角剖分算法、遗传算法和有限元分析来进行结构的优化，构造出一种数码却有机的形态，与三好坞周围的自然环境相互碰撞，给人全新的空间体验。

三等奖作品 THIRD

林盘艺术居所设计

入

参赛作者　李和　李梦诗　刘星月　郭映
指导老师　周炯焱
参赛高校　四川大学

扫码查看完整作品

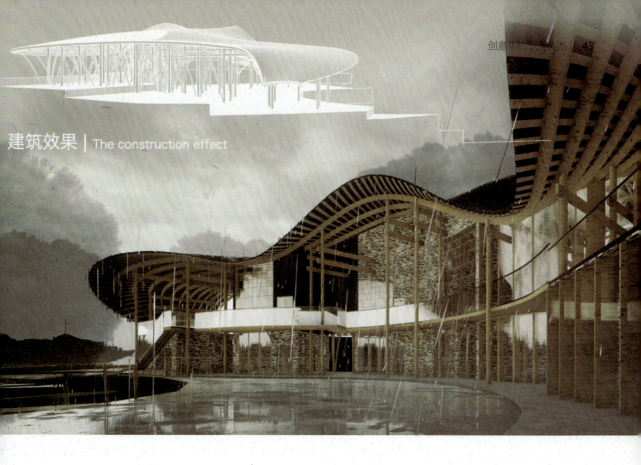

建筑效果 | The construction effect

作品简介

 这是一个在原有建筑上的重建,且尊重周围茶园景观的乡村艺术民居。新建筑基于传统建筑的形式,延续老建筑的重要元素,运用木材、砖、竹以及玻璃做成新的门及窗,形成了新生。既尊重过去,也体验自我融合自然,在当代中兼具传统的重建。建筑是茶园艺林下的屋舍,是人的居所。《说文解字》中,舍,从亼(jí)从屮(cǎo)从口(wéi),指明构成建筑的要素始终可以化简到构成汉字"舍"的三个部分。通过对"亼"的语意解构,用景观符号和结构的方式表达出来,并进一步对符意扩大和延伸,使景观具备丰富的表达和精神作用,对记忆的保留,对自然的保护,体现聚与散的关系。

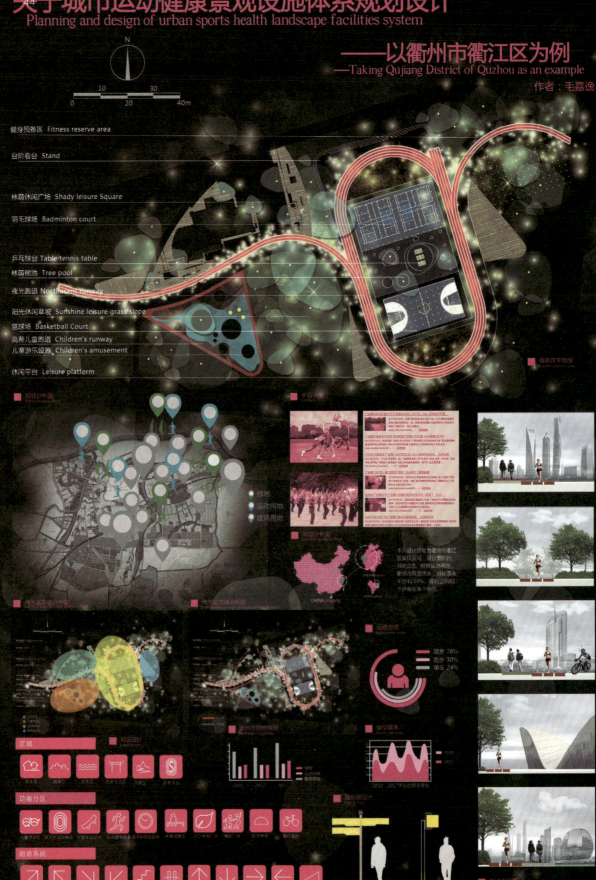

三等奖作品

关于城市运动健康设施体系规划设计

参赛作者
毛嘉逸

指导老师
魏枢 孙攀

参赛高校
上海大学

扫码查看完整作品

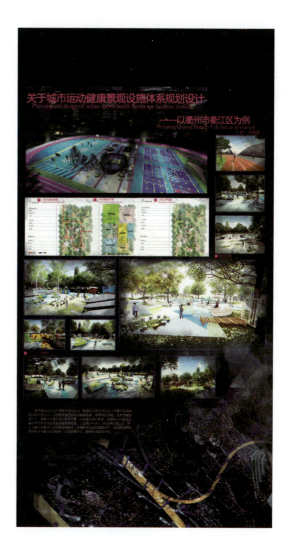

作品简介

　　本设计方案是基于衢州市人文背景，选取衢州市的一部分作为我们设计的实施地。在城市中原有的设施和场所的基础上，增加新的设施，删减淘汰的设施，针对不同人群及地区的需求新建运动景观空间，通过网络化的运动道路串联所有运动空间，并通过对运动道路和运动场地环境的景观设计，形成完整的城市运动环境景观体系。本设计方案通过了解城市运动体系规划、共享设施、人性化景观设计、模式化景观设施、运动环境景观营造的要求，进行多次的讨论与筛选，选择特定的地块展示设计理念，通过具象化的实际模型、Lumion视频和展板，多方位充分展示设计方案。

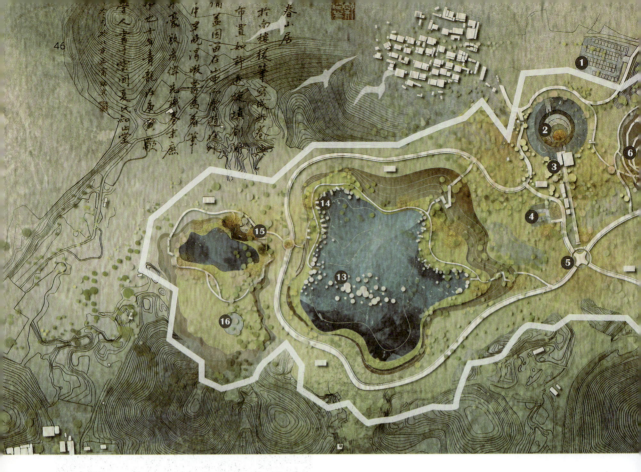

PRIZE 优胜奖作品

结合禅文化的
矿山生态修复探索

参赛作者　**赵晓舟　张子怡　张艺宣**
指导老师　**龚斌**
参赛高校　**同济大学**

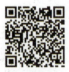

扫码查看完整作品

作品简介

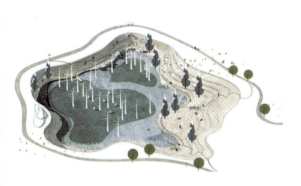

 矿山废弃地是一类特殊的退化生态系统，单纯的景观设计是没有办法解决该地区根本问题的，一定要考虑到商业的可持续性，不仅仅从单纯的环境，更要从经济上修复该区域。本设计方案意图创新建立一个可持续性的商业模式，将原有的矿山废弃地设计成为一个融入禅文化的禅修场所，既利用了场地的独特性，也能够在一定程度上满足现在城市高压人群的心灵寄托需要，被破坏的地表与目前快节奏生活中的人们的心灵形成了某种潜在的联系，通过场所内观自我，释放压力，解决社会问题。同时，这样的商业模式也能够给当地的居民带来就业机会和商业机遇，促进当地经济的发展和生活水平的提高。

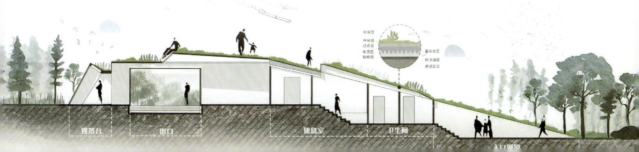

PRIZE 优胜奖作品

白云处

参赛作者　张月楠　毛迪
指导老师　于新建　徐建
参赛高校　江苏工程职业技术学院

扫码查看完整作品

作品简介

本设计方案为云南高黎贡山独立住宅空间设计。一个人如果在物质世界里陷得越深，看到大自然时就会越觉得壮观。本设计方案取山水之势，造清幽安居之境。建筑山墙墙面起伏，跌宕如山峦层叠，环抱一面静水，水映山势，更有树池于水上，枝叶摇曳，路径蜿蜒，曲水流觞，附以典雅安静的下沉庭院，尽显崇山贤水间的暖意生活。

PRIZE 优胜奖作品

多线路分析情感体验馆
回旋斑马线

参赛作者　**刘子艺 金昵琳**
指导老师　**朱飞**
参赛高校　**南京艺术学院**

扫码查看完整作品

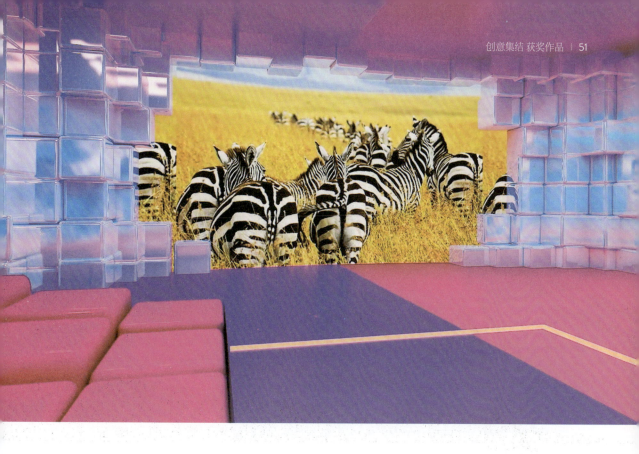

作品简介

　　本次创意设计方案，采用了与以往展陈空间不太一样的空间创意设计。不仅在传统空间上赋予创新的意义，还在理念上开启了一个概念性话题——人流动线。本案从传统展示空间单一式的人流动线中跳出来，进行衍生创新。改造之后的人流动线同样具有导向、指示的功能，但在此基础之上却不再让空间中的人处于被动状态。从"被动"到"主动"，其实是让空间中的人有自主选择的空间，将单调的流动线划出分支，而人们可以通过各自的喜好进行不同的选择，从而达到我们此次创新的意义——人流动线在不失功能性的同时也可以充满活力以及趣味性。

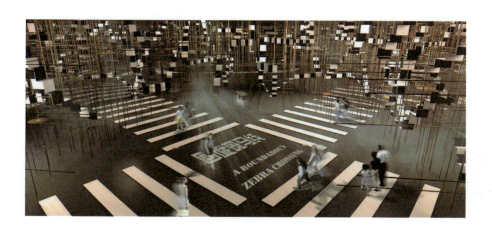

PRIZE 优胜奖作品

水岸驿站
乡愁：与水共生

参赛作者　**朱奕睿 王雨鑫 袁孜祺**
指导老师　**赵晓世**
参赛高校　**上海视觉艺术学院**

扫码查看完整作品

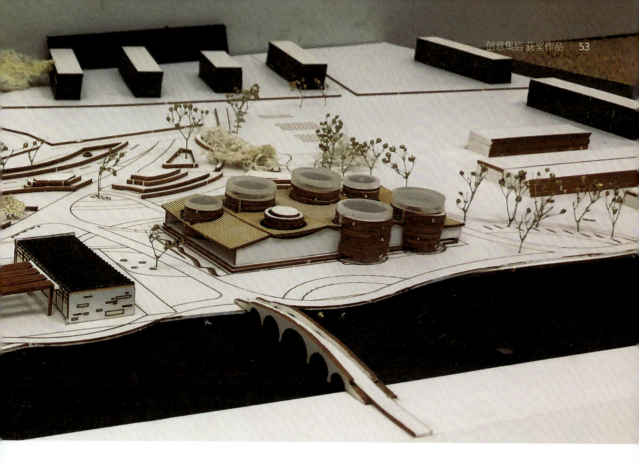

作品简介

本案设计选址位于浙江省杭州市拱墅区的小河油库旧址,将滨河面的建筑风貌进行改造,在保留历史建筑的基础上对建筑进行改造和加建。设计的概念为"渔火",源于早期渔民对于家乡的概念,本设计方案中,将渔火以灯塔的形式出现在建筑当中,在油罐里选取部分作为我们的"渔灯",将油罐顶揭开,顶部覆盖透明玻璃板,夜晚,建筑内部的灯光通过导光部位衍射到夜幕中,在河对岸远远观看就像在看星星点点的渔火。

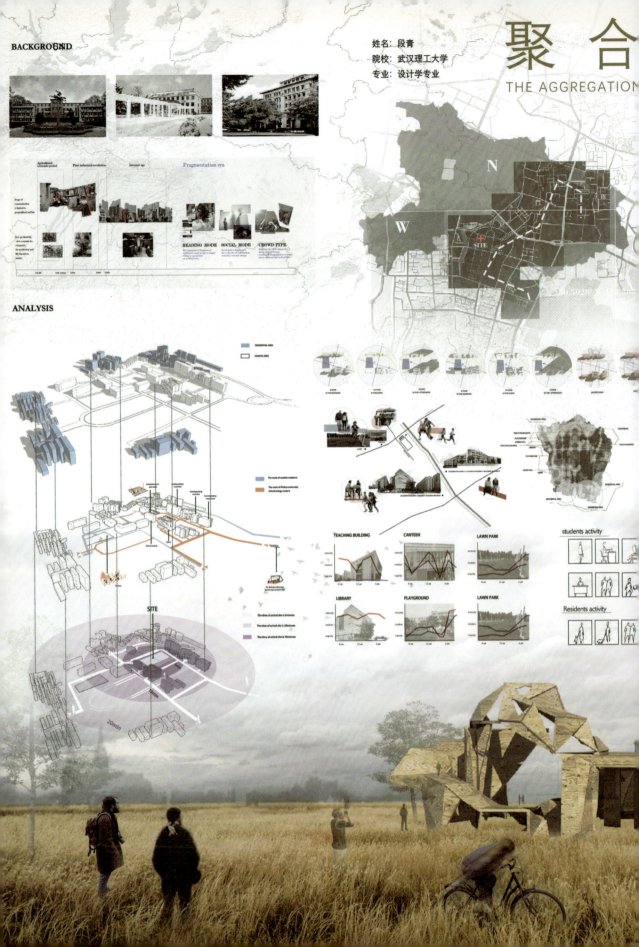

PRIZE 优胜奖作品

校内公共空间
聚合

参赛作者
段青

指导老师
粟丹倪

参赛高校
武汉理工大学

扫码查看完整作品

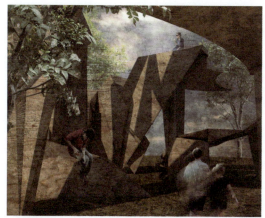

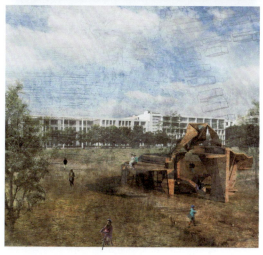

作品简介

本设计方案选择了位于南湖校区的图书馆、教学楼、食堂之间的一块长期空置草地作为建筑地点。在建筑形态上，借助"碎片化"的概念，通过解构、拼贴的方式，对建筑外形进行了设计，用"破"形来隐射当代社会快节奏下，趋于"碎片化"的生活方式，希望提醒人们能够放下手机，拥抱美丽自然，珍惜身边的爱人，心灵与心灵之间的沟通才是最为珍贵的。建筑内会设置具有私密性的个人空间，提供给人们独自思考用。同时"共享阅读"的引入，以及能够承接广告的区域空间，也使建筑具有一定的商业性。

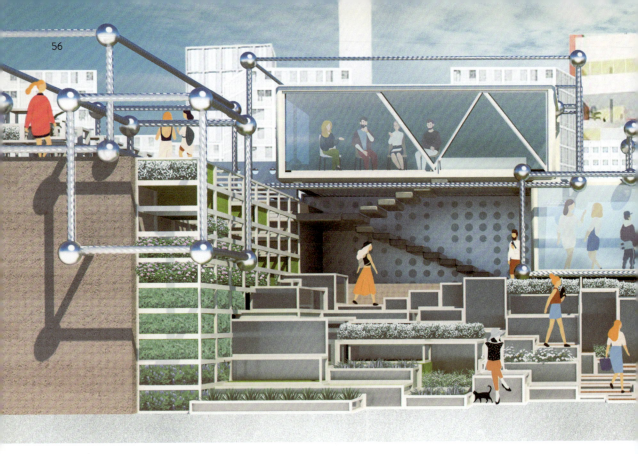

> PRIZE 优胜奖作品

缝隙衍生

参赛作者　任泽恩 刘豫鲁 谢志林 孙亚

指导老师　朱红

参赛高校　郑州轻工业学院

扫码查看完整作品

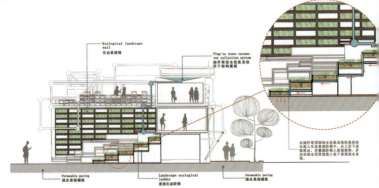

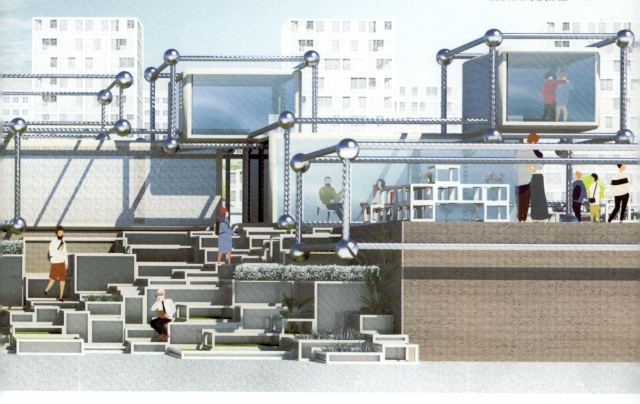

作品简介

　　缝隙衍生的设计，基于触媒理念的校园夹缝空间重组。由于校园建筑环境使用的不同期性，导致校园内遗留多处闲置空间。基于上述背景，本方案致力于解决这些无主的夹缝空间，试图通过创建"绿色景观＋功能空间＋夹缝空间"的形式让它们融入校园环境中，更好地服务于校园内人群。希望通过挖掘校园不同群体的使用需求，利用校园闲置夹缝空间，以可拆卸式装置为载体，打造数处微型校园服务综合体，用来补充、满足不同人群绿色校园空间的活动需求。

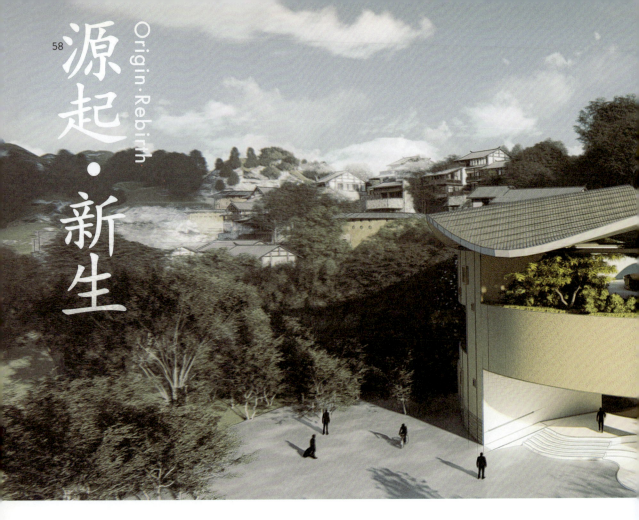

源起·新生
Origin·Rebirth

PRIZE 优胜奖作品

源起·新生

参赛作者　　**韩少文 刘禹佳 王玉鑫 孙敏智**
指导老师　　**周海涛**
参赛高校　　**大连工业大学**

扫码查看完整作品

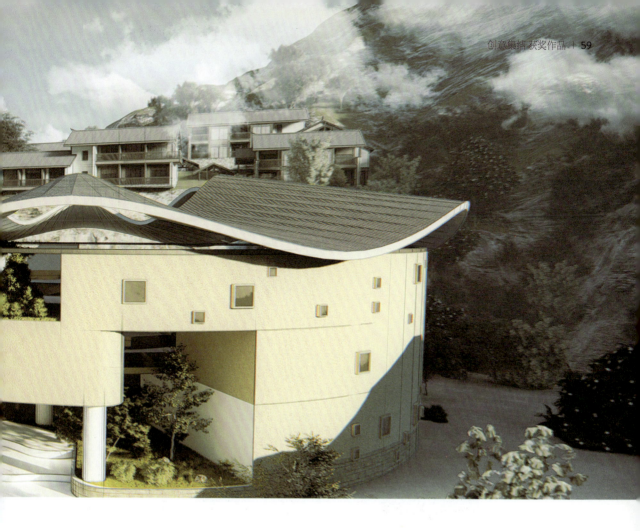

作品简介

本设计方案由开放整合和可持续发展两大理念组成。

（1）开放式融合空间——在较为封闭的传统土楼建筑上，设计出更多的开放空间。

（2）可持续发展理念——采用当地材料以及土楼原有材料土木石竹等，结合现代工艺技术，实现建筑结构材料环保上的可持续发展。在建筑的内部布局，保留土楼中的隔墙和开间，并将其按照中国传统"八卦图"设计和整体排布，建筑外墙与自然的通透，在旧楼新作中体现由古至今贯穿的"天人合一"的建筑理念，实现建筑与人文的可持续发展。

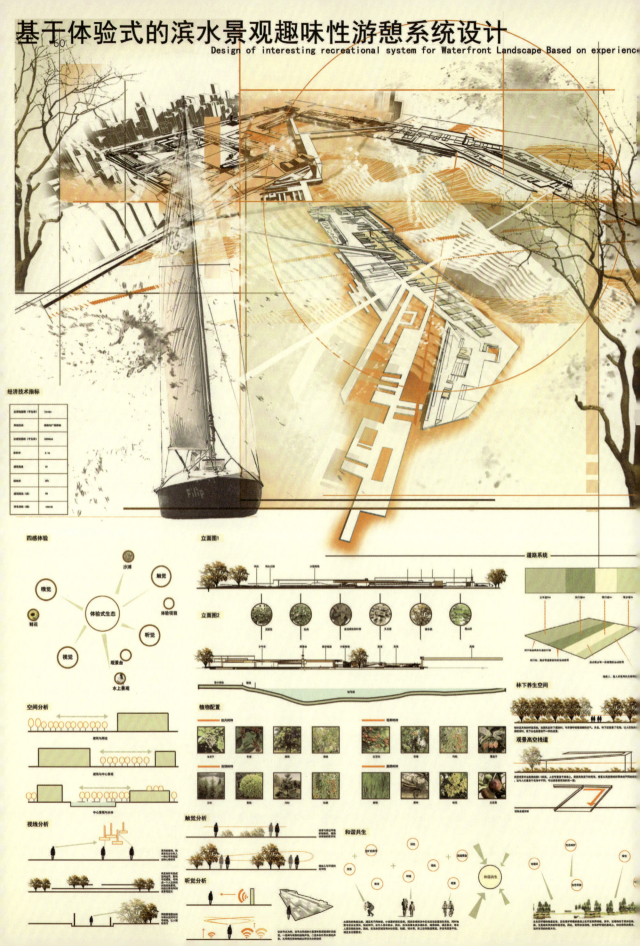

PRIZE 优胜奖作品
基于沉浸式的
滨水校园景观设计

参赛作者
周妍 张杰

指导老师
唐洪亚 熊淑辉

参赛高校
南昌大学

扫码查看完整作品

作品简介

 本设计方案以可持续设计为背景，以江苏省宿迁市一老旧校园为主要创作基地，进行了综合的滨水校园景观规划设计。在规划该场地时，基于体验式的滨水校园景观趣味性游憩系统设计的设定前提，进行综合改造。江苏省具有得天独厚的地理位置，滨水校园景观作为大众开放空间最具特点的组成部分，为全体师生提供了亲近自然、休闲游憩的机遇和场所。

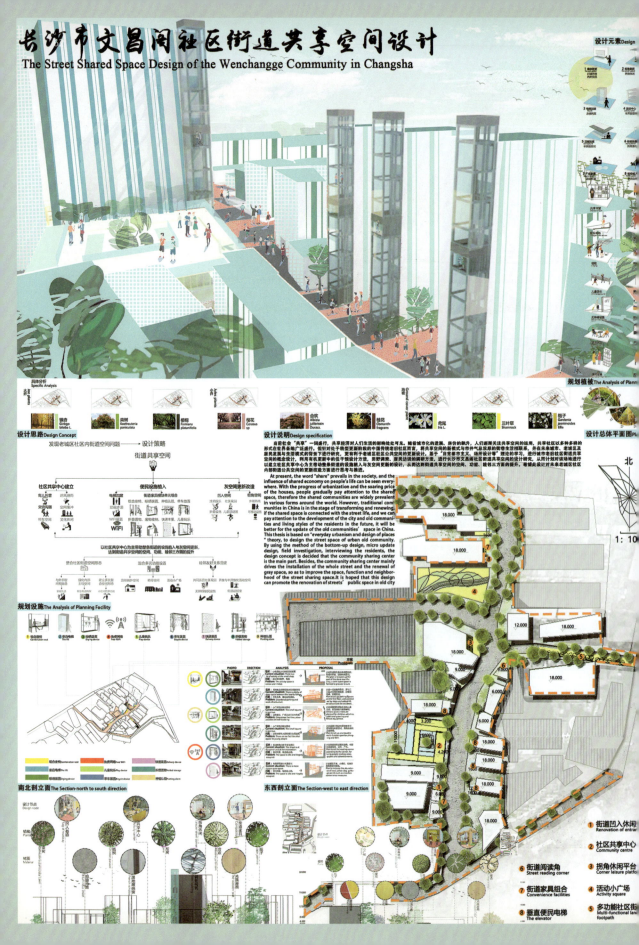

`PRIZE` 优胜奖作品

长沙市文昌阁
社区街道共享空间设计

参赛作者
闫雪

指导老师
许乙弘

参赛高校
同济大学

扫码查看完整作品

作品简介

本方案从建立社区共享中心、植入无障碍垂直电梯和街道组合家具等便民设施、更新街角灰空间三方面入手,其中将为社区街道建立社区共享中心为设计重点,以方便社区居民雨天户外活动、晴天晾晒、休闲娱乐、育儿托管、物品共享等各种活动,从而带动整条街道的垂直电梯设施植入,以形成无障碍化社区。

多功能社区街道构建以加强社区街道的空间利用,街道家具单元组合以使得居民可根据需求选择单双人座椅、折叠置物、晾晒装置、单车置放、种植认领、儿童玩乐、快递丰巢、废物收纳等自由组合,以及街道凹入空间与街角灰空间的更新,达到社区街道的空间、功能、睦邻三方面的提升。

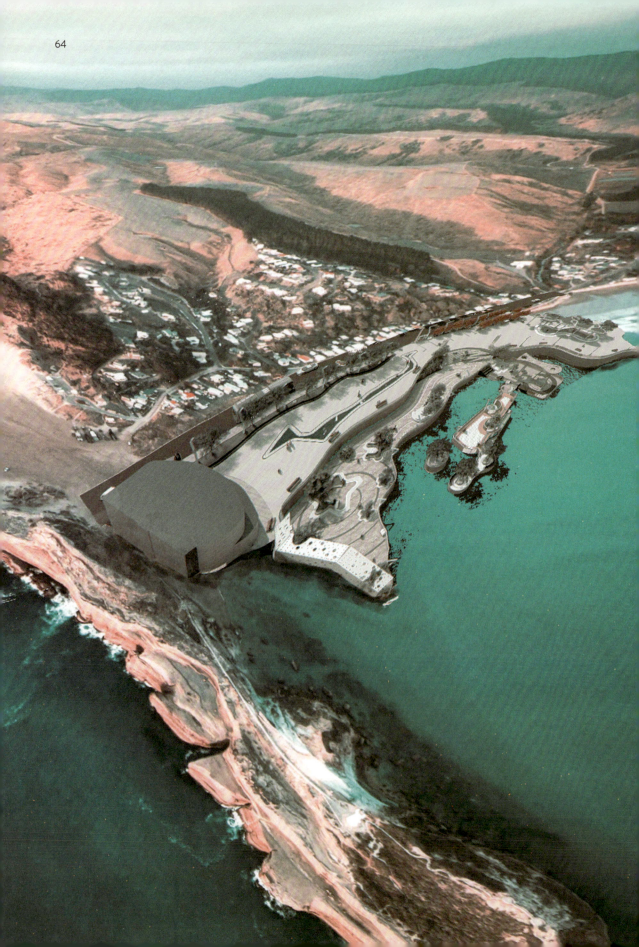

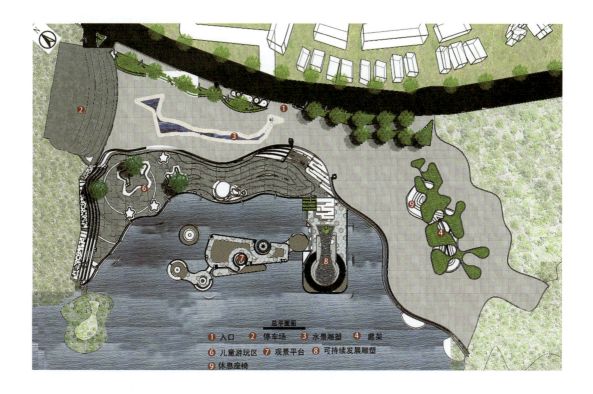

PRIZE 优胜奖作品

无名氏广场

参赛作者
李皓

指导老师
潘韦妤

参赛高校
大连艺术学院

扫码查看完整作品

作品简介

　　本方案的广场设计充分尊重了海岸线原有的天然风貌，未做任何人为改造。设计采用了"等高线"为整个广场的主元素，大量的曲线应用，体现从海岸线提取的曲线之美。同时，对天然形成的不同区域的充分应用，也激发了这片海边破碎的岸涯不可模仿的休闲娱乐氛围，体现了此广场独特的商业价值。

CREATIVE PRODUCT DESIGN
2 创意产品设计

artery
Proatable Infusion Set
便携式输液装置

设计背景
Background

静脉输液作为一种常见的医疗措施,即利用大气压和液体静压原理将大量液体药物通过静脉输入体内,以此来迅速补充身体所丧失的液体或血液。

使用此类输液器时,需要将输液袋悬挂到输液架上或提升到一定高处,然而,在一些**地震灾区、交通事故发生处等具有高度复杂性、混乱性的的拥挤场地**时,输液架的存在却有可能阻碍场地人群通畅地流动,降低医护人员的效率。而一旦缺少输液架,则往往需要额外的人员**手提输液袋**,长时间保持在一定高度,带来的不良结果便是**输液的稳定性大打折扣**。

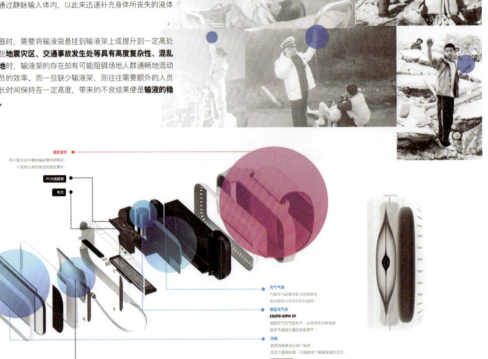

FIRST 一等奖作品

Artery 便携输液装置

参赛作者
卓峥 徐京京 蒋雨杰 刘韩

指导老师
钱峰

参赛高校
盐城工学院

扫码查看完整作品

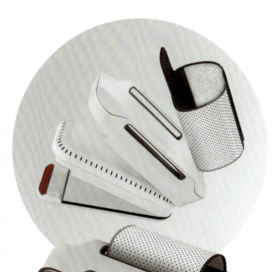

作品简介

 输液作为一种常见的医疗措施，利用大气压和液体静压原理，将大量液体药物通过静脉输入体内，迅速补充身体所丧失的液体或血液。使用常见的输液器时，需要将输液袋悬挂到输液架上或提升到一定高度，然而，在一些地震灾区、交通事故发生处等具有高度复杂性、混乱性的现场，输液架却有可能阻碍人群通畅流动，降低医护人员的工作效率。而一旦缺少输液架，又需要额外的人员手提输液袋，长时间保持一定高度，输液的稳定性也将大打折扣。此设计利用电子芯片智能模拟大气压和液体静压，能够在较低的高度完成常规输液。

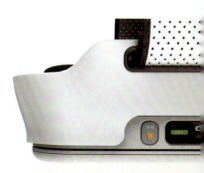

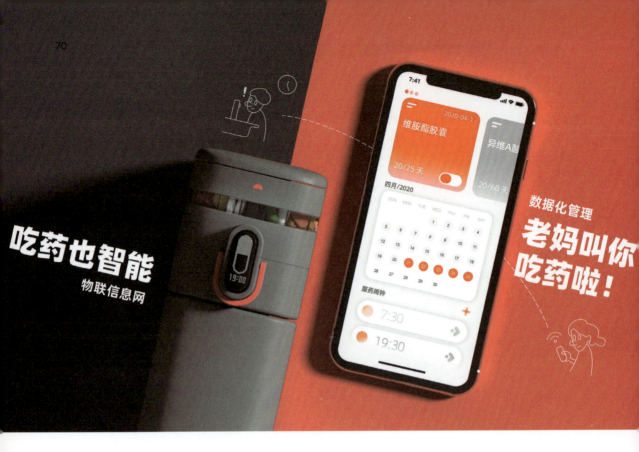

SECOND 二等奖作品

药理魔方

参赛作者　**黄励强**

指导老师　**易奕**

参赛高校　**湖南师范大学**

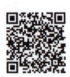

扫码查看完整作品

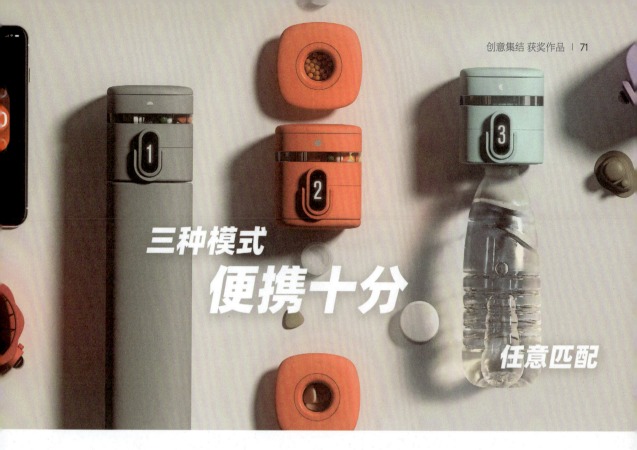

作品简介

药理魔方不是一个玩具,尽管它长得非常像玩具,它可能在未来成为辅助我们吃药的好帮手,一个简单的旋转动作就可以让人无法察觉地完成服药。通过旋转药盒的上半部分,药物逐一下落到药盒的下半部分,打开盒盖,服药就像喝水一样简单而自然,不仅避免了药物与手接触的不卫生行为,同时还是连接手机的智能产品,通过手机 App 设置用药时间,也可以远程提醒吃药。它的 LED 显示屏会将吃药的状态以有趣的表情反馈给用户,增加了吃药的互动性和趣味性。药理魔方可匹配绝大多数的矿泉水瓶,带上小小的药盒,可随时随地、方便卫生地用药。

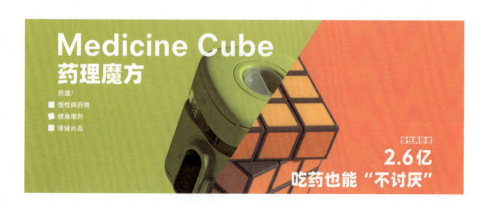

减|简
MINIMALISM
YAN.CHEN.WU | 2019.1.4

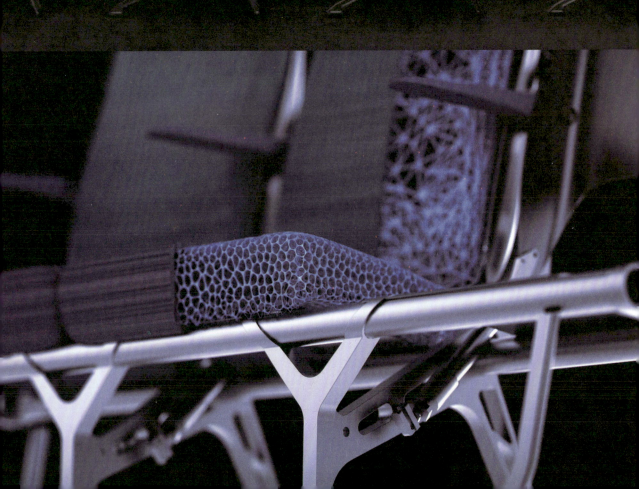

SECOND 二等奖作品
轻量化飞机座椅设计

参赛作者
陈茂烁 闫广赫 吴优

指导老师
莫娇

参赛高校
同济大学

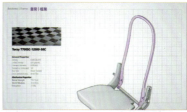
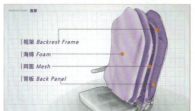
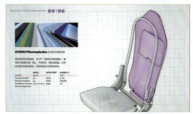

扫码查看完整作品

作品简介

　　Minimalism 是飞机座椅轻量化设计，其主要目的是减轻飞机座椅的重量。

　　它基于结构、材料和用户体验进行设计并平衡这三个因素。

　　1. 结构设计点如下：

　　（1）Y 形结构椅脚：从拓扑优化的形态获得指导，用叉开的两根桁架提供给坐盆更直接的支撑。

　　（2）前梁截面结构优化：采用将坐盆往前延伸进行钣金弯折，并插入一块纵向的焊接板，形成抗弯折的工字梁架的截面结构，使坐盆应力分布更加均匀。

　　（3）靠背内部结构使用 Y 形网状分布：框架部分借鉴羽毛球拍的结构，框架的截面采用内部有弧形的截面，分散冲击力到整个框架。

　　2. 材料设计点如下：

　　（1）坐垫和靠背使用复合海绵结构，并根据坐压受力进行密度分布。

　　（2）从运动鞋的灵感中来，使用波浪状截面来分布压力。

　　3. 用户体验设计点如下：

　　（1）扶手进行形态上的分隔暗示，以划分两侧使用者的区域。

　　（2）靠背靠近脊椎部分贴近人体曲线，提供更好支撑。

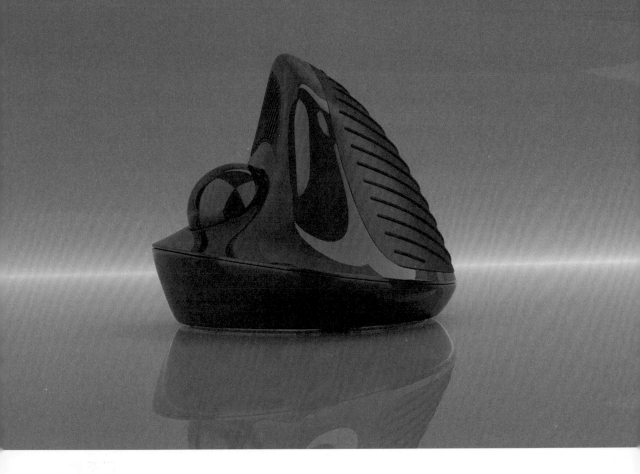

THIRD 三等奖作品

山蝠

参赛作者　**虞泽熔 徐乐**
指导老师　**任钟鸣**
参赛高校　**上海工程技术大学**

扫码查看完整作品

Nyctalus velutinus
The concept of the mouse

作品简介

作品是一套人机工学键盘鼠标概念设计，能够减少使用负担，提高工作效率，并且本设计的垂直鼠标和流线键盘，从外形和功能上，都具备独特性和时尚感。

Spring surge

"泉涌"—盲人智能饮水机

Blind Intelligent Drinking Machine

涌泉式上水
按压式开关
水杯卡入凹槽即可自动灌装

单向阀原理
弹簧压力使阀门封闭
当水压超过弹簧阻力,芯子退离,水流通过
背压条件时,反虹吸原理使阀芯闭合

设计要为更多的人服务
多数盲人生活拮据,对智能产品的购买力小
产品应用在盲人学校等盲人公共场所
简约的造型和配色省去不必要的成本
降低盲人朋友负担
解决盲人从找水、接水、喝水等一系列问题

水温调节
凹槽细节,便于感知
30℃ / 50℃ / 100℃

语音功能
定位播报,引导盲人 / 语音播报,调节水温

`THIRD` 三等奖作品
盲人智能饮水机

参赛作者
张鹏 戴成

指导老师
孙利

参赛高校
燕山大学

扫码查看完整作品

作品简介

　　设计要为更多的人服务。多数盲人的生活都是很拮据的，对智能产品的购买力也较小，所以这个设计作品应该更多使用在盲人学校等盲人公共场所。简约的造型和配色省去了不必要的成本，并且设计了泉涌式上水、单向阀、水温调节和语音功能，解决盲人找水、接水、喝水等一系列问题。

THIRD 三等奖作品
长椅
Privabench

参赛作者　**陈浩睿**
指导老师　**汪铭峯**
参赛高校　**上海工程技术大学**

扫码查看完整作品

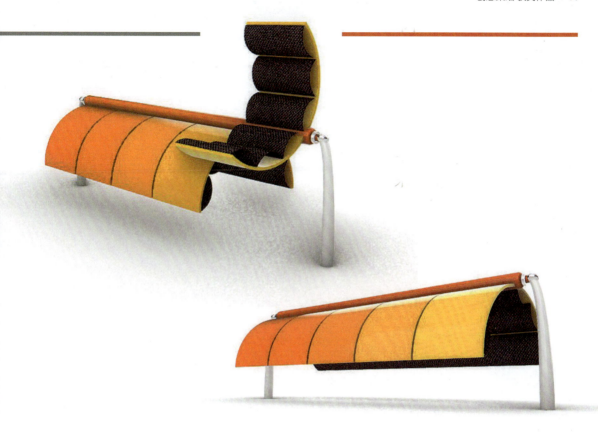

作品简介

作品对于椅子的深化设计是私人公共长椅，取名 Privabench，设计的思路方向是解决普通长椅在公共场合的尴尬处境。普通长椅使用效率低是众所周知的，当一个陌生人坐在长椅上多数人不会选择坐在他边上，主要设计思路点便是这里。Privabench 可以同时满足多个陌生人同时使用同一个长椅，整体造型使用普通长椅的长条形，座位倒半圆形的形状使 Privabench 的防雨耐脏功能变得很强，中间的旋转轴串联起椅子，可以随意组合椅子数量。Privabench 的结构主要支撑点位于两条支撑腿与中间的传动轴，基础款有五个独立可旋转的座椅，围绕 0.8 米高的主轴转动，可以正反两方向转动，内部轴承采用特殊设计，可以控制旋转角度，避免倾覆。外部结构呈半圆形向下，PV 塑料，内部为软布料包围。

`PRIZE` 优胜奖作品

《丝绸之路》书籍设计
壹图半解

参赛作者

赵子航

指导老师

万长林

参赛高校

湖南理工学院

扫码查看完整作品

作品简介

 图腾是文化传播中十分重要的媒介之一。在符号学的语境下，以丝绸之路上各个民族的古老纹样、图腾为蓝本，加以解构、凝练、重新演绎，转化成符合现代人审美的新视觉符号是本书的主要探索方向。整套设计采用蓝橙两色，分别代表着海陆两条丝绸之路。在材质上使用亚克力、PVC以及亚硫酸纸等材料，增强了透光性。在书的结构卜局部采用M折页的翻页结构增强书籍的交互性和阅读体验，突破传统的二维视角，用三维视角阅读是本书的一大亮点。

PRIZE 优胜奖作品

The Suite Stool

参赛作者　张昱龙

指导老师　莫娇

参赛高校　同济大学

扫码查看完整作品

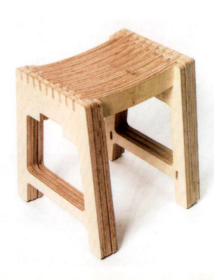

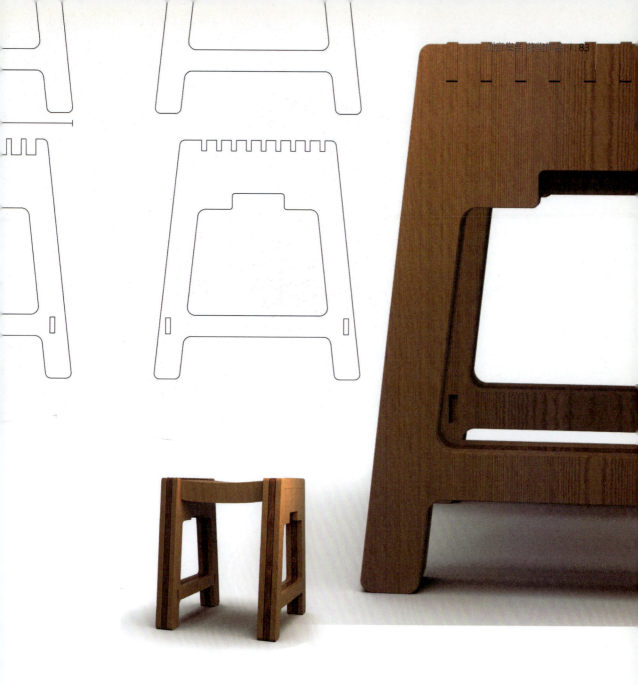

作品简介

现代家具追求节省空间的设计,但是大多数产品在节省空间时并没有考虑到空间的多重利用。考虑到空间与用户体验的因素,设计了这把三合一的椅子,无论一人或多人的场景下都能获得很好的使用体验。三把椅子可以合在一起,任意两把也可以组成一把新的椅子。椅面上采用符合人体工学的曲线,保证了使用者的舒适安全。同时,这套椅子制作简单,成本低廉,可以快速生产、平板运输与组装。对于校园而言,这把椅子可以在各种场合快速变形,满足不同人数的需求,同时便于收纳,让同学们有一个干净整洁的校园。作为设计师,作者将致力于设计简单富有创意而重视用户体验的产品,让产品融入人们的日常生活中,并潜移默化地改变人们的生活方式。

PRIZE 优胜奖作品

趣味性旋转标记
鸡尾酒安全包装设计

参赛作者　王程昱 徐盟
指导老师　朱和平 姚进
参赛高校　湖南工业大学

扫码查看完整作品

作品简介

本款包装是一款鸡尾酒新品牌的包装设计方案之一。品牌定义为WHIRL，翻译成中文就是旋转、激动、恍惚等意思。整体包装设计围绕品牌展开，在结构上采用底部封罐，创新易拉罐开启方式，并且在易拉罐上面添加一个可以旋转的镂空圆环盖子，开启后，没喝完的话可通过旋转盖子封死开口，保证内包装物的安全。旋转盖子过后，又可通过盖子底下的图案作为自己喝过的标记，解决鸡尾酒使用场合的罐体辨识问题。在视觉上，整体采用饱和度较高的色彩搭配，装饰简洁，斜线旋转视角构图也与品牌理念呼应。此外，透过盖子上的开口，可以看见印刷在罐体顶部的"狼人杀"游戏人物图案，既可以在游戏中充当道具，也可以作为惩罚，符合鸡尾酒的使用场合，充满趣味性。

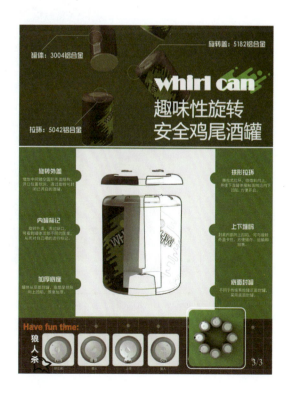

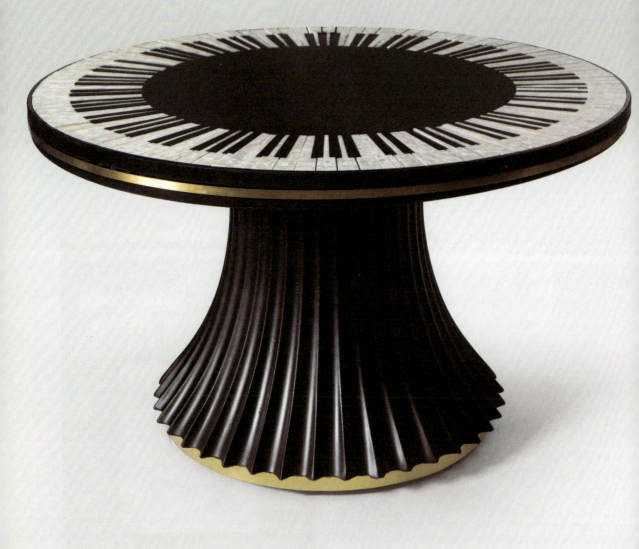

PRIZE 优胜奖作品

钢琴桌
PIANO TABLE

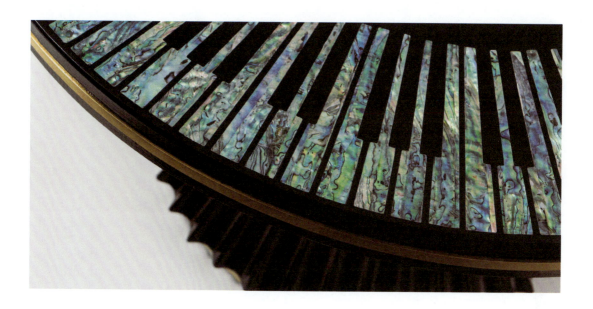

参赛作者
寿盛楠

指导老师
邬建安

参赛高校
中央美术学院

扫码查看完整作品

作品简介

圆桌作为一种家具，作品在其原有陈设功能的基础之外，再附加乐器的演奏功能，同时通过编程与自制控件，完成了这件交互声音家具装置——钢琴桌。琴键的材质与形式采用较为传统的螺钿镶嵌，桌面上具有两架半圆形钢琴，可以满足多人同时演奏的需要。

PRIZE 优胜奖作品

儿童手指精细运动开发玩具
小鹿

参赛作者　　**任佳瑄 钱书娴 戴奕伟 张逸泽 孙鹏翔**

指导老师　　**孙效华**

参赛高校　　**同济大学**

扫码查看完整作品

作品简介

这是一款基于儿童手指精细运动开发的玩具，集游戏和训练于一体，通过可爱的动物造型和声音吸引儿童用不同的手势抓、握、捏玩具的不同部位。玩具利用 Arduino 平台连接到家长手机中的 App，方便家长实时监测孩子不同精细运动力量的数据，并通过 App 获得针对薄弱动作的专业训练建议。App 同时也作为一个交流平台，让家长和家长、家长和专业医护人员在 App 内获得沟通，对儿童手指精细力量的训练有更直观更深入的了解，让孩子在玩耍中得到科学的训练与成长。

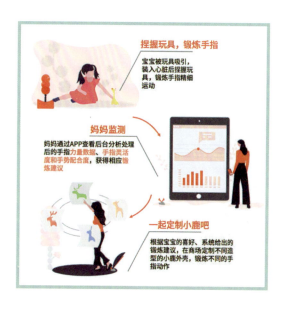

PRIZE 优胜奖作品

折翼笔

参赛作者　**韩继凯 牛石磊 何威 李芳**

指导老师　**王龙**

参赛高校　**长沙理工大学**

扫码查看完整作品

作品简介

折翼笔的设计灵感来自从一根喝可乐的吸管，折叠的翅膀扩张将会取代传统的卡佩－科维尼布风格，笔尖可以隐藏在笔筒内。因此，通过扩张，使用者将不再关心一只丢失的或忘记的笔帽盖，因为这支笔的笔管可以折叠，笔尖可以隐藏，这将使这支笔更短，更方便人们随身携带。

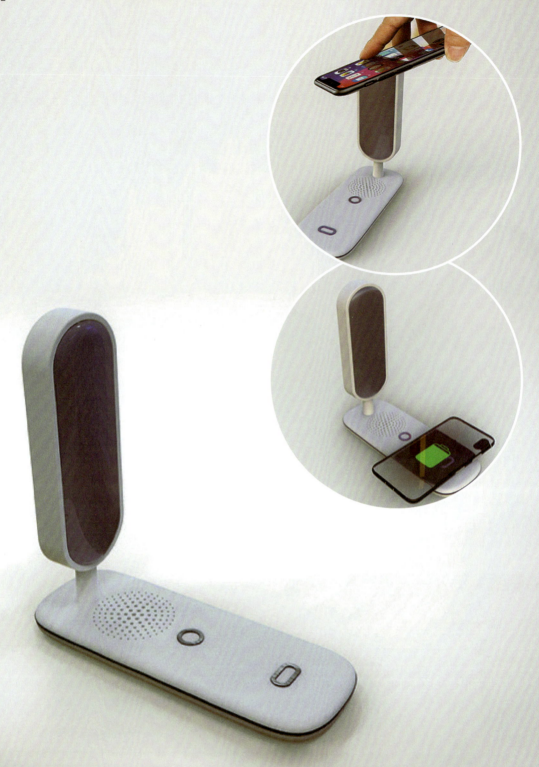

`PRIZE` 优胜奖作品

舒眠智能睡眠灯

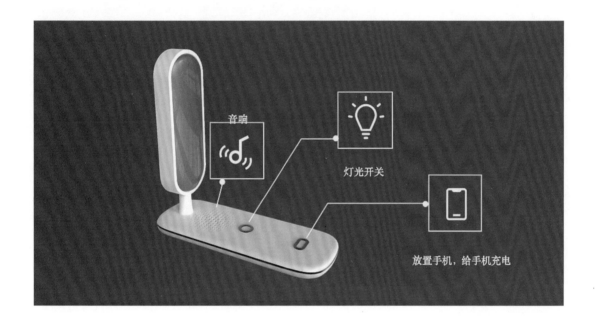

参赛作者
徐云洁 黄琴

指导老师
姚震宇

参赛高校
上海工程技术大学

扫码查看完整作品

作品简介

 这是一款智能助眠灯，针对当下年轻人普遍存在的熬夜问题、玩手机问题而设计。助眠灯搭配手机 App 使用，根据手机 App 的设定，到了休息时间，智能灯就会播放有助于睡眠的音乐，把手机放上去灯光就会慢慢变弱，直到熄灭。同时，助眠灯还带有无线充电功能，手机放上去就可以充电。而当设定的起床时间时，助眠灯会自动播放音乐，慢慢引导使用者起床。

PRIZE 优胜奖作品

午休桌椅组合

参赛作者　**苏瑞雪**
指导老师　**严晖**
参赛高校　**西京学院**

扫码查看完整作品

作品简介

 传统办公座椅的可移动性对地板的摩擦已经较小,但是却会产生固定不牢、容易滑脱等缺点。办公桌也有着设置单一、功能性不全、难以搬动的问题。而且现有的办公桌椅组合基本无法满足午休的条件,如何满足非办公时间的合理休息,是本案设计解决的主要问题。

`PRIZE` **优胜奖作品**

折叠懒人沙发
"云朵"

参赛作者
施菁宇

指导老师
崔颖

参赛高校
上海视觉艺术学院

扫码查看完整作品

作品简介

　　"云朵"是一个可折叠收纳的多功能懒人家具，支持不同人群的不同休息姿势。它提供了三种模式——垫子、躺椅、沙发。收纳折叠灵感来自日本折纸。材质防晒防水防火，能为用户提供安全可持续使用的保障。

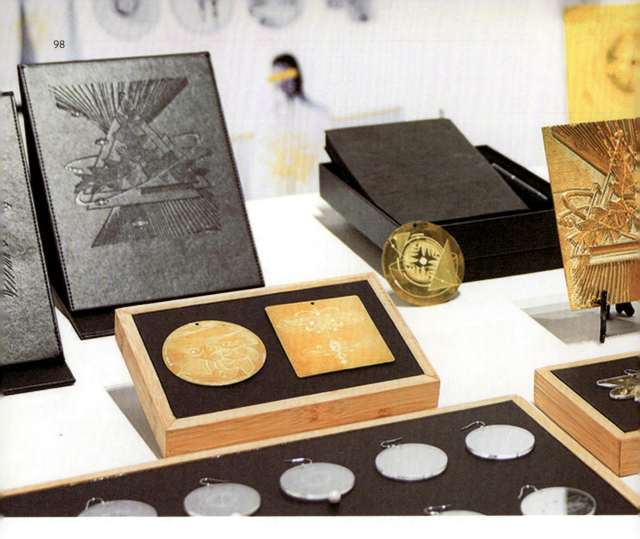

PRIZE 优胜奖作品

续

参赛作者　**周倩**

指导老师　**郎青**

参赛高校　**中国美术学院**

扫码查看完整作品

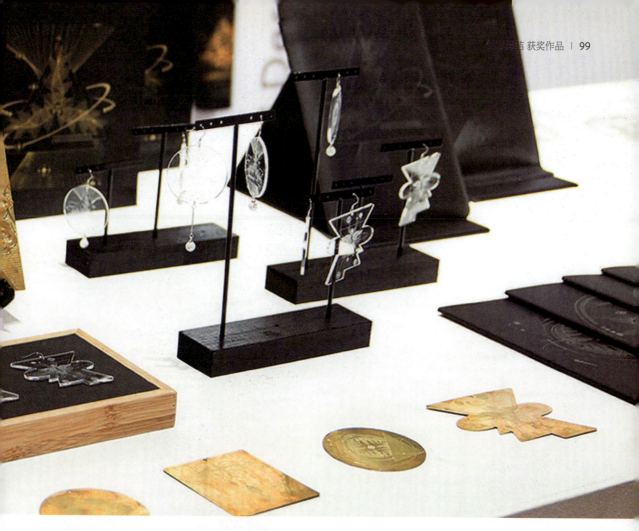

作品简介

　　民族相融，天地同心。本设计基于黔东南苗族实地调研及该民族图腾文化设计活化研究，将黔东南地区连绵的山脉及梯田几何化，把它们和绣品中提取出的图腾图案、几何纹进行重构，结合了雕刻、压印、烫金等工艺，色彩以黑、白、金为主，旨在突出图腾的形与意。

3 创意工艺设计
CREATIVE CRAFT

FIRST 一等奖作品
波·澜

参赛作者
方梦圆

指导老师
席璐

参赛高校
苏州大学

扫码查看完整作品

作品简介

作品整体以立体书的方式呈现。3D的结构，表达了海洋的美轮美奂，阶梯状的图形分布使产品在能够旋转的同时，让观者能够更加全面地感受海洋的气息。结合切割雕刻工艺，让作品的层次更加丰富，封面多层叠加，最后回归于一滴水的造型，表达了海洋万物都是以一滴水为单位的本质，提示人们保护每一滴水。

SECOND 二等奖作品

五羊传说
溯源 × 解构

参赛作者
梁祖铭 李紫 卢韵安
陈茜瑜 徐文骏 梁伟漾

指导老师
罗保全

参赛高校
广州美术学院

扫码查看完整作品

作品简介

据中国民间传说，广州府五仙观，"初有五仙人，皆持谷穗，一茎六出，乘五羊而至。仙人衣服，与羊同色，五羊俱五色，如五方。既遗穗与广人，仙忽飞升而去。羊留，化为石，广人因即其地祠之"。五羊传说表现了古代中国劳动人民开拓岭南的历史，然而时至今日，五羊这个标志性的地域符号日渐模糊。而五羊传说对于广州人，不仅仅是一个故事，更是一种情怀，今日羊城的发展也早已超越了曾经的传说，亦将在不远的将来缔造全新的神话。本设计结合时事发展，通过现代设计语言，改造五羊石雕旧有的形象，将其以实形和虚形抽象概括，凸显造型设计的科技感与未来感，在传统中创新，赋予五羊符号新的生命力，重新定义这个属于广州的经典IP。

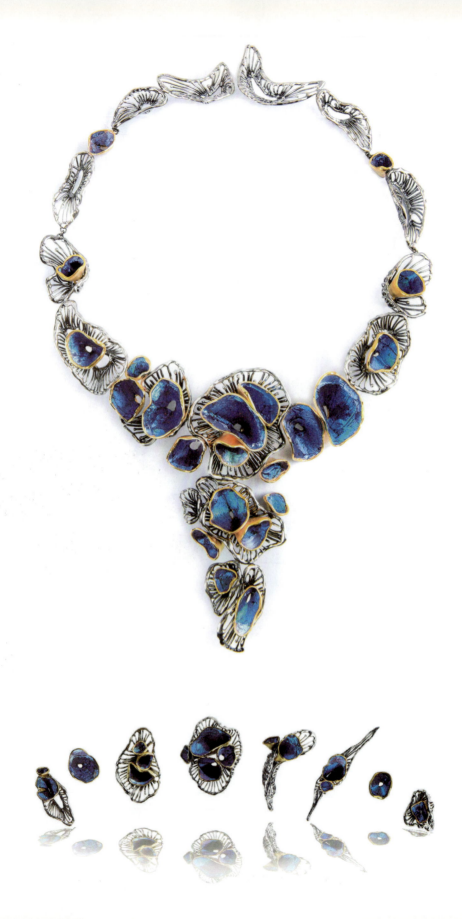

Long for the continuation for life

Materials: sliver butterfly

SECOND 二等奖作品

渴求生命的延续

参赛作者
张靖雯

指导老师
邵翊恩

参赛高校
上海视觉艺术学院

扫码查看完整作品

作品简介

 作品灵感源于自然植物盛开时释放的状态，花苞努力地吸收土壤中的养分，不断地朝着阳光向上生长。人亦是如此，每个人都在努力为自己搭建美好生活，但往往被生活驱赶着、麻木着，借此提示人们能够从无形的框架中释放出来，去寻求生命存在的意义。作品以花朵自由开放的几何图形为主要造型，以氧化银处理镂空部分，表现生命运动的速度感。在925银镀18k金的底胎上贴有蓝色的蝴蝶翅膀，由内而外地释放形体以及蓝黄黑三种颜色的比例关系，更凸显出对生命的渴求。

108

三等奖作品
掣衡

参赛作者
文景生

指导老师
秦岭

参赛高校
上海视觉艺术学院

扫码查看完整作品

作品简介

 人与人之间的微妙关系就像玻璃一样,坚硬而又脆弱。三组具有对称美学的握手动作,体现了力量的均衡,寓意着互助互利、平等和谐。斑驳的烟灰色调仿佛是两个心理的内在透视,让人感觉神秘莫测,颜色在玻璃内逐渐地向中间蔓延开来,徐徐引向中心——瞬时性的握手动作,伴随着这个动作,作用力和反作用力是同时产生、同时消失、同时变化的,地位对等。谁为作用力、谁为反作用力无关紧要,因为它们是共存的。在这个系列的创作中,以力量制衡的灵感为出发点,跳跃出对玻璃材质的认识局限,将玻璃脆弱的"缺点"转化为玻璃的"优点",把坡璃的特性运用到力量制衡的造型中去,营造一种悬而不倒的视觉效果,从而使得玻璃材料语言上的表达和力量制衡的内在思想上产生了共鸣,在艺术表达的效果上得到形式和内容的辩证统一。

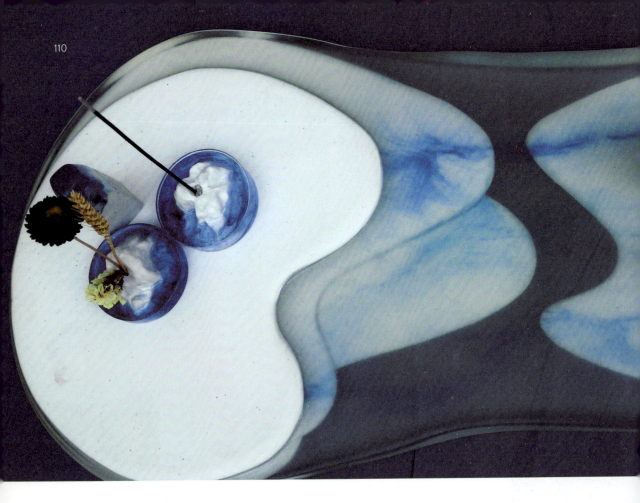

THIRD 三等奖作品

谛山海

参赛作者　鲁圣杰 张鸿源 李佳奇 胡晓童 王文涛
指导老师　李净仪 杨清
参赛高校　江苏海洋大学

扫码查看完整作品

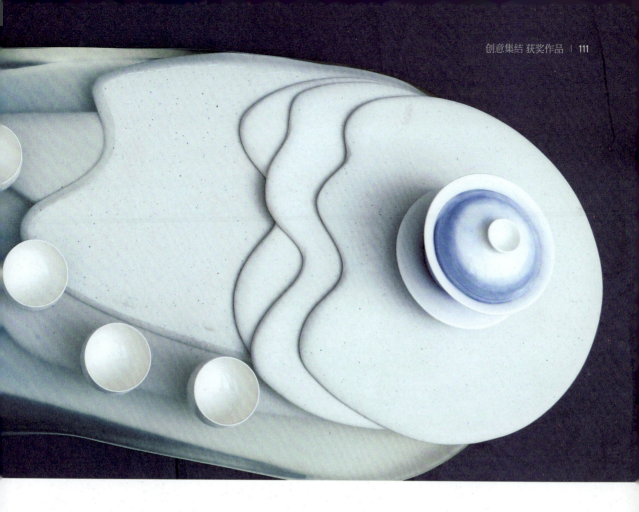

作品简介

自古至今,中国人尤爱寄情于山海,这一情怀影响着生活的方方面面。这套作品使用白瓷、树脂、青花等多种材料自然结合衍生出茶台、茶具、壁挂、笔架、书签、首饰等一系列产品。作品表达了国人的山海情结,在造型上追求"自由和谐",水与山交相呼应,水随山势流动,山因水流汇聚,一阴一阳自然融合,营造出"形器不存,方寸海纳"的博大意境。青花写意,树脂与青花的颜色和谐统一,与白色的瓷片互相映衬,相得益彰。既保留传统陶艺之美,也不乏现代风格的优雅大气。

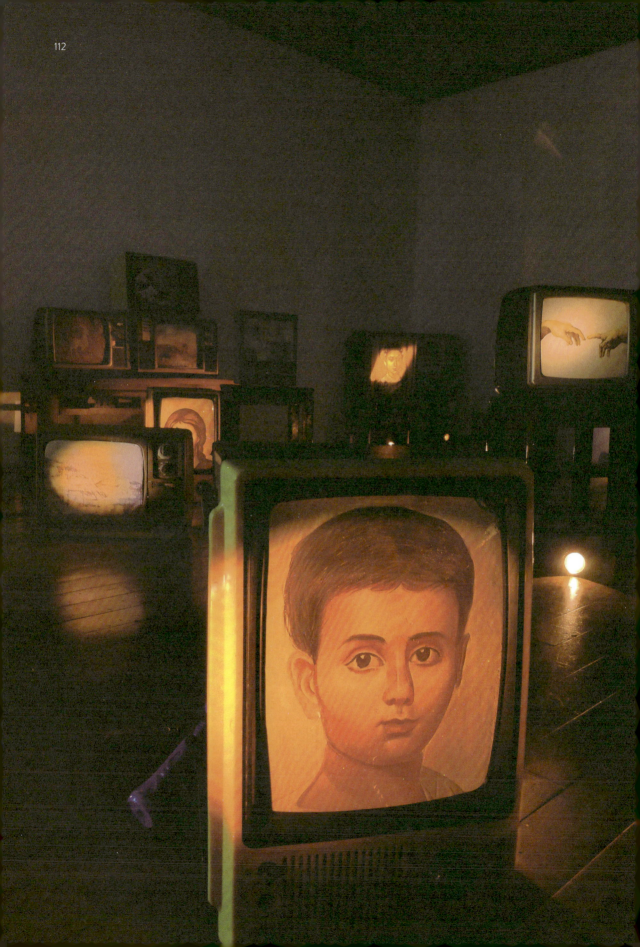

THIRD 三等奖作品

历史与当代的碰撞和对话
共生

参赛作者
高博文

指导老师
林晨曦

参赛高校
中国美术学院

扫码查看完整作品

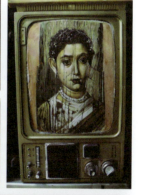

作品简介

　　作品以湿壁画的手法，结合近现代的老式电视机，经过繁琐的拆机、换屏、翻模等一系列的工艺，使作品展现的不仅是画面，更是一个历史与当代的碰撞和对话。而在这个语境里，历史与现代狭路相逢时，传递的是一个可以共生的时代精神，也暗示着新的传播方式。

PRIZE 优胜奖作品

步步生唌

参赛作者　**叶鑫**

指导老师　**苏岚**

参赛高校　**泉州师范学院**

扫码查看完整作品

作品简介

 本设计运用插画的表现形式并结合新媒体技术，使非物质文化遗产嗦啰嗹能在传承中发挥独具一格的作用。既可以凭借多媒体技术将人物形象直观活跃地呈现给观者，增加人们对嗦啰嗹文化的认识，扩大嗦啰嗹的影响范围和传播能力，又可以让传统文化在新媒体的时代背景下得以更好的保留、传播和传承。

PRIZE 优胜奖作品

九烛

参赛作者
郑佳栋

指导老师
翟小石

参赛高校
中国美术学院

扫码查看完整作品

作品简介

 作品以道家符号系统为核心，以影视为媒介，采用超写实风格构建一个以融合了儒家文化伦理的道教思想为底层逻辑运行的社会。这个社会背景将借鉴春秋战国时期的乱世，获得最大的自由创意空间，以多元文化（其包括贵族文化、士族文化、平民文化、流氓文化与奴隶文化）为原则，集中众多中国各个时代的传统文化符号构建这个社会，通过讲述社会百年兴亡史，来展现中国传统文化中如何处理人与自己、人与自然、人与人、人与家、人与国、人与宗教、人与文化、国家与国家、宗教与宗教、文化与文化之间的关系。

PRIZE 优胜奖作品

遇见大师系列书籍设计
胡写乱画

参赛作者	王铨锴　焦子娉　胡汇镏　李哲慧　陈洋　廖春精　张若楠　司念
指导老师	张犁
参赛高校	西安美术学院

扫码查看完整作品

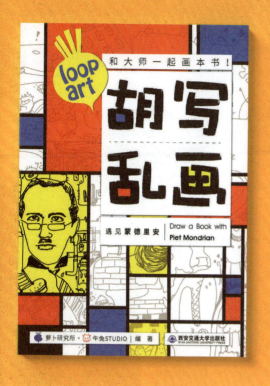
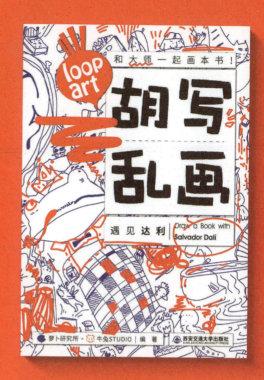

作品简介

《胡写乱画》遇见大师系列，由西安美术学院研究生团队牛兔STUDIO(报名者为创意设计主创)与萝卜研究所、西安交通大学出版社合作出版的一套原创儿童艺术启蒙互动书，目前全套一共四本。这套书除了能让孩子在非常大的纸张上进行创意涂鸦外，同时还能和四位风格迥异的艺术家进行交流，根据艺术家的创作衍生出来的创意游戏让孩子在四位艺术家：梵·高、安迪·沃霍尔、蒙德里安、达利的引导下，一边发挥创想，一边感受艺术的魅力，促进对孩子的艺术教育，提高孩子的审美能力。

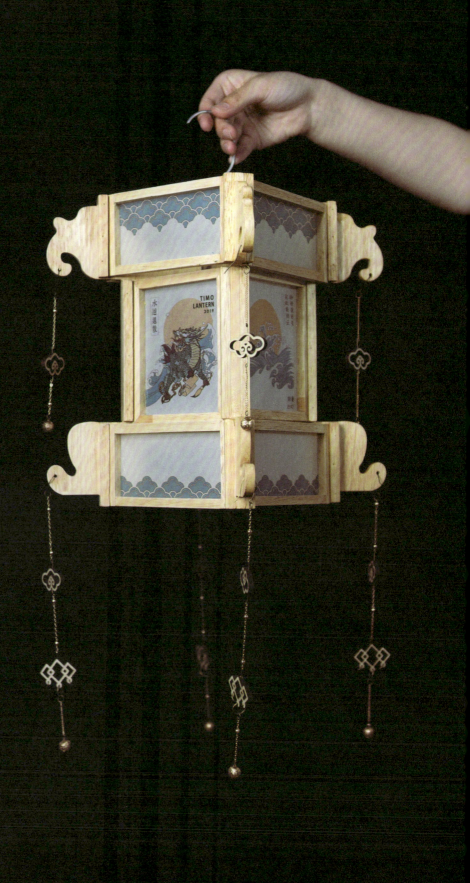

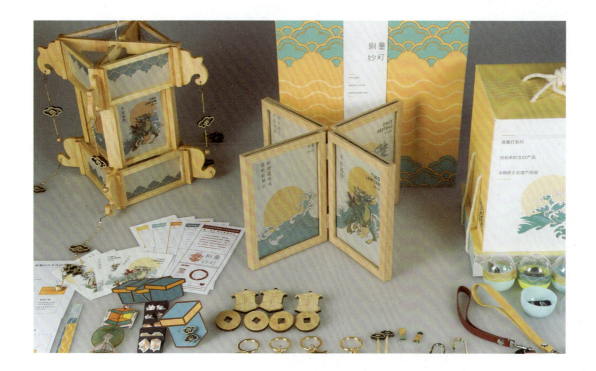

`PRIZE` 优胜奖作品

剔墨纱灯

参赛作者
徐玲珑

指导老师
孟磊

参赛高校
江南大学

扫码查看完整作品

作品简介

 无为剔墨纱灯拥有三百余年的历史，它被列为安徽省第一批省级非物质文化遗产，是安徽省政府极力保护的对象，具有较高的徽州传统手工艺研究价值。它曾经是徽州人的日用品，由于社会的发展而落寞，继承传统、大胆创新是中国现代设计的方向。所以本设计用现代创新设计手段推陈出新，重新赋予无为剔墨纱灯新的功能与价值，让它成为都市人消费的新热点，与此同时，它也推动民间创新创业的协作。

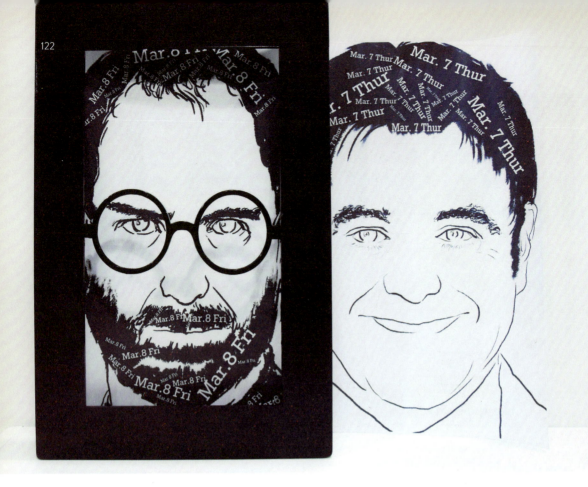

PRIZE 优胜奖作品

眼镜日历

参赛作者　**全泽瑞**

指导老师　**郭城**

参赛高校　**同济大学**

扫码查看完整作品

作品简介

 圆框眼镜从发明到现在，在潮流中反复出现，历史上有无数佩戴了圆框眼镜的人，比如乔布斯、薛定谔、胡适、溥仪……这些人体现了潮流的循环，也反映出在设计师眼中时间循环往复的特点。每过一天，把前一页抽出，得到的是摘下眼镜的人物图像。面对这样不戴眼镜的人物，是不是有些生疏？我们看到的到底是谁？我们自己又是谁呢？让人思考。

PRIZE 优胜奖作品
普洱茶膏礼盒包装设计
第壹栈

参赛作者
马勇州 虞博轩 牛石磊

指导老师
王清

参赛高校
长沙理工大学

扫码查看完整作品

作品简介

普洱茶膏自古以来都是皇家贡品，为普洱之精华。"第壹栈"是押运贡品的第一个客栈，因而得名。包装采用客栈前的拴马桩为原型，巧妙地把茶膏扭装其中，不仅取食方便，而且还能快速更换补充，让拴马桩茶膏包装成为茶桌上、书柜里的饰品，希望把古代的气息带到生活当中，保留传统文化。

> PRIZE 优胜奖作品

"日入而息"灯具设计

参赛作者　**卓峥 徐京京 毛姝**
指导老师　**钱峰**
参赛高校　**盐城工学院**

扫码查看完整作品

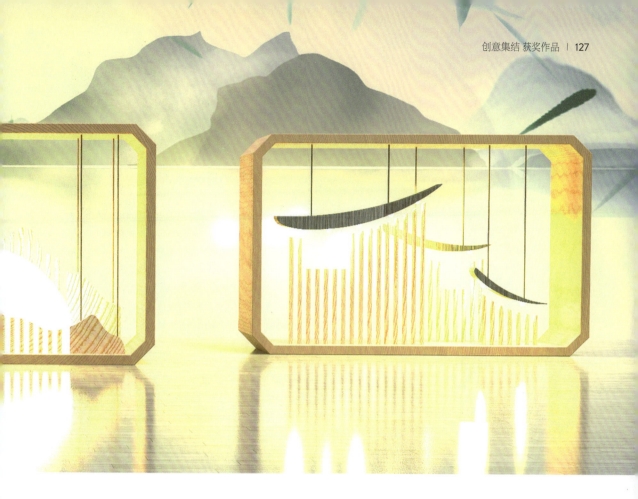

作品简介

"日出而作,日入而息,逍遥于天地之间而心意自得",出自《庄子·让王》,说的是古代劳动人民朴素的生活以及对太平盛世的赞颂,后人用来说明农民早出晚归,过着勤朴、起居工作规律的生活。本产品就是在这一基础上,提取"山、水、乡"三大元素,与"日落"融合而产生的设计,通过手动与APP智能控制,提升人机交互体验,使用户在使用过程中趣味化地感受日出日落的动态感,以及"日入而息"所传达的温情美好、自然舒适的生活。

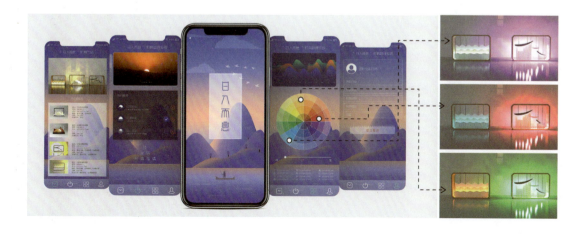

仿真丝 化纤面料

遗·秋

150cm×4 cm 双层锁边

——发带系列

PRIZE 优胜奖作品
系列发带与系列方巾
"遗·秋"丝巾

参赛作者
王琪雯

指导老师
程瑜怀

参赛高校
上海音乐学院

扫码查看完整作品

作品简介

　　作品选用女性常佩戴的丝巾系列进行了文创产品设计，在形、色、质的美感上做尝试，引用贵州当地传统文化及纹样，进行传播。鲜艳亮丽的配色，就如同贵州人热情好客的性格。具有神话色彩的纹样线条，彰显着其作为民族文化的神秘感与巨大魅力。丝巾系列的多种规格、大小，赋予这些纹样存在于生活中各处的能力，更好地展现了民族文化。希望可以借此机会，让更多的人意识到传统文化的美也同样可以现代时尚。

`PRIZE` 优胜奖作品

犀皮漆器系列作品
漆韵

参赛作者
于延龙

指导老师
于泳

参赛高校
齐鲁工业大学

扫码查看完整作品

作品简介

　　漆艺作品《漆韵》的创作是围绕着生活而来的，艺术本就来源于生活。在具有使用价值的同时，更加具有纪念价值与审美价值。在古代，漆器的使用只在皇宫贵族之间存在，现代漆器的出现使漆器真正地走入大众的生活，从而也使得漆器更好地融入了现代设计，融入现代生活之中。漆艺作品与犀皮漆相结合，漆的天然肌理所形成的色彩变化，使其更具有独特的美感。漆工艺作为中国的非物质文化遗产，更代表着一方文化所具有的独特性。

> PRIZE 优胜奖作品

潮汐

参赛作者　庞巧茹

指导老师　何文才

参赛高校　广州美术学院

扫码查看完整作品

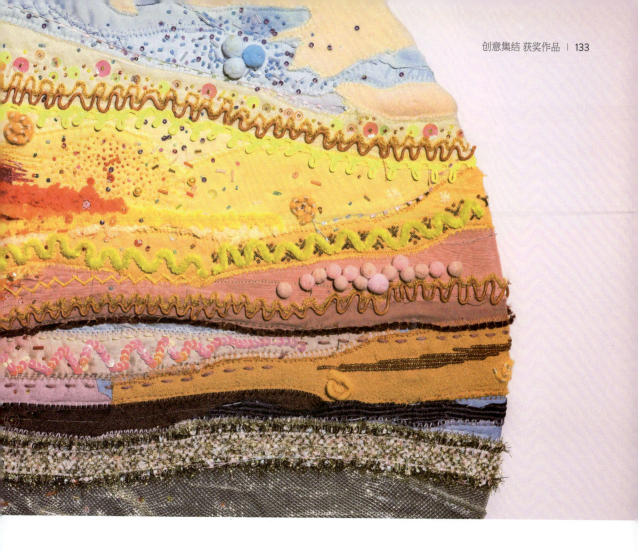

作品简介

作品阐述了一种安逸、静态的环境，与喧哗热闹的城市相比，它显得特别舒适、温暖。同时表述了潮汐是一天的开始与结束，提醒人们时间一天天、一季度一季度、一年年地循环流逝着，是时间流逝的代言。放弃时间的人，时间同时也放弃了他。

4 创意校服设计

CREATIVE SCHOOL UNIFORM DESIGN

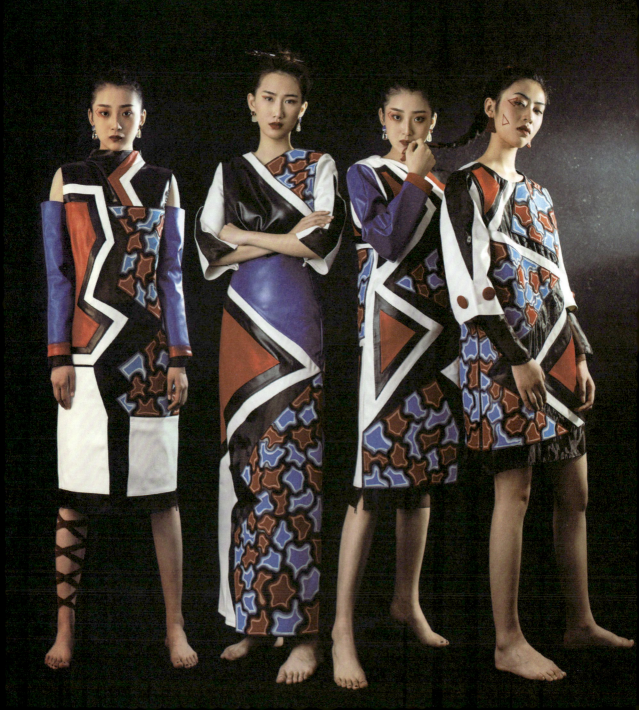

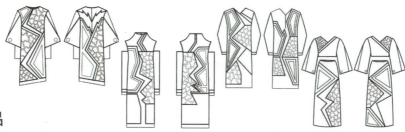

FIRST 一等奖作品

苗·红系列

参赛作者
金倍羽

指导老师
陈琛

参赛高校
湖南工业大学

扫码查看完整作品

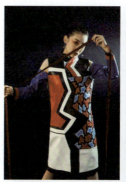 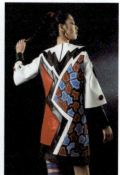

作品简介

本服装系列设计借鉴了苗族服饰中的纹样元素，如几何纹和打籽绣中的花型图案，主要采用了皮革、棉麻和欧根纱等材料进行制作，质感对比强烈。色彩上大胆使用饱和度较高的红色和蓝色进行碰撞，形式上采用不对称结构，富有节奏感和视觉冲击力，将民族元素与时尚有机融合。

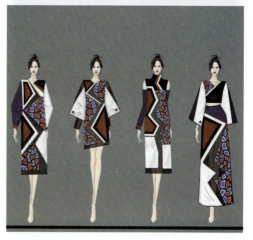

SECOND 二等奖作品

The last day 系列

参赛作者　**张倩**

指导老师　**黄燕敏**

参赛高校　**苏州大学**

扫码查看完整作品

创意集结 获奖作品 | 139

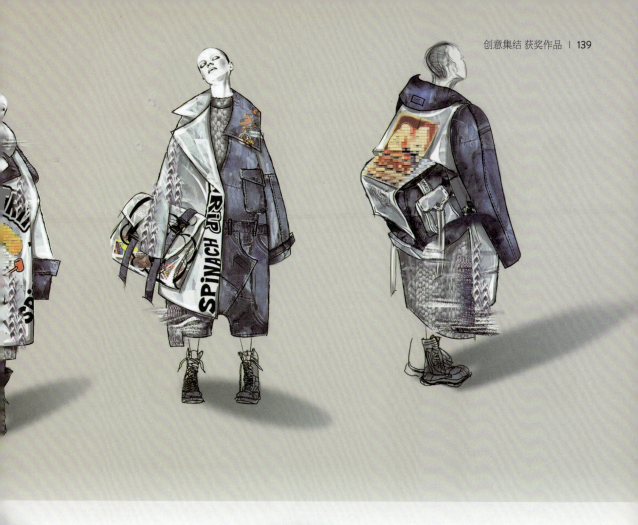

作品简介

"未来是对过去的怀旧"。本服装系列灵感来源于对20世纪90年代孩童时光的回忆。过去、现在与未来是分不开的,在畅想未来的同时偶尔回首看一看过去,在时代夹缝中寻找精神的回归。本系列将面料的科技感与怀旧的质感相结合,在组合碰撞之间对立矛盾却又融合协调的一种美感,诠释出对未来感的新兴定义,这是一场打破时间的追忆,是一次畅想未来的旅行,纯真质朴的感觉是一种精神上的回归。

校园青春系列创意产品
Campus Clothing Design

秋冬装 Winter Clothes

夏装 Summer wear

Hiker Shoes
运动鞋

Manufacturing Process
制作过程

Close-up Details
细节特写

SECOND 二等奖作品
校园青春系列

参赛作者
谢清 江军 彭凯杰 王大庆 韩可馨

指导老师
沈颂

参赛高校
南京工程学院

扫码查看完整作品

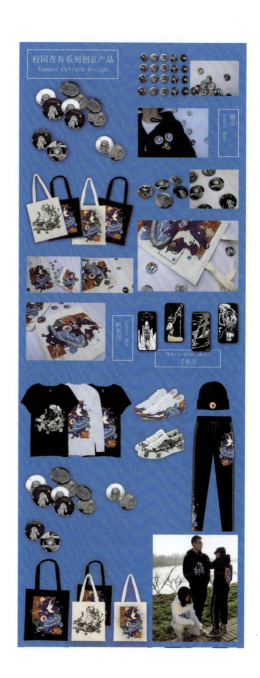

作品简介

校园的自然生态既和谐又精彩，白鹭等各色鸟类在天印湖上嬉戏、追逐，葱郁的草木洋溢着盎然的生机。作者将校园中随处可见的花鸟等元素以插画的形式描绘出来，当空飞鸟展翅，水面藻荇交横。希望借由这样热烈的生命气息来体现当今学子的活力和热情，黑白勾线沉稳内敛又不失大气，不仅体现治学的严谨，更代表着希望进步的希冀。蓝橙搭配作为主色调，力求体现出生活的绚烂。同时，参考"国潮"风格，将中国风的元素与青春、时尚的元素融合，寓意古典与新潮、传统同创新的统一。

THIRD 三等奖作品

BACKPACKER 系列

参赛作者　林艺涵
指导老师　黄燕敏
参赛高校　苏州大学

扫码查看完整作品

作品简介

本服装系列名为"无根",灵感来源于背包客。背包客突破自由与限制、流浪与安定,四处旅游探险,是无根的个体。他们主张体验自然和不同文化的价值观,远离现代舒适病,追求敢于挑战的冒险精神。本系列旨在鼓励当代青年远离现代舒适病,跨越舒适圈,去做敢于冒险和挑战的个体,自由且勇敢。设计风格定位为休闲运动风,青春活力,款式简洁,细节点缀,利落百搭,具有市场潜力。本设计系列最大的特点是抽绳外露,局部收缩廓形,具有较强的装饰性和趣味性。通过抽绳改变廓形,打造局部收缩廓形,增加体积感,展示与整体的对比性。色彩上采用撞色抽绳装饰服装线条,使棉服更加具有时尚感,增强服装趣味性。棉服内芯采用的是环保玉米纤维羽绒棉,响应了环保趋势。在细节上运用反光字母元素,撞色拼接设计,结合具有科技光感的面料,使系列充满未来感和现代感。

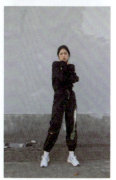

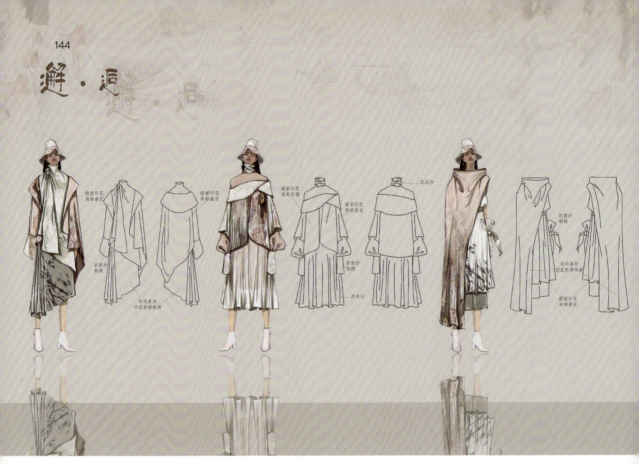

三等奖作品
邂·逅系列

参赛作者　张倩
指导老师　黄燕敏　徐茜
参赛高校　苏州大学

扫码查看完整作品

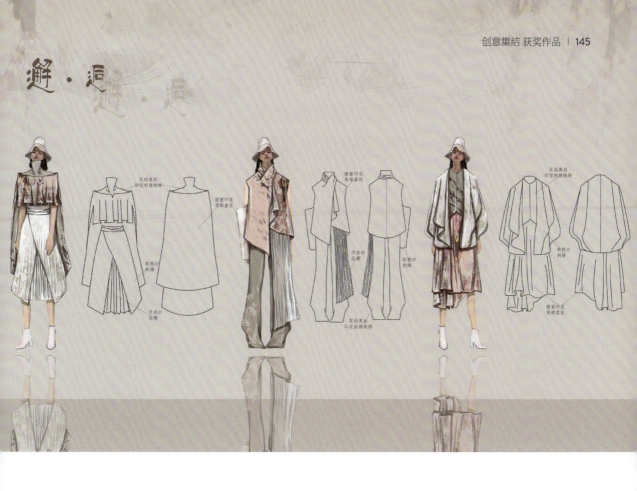

作品简介

本校服系列主题为"邂·逅",灵感来源于清世宗的"竹影横窗知月上,花香入户觉春来",恬静,闲雅,从容,幽美。朦胧美与丝绸面料结合,意在打造含蓄、舒缓的氛围,在刚柔之间寻求一种平衡。缎面、绉丝、雪纺等辅之印花、压褶、盘花、刺绣等工艺,增加层次、肌理感,以粉色暖调为主,打造朦胧、舒缓、明媚的气氛。厚与薄、平与立、刚与柔、简与精之间的融合叠搭,是对丝绸面料这一载体的多元化表达。"邂逅"是一次美好的遇见,是对美好生活的向往,也象征着对淡泊宁静、返璞归真、回归本心的追求,在朦胧静谧的气氛之中邂逅飒爽的自我。

THIRD 三等奖作品

中式英伦系列

参赛作者
施紫静

指导老师
陈研

参赛高校
苏州大学应用技术学院

扫码查看完整作品

作品简介

　　本系列校服设计灵感来源于中国传统服装形制和西方英伦风情面料色彩搭配，整个系列设计以藏蓝、白色、红色为基础色调，辅以卡其色，运用英格兰条纹、中式传统门襟、盘扣等作为点缀。服装造型结构对称与不对称相结合，面料上采用拼接、简洁的手法，形成别致的中式英伦风格。

> PRIZE 优胜奖作品

滟鱼戏系列

参赛作者 肖素平

指导老师 陈琛

参赛高校 湖南工业大学

扫码查看完整作品

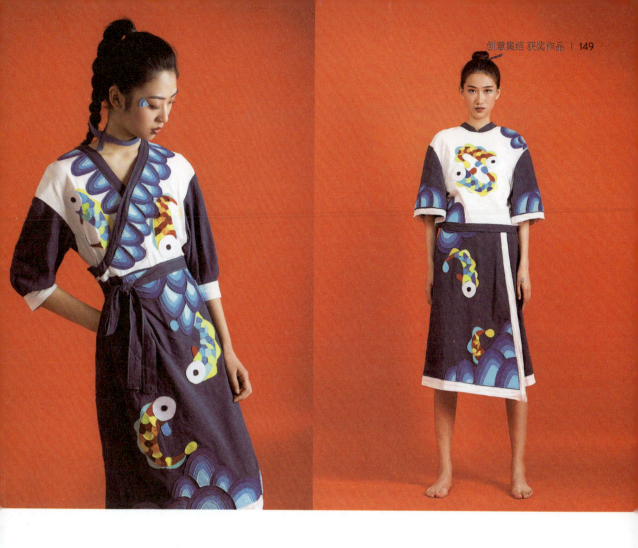

作品简介

本系列设计作品灵感来源于苗族的鱼纹图案,鱼是一种灵动又活泼的动物,本系列服装主要采用鱼纹和水纹作为装饰,服装的主体材料采用的是藏青色和白色的棉麻混纺布料,穿着舒适又透气。装饰面料采用无纺布,无毛边且色彩丰富,让鱼纹更加明亮抢眼。

FIRST 一等奖作品

手影戏

参赛作者　　王雪
指导老师　　陈新业
参赛高校　　上海师范大学

扫码查看完整作品

作品简介

　　生命是宝贵的，人类如此，动物亦如此。但是人类在利益驱使下进行各种残忍的偷猎活动，对动物的生存产生了巨大的威胁。本作品是呼吁人们抵制偷猎、保护动物的海报设计，采用手影游戏的形式，以割掉手指的手来投影出被割掉牙和角的大象及犀牛的形象。希望通过常见的手影游戏，给人以深刻的感受，我们割掉手指会痛，动物被割去身上的器官也会痛，甚至会失去生命，这不是一场游戏，保护动物就是保护我们自己。

SECOND 二等奖作品
公园迷失记

参赛作者
蒋筱涵

指导老师
董卫星

参赛高校
上海大学

扫码查看完整作品

作品简介

 这是一本插图手册，讲述了一个常见的社会问题——走失儿童。手册以插画的形式呈现，描述了一个小朋友在公园走失后，如何保护自己的故事，这本插图指导手册就是为了防止儿童走失。插画选择公园为背景，是通过对走失场所调研得出的结论。这本手册可以摆放在公共区域，方便阅读，希望通过它教育儿童、警醒公众，同时提高儿童的阅读体验与感受。故事的灵感来源于童话《小红帽》和《糖果屋》，手册适合6-8岁儿童阅读。本手册创作过程中最重要的环节是调研，通过问卷、田野调研，发现儿童走失的高发场所在游乐场、公园、家、学校附近。为了讲好走失儿童自救的方法，作者尝试过铅笔、蜡笔、水粉画，最后选择数字技术来完成。

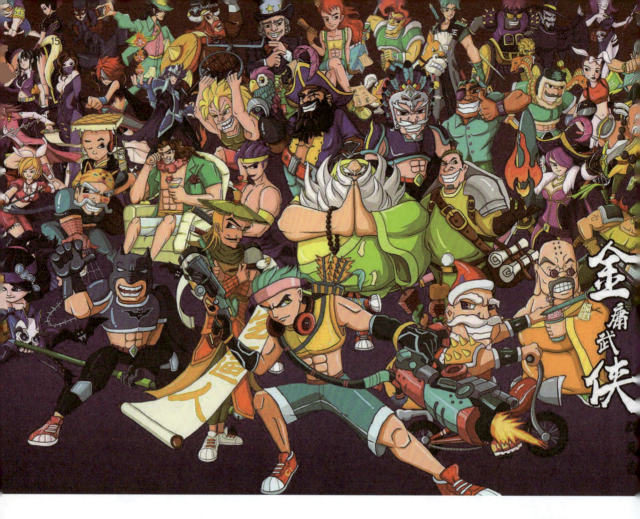

`SECOND` 二等奖作品

角色创作
金庸武侠群英会

参赛作者
黄程程

指导老师
陶海峰

参赛高校
上海理工大学

扫码查看完整作品

作品简介

《金庸武侠群英会》是毕业设计作品，一套原创的系列书籍，一共 3 本，分别是《金庸武侠群英会·上》、《金庸武侠群英会·下》和《金庸武侠群英会·画册》。在这套书籍的设计中，最大亮点就是以数码插画的方式将金庸武侠小说中挑选出来的 50 个经典人物描绘出来，人物形象结合了现代一些喜闻乐见的元素，并以趣味性绘画风格来描绘，最后通过图文结合的形式编辑成一套《金庸武侠群英会》系列书籍，让读者既能回味经典，又能有耳目一新的感觉，给读者留下深刻印象。这里主要展示了创作的部分角色，并做了一些衍生品效果图，希望通过中国大学生创意节这样一个平台将金庸武侠以一种不一样的创新方式传递出去，也期待自己的作品能有真实落地的可能。

THIRD 三等奖作品

印象深圳

参赛作者　**彭松松**
指导老师　**龚雅敏**
参赛高校　**北方民族大学**

扫码查看完整作品

作品简介

　　插画《印象深圳》根据深圳夜景联想绘制，试图通过色彩视觉感来表达现代都市的绚丽多彩，同时，这幅作品创作于 2018 年深圳改革开放 40 年之际。

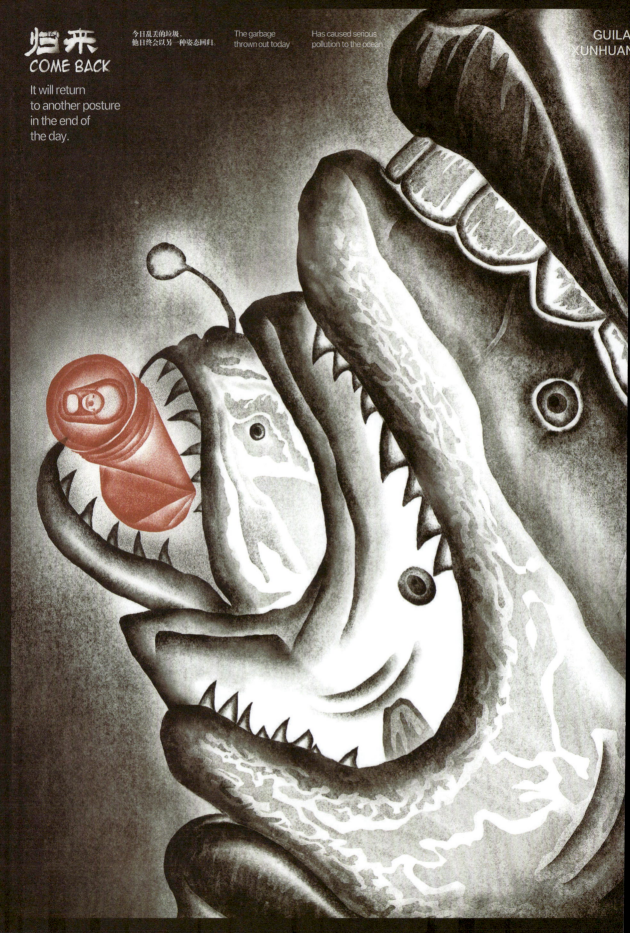

THIRD 三等奖作品
归来

参赛作者
刘泓嘉 高昊 张秋悦

指导老师
刘昕

参赛高校
鲁迅美术学院

扫码查看完整作品

作品简介

 近年来海洋污染日益加剧，许多海洋生物在不经意间将垃圾吞入肚中，这些垃圾无法消化可能会伴随它们一生，并对其身体产生严重影响。人类作为食物链顶端的消费者，终有一天危害将会回到我们自身。这幅绘画作品艺术地表达了这个令人担忧的状况，构图夸张，希望引发人们的关注和思考。

THIRD 三等奖作品
烦恼日记

参赛作者
班京兆　陈国豪　江海蓝

指导老师
张犁　李冠林

参赛高校
西安美术学院

扫码查看完整作品

作品简介

　　"烦恼日记",以日记的方式记录每一天的烦恼,以图形创意的方法对故事中的重要元素作提取与高度概括和总结,将烦恼小事进行筛选。对故事内容的提炼,选取故事中最重要的点,把关键点凝练为图形,以一种最为直接概括的方式表现。在诉说图形内容的过程中,以一种调侃的口吻,叙述着一件又一件小事。

PRIZE 优胜奖作品

进化

参赛作者
邢睿鹏

指导老师
孔勇

参赛高校
曲阜师范大学

扫码查看完整作品

作品简介

 这是一组以变异的海洋生物为形象的绘画作品，在未来污染严重的环境中，海洋生物为适应环境不得不进化出了机械器官，这十分值得人类反思，同时也倡导人们行动起来保护环境，保护海洋生物。

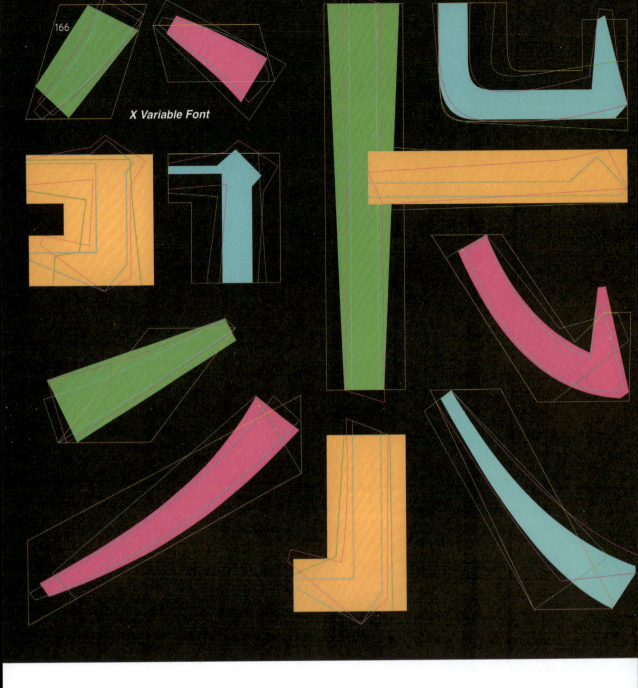

X Variable Font

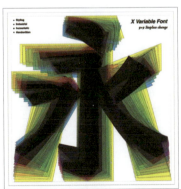

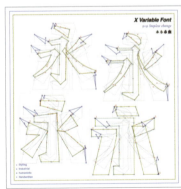

PRIZE 优胜奖作品
可变字体研究与创新设计
多风格汉字

参赛作者
李嘉良

指导老师
陈嵘

参赛高校
上海视觉艺术学院

扫码查看完整作品

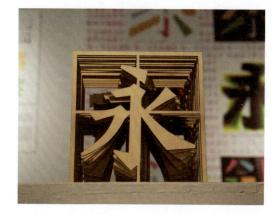

作品简介

　　本作品是以多元风格中文可变字体研究与创新设计为题的创新观念。中文字体设计相对于西文，一直面临字库庞大、设计数量多的难点，面对庞大的字库数量，存在运用人工智能算法辅助设计的案例，但仍不够匹配庞大的汉字需求市场；另一方面，可变字体是一种等同于多个单独字体紧凑地封装在单个字体中的字体文件。通过定义字体内的变化构成单轴或多轴的设计空间，从而内置许多字体实例。在动态的设计空间中，自定义实例的动态选择潜能，开创类似微调 RGB 调色板产生诸多颜色选择，具有激动人心的前景。目前中文可变字体领域仅限于对字型宽窄粗细的变化，没有对字体风格及轮廓作较大的改变。本作品通过对中文字体开发现状的研究，以可变字体技术作为载体，探索可变字体技术与中文字体设计新的契合点，详细介绍并运用可变字体技术对多元风格的字体进行混合可变产生新字型的能力，折射出可变字体技术与中文字体开发的需求与共性，为人工智能时代中文字体设计提供新的方法论。

PRIZE 优胜奖作品
自然输入法

参赛作者
李权恭

指导老师
叶芃

参赛高校
中国美术学院

扫码查看完整作品

作品简介

　　本作品为绘画，思考人与自然的主题。自然创造我们，给予我们拥有高等文明的机会，有了机会，便可以在自大的国度里杀戮、摧残、利用、统治。我们创造了独有的文明，获得了优越的自豪感，便不停地向自然索取；待自然资源枯竭，无所供给，一切现实的美好将消失殆尽，我们只能创造出自然输入法，将消失的美好存进冰冷的芯片，只留下一声声无尽的叹息。

PRIZE 优胜奖作品

荷沼

参赛作者
孟庆龙

指导老师
袁磊

参赛高校
安徽师范大学

扫码查看完整作品

作品简介

　　作品取名为"荷沼"，运用纱网、铁丝、棉花构造出作品的造型。荷叶伫立于雾气缭绕之中，底部水雾翻腾，如同一幅水墨画。"荷"于"和"谐音，作品有自然和气的寓意，从生态的角度出发，提倡人与环境相互融和，从自然中提取灵感，与环境和谐共处。

THE SHADOW OF THE DUST

PRIZE 优胜奖作品

星尘之影

参赛作者
孙丽园

指导老师
李冰洁

参赛高校
南京师范大学

扫码查看完整作品

作品简介

　　人的眼睛像星辰大海，是心灵的窗口。这组插画作品，着重表现了人的眼睛，与观者形成对视。当一个人望向另一个人的时候，他的眼里有期盼、有欢乐、有悲伤、有痛苦，有说不尽说不清的感受在里面。

PRIZE 优胜奖作品
动态化信息设计
上瘾

参赛作者
高梦婷

指导老师
黄骕春

参赛高校
上海师范大学天华学院

扫码查看完整作品

作品简介

　　这组反映手机"上瘾"的动态化信息图设计，通过生动的视觉表现方式，将手机依赖的三个主要影响因素：生理、心理和人际交往表达出来——现实与虚拟世界的失衡，会对我们人类造成何种影响？将宝贵的时间一味填充在手机的世界是否真的是我们对科技的最终追求？过度使用手机又是否在蚕食我们的真实情感？以此唤醒大众对于过度使用手机的思考。

Twenty Heavens

PRIZE 优胜奖作品
二十诸天系列插画

参赛作者
林炜盛

指导老师
李冰洁

参赛高校
南京大学

扫码查看完整作品

作品简介

 这组系列作品，来自中国佛教文化对二十位天神的描述，这里展示的是其中两幅作品，画面的主色调是暖色，颜色搭配鲜艳，均是竖构图。图一中以大功德尊天为主体，结合千里江山图的山水和如意配饰组成画面，造福人间。图二中以广目天王为主体，结合了西安大雁塔、大唐芙蓉园、敦煌莫高窟等场景于画面中，观察三千大千世界，保护万物生灵。

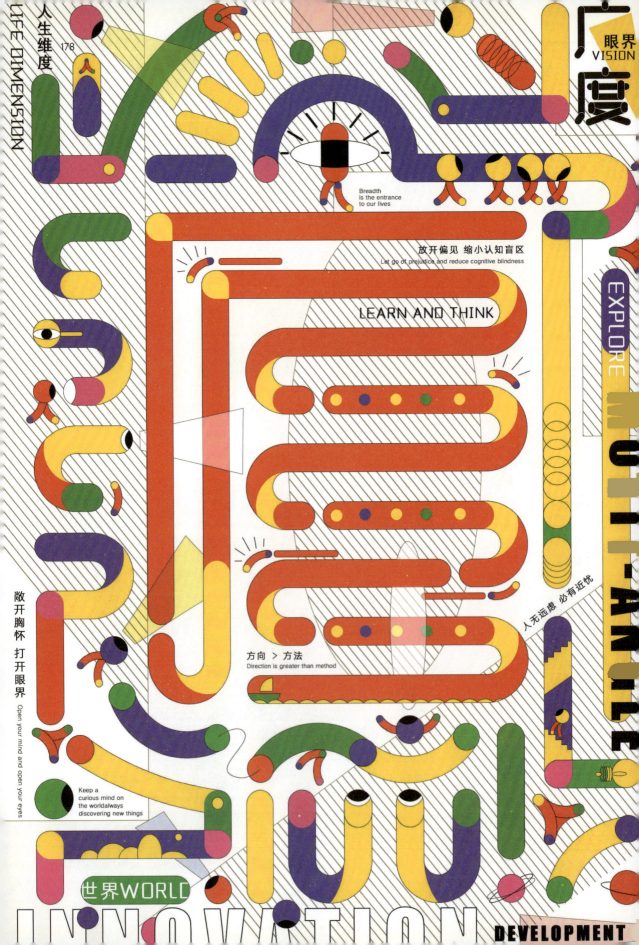

PRIZE 优胜奖作品

人生维度

参赛作者
薛太羽 李静

指导老师
王晓峰

参赛高校
山东工艺美术学院

作品简介

这组系列海报表现了人生的三个维度：广度、深度和高度，这三个维度分别解释为眼界、思考力和格局。海报以篆体的"广"、"深"、"高"三个字为载体，结合中心思想，突出人生维度的重要，以此启发人们敞开胸怀，打开眼界，努力实现人生意义，站得高才能望得远。

扫码查看完整作品

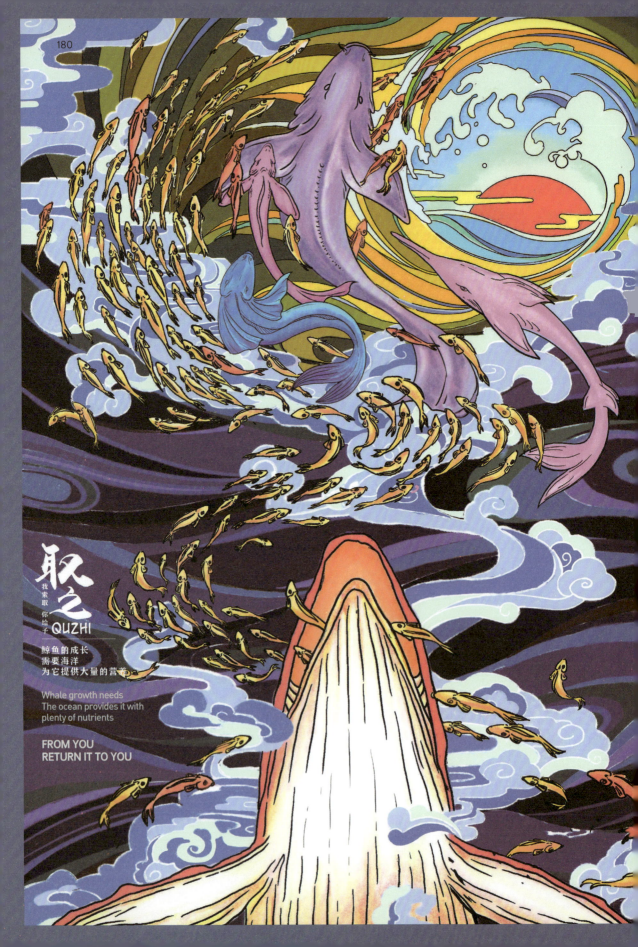

PRIZE 优胜奖作品
取之·予之

参赛作者
刘泓嘉　高昊　张秋悦

指导老师
刘昕

参赛高校
鲁迅美术学院

扫码查看完整作品

作品简介

　　鲸鱼是海洋中的巨无霸，它的成长需要海洋为它提供大量的营养，而当鲸鱼死后，它会沉入海底，并且一条鲸鱼的尸体可以供养一套以分解者为主的循环系统长达百年。这就是鲸鱼对大海的索取和给予。本组作品以两幅插画，表现了鲸鱼生命的取予，希望唤醒人们对捕杀鲸鱼的关注，也思考自己生命的取予。

6 创意摄影
CREATIVE PHOTOGRAPHY

FIRST 一等奖作品
星球移民

参赛作者
刘梦婷

指导老师
唐本达

参赛高校
浙江传媒学院

扫码查看完整作品

作品简介

 人类改变地球的力量是惊人的。我们来到这个世界上，不断地生产和改造，我们在地球上留下了数不清的痕迹。同时，在繁荣的经济、文化背后，地球增添着一个又一个无法愈合的伤口。这一系列作品以正在被改变的城市为背景，通过概念化摄影，传达对眼下被改变的环境的关注，呼吁大家增强环境保护意识，同时引发现代都市人在变迁中对自身出发地的思考。作品以宇航员作为主体，假定了一个未来的虚拟时代背景，具有形式感和视觉冲击力，并且能够清晰地传达主题。宇航员是一种"移民"的象征，不仅代表着眼下社会人们因为环境的破坏和改变，被迫离开自己的家乡；同时也代表一种设想，在世界末日的那天，我们因为环境破坏而被迫离开地球。宇航员作为最新科技的代表，本该是探索宇宙、拓宽人类有限知识水平的先锋，但是还没有等到那一天，地球却因为人类无止尽的改造，这套宇航服只沦为人类逃生的工具。本次大赛的主题为"未来·视"，而作者不希望作品中的假设成为地球的"未来·视"。

SECOND 二等奖作品

三十秒

参赛作者　**孟寅飞**

指导老师　**王川**

参赛高校　**中央美术学院**

扫码查看完整作品

作品简介

这不是"瞬间",不是八丁分之一秒。快门速度三十秒,光的速度是三的十八次方米角秒。这么快的速度和这么长的时间,我们得以用"瞬间成为一段时间",在我们看来这是一场足足三十秒的行为与表演。

SECOND 二等奖作品
废墟，旧事，无人

参赛作者
周麒

指导老师
沈洁

参赛高校
上海工程技术大学

扫码查看完整作品

作品简介

　　基于废墟的时间性和故事性，去拍摄对于新旧实物更迭的故事画面。具体方法有通过最基础最简单的画面一半新一半旧，拍摄一天不同时段自然光下废墟同机位的不同光线，找模特去做废墟里人会做的事等。而基于模特本身可变因素过大，可能会由于服装、妆容、状态、神情等多方面或多或少的原因，以及会将普遍性的废墟原本活动变得个人化，使得观众的注意从活动本身转为模特身上的某些特点，从而得不到最好的画面效果。所以在构思最后的效果时，决定用悬浮的静物等事物来表达活动和人物本身，所用的静物皆来自废墟，每件物品都代表了这个废墟原本职能流程的一环，由此堆砌出废墟的旧事。

THIRD 三等奖作品

视网膜

参赛作者　**周麒**
指导老师　**施小军**
参赛高校　**上海工程技术大学**

扫码查看完整作品

作品简介

作品拍摄地为重固，一组用 holga120 双重曝光的照片。古镇之于现代，无非两种结局：一是改造，添加商业成分，盈利，再商业，再盈利；二是面临废弃和动迁。这是一个没有商业用途的古镇，它的命运并不清晰，说是要动迁，却也没有丰厚的回报，就这样搁置了。仿佛没了商业用途之后，一切都变得慢了下来。作者慢慢地走在这里，用视网膜承载一切。哪怕是这里的一块砖，都能比作者的年龄人上好几个年头。此次拍摄的相机是 holga120，这是一台极容易漏光的 120 相机，全手动，便于多重曝光的想法。看到不错的就拍下来，不知道下次是什么时候能再来，因为，艺术仅发生于偶然。

THIRD 三等奖作品

蔬果再现梵高笔触

参赛作者
吴倩

指导老师
谢秩勇

参赛高校
重庆大学

扫码查看完整作品

作品简介

　　艺术源于生活，生活的方方面面都可以向艺术延展。在"蔬果再现梵高笔触"这组作品中，蘑菇、玉米等摄影材料经过后期处理后与荷兰后印象派画家梵高的笔触十分相似，用这种方法一方面再现、纪念经典艺术，另一方面创新画面表现形式，赋予画面生命与活力。最重要的是拉近艺术与生活的距离，只要有发现艺术的洞察力以及创造美的行动力，生活中处处有艺术存在。

创意集结 获奖作品 | 195

THIRD 三等奖作品

城市探索

参赛作者
陈昊

指导老师
程歌

参赛高校
上海思博职业技术学院

扫码查看完整作品

作品简介

　　我的城市我来拍。拍摄时勇于攀登一个个城市的制高点，只为了当这个城市的灯光完全亮起来的那一刻成为主角去记录她，并会继续用相机去记录这个城市的变迁与发展。

PRIZE 优胜奖作品

光之形

参赛作者　**唐昊铭　席琳峰　文逢杰　沈靖棋　李颖愉**
指导老师　**曾雨林**
参赛高校　**广州美术学院**

扫码查看完整作品

作品简介

　　光影在摄影师眼里充满了魅力，在不同环境下与不同材质所产生的变化能够呈现光影的奇幻，是十分令人期待的画面。光与形，两者缺一不可，只有光而无形，缺少了变化，只有形而无光，则不能见其形。在这组"光之形"的拍摄中，通过把控光的运动，呈现光在时间上的变化，再配合其他物体，记录下光与物在时间上的运动轨迹。

PRIZE 优胜奖作品

镜中诗

参赛作者
卢思远

指导老师
张晓雁

参赛高校
宁波工程学院

扫码查看完整作品

作品简介

　　这些照片分两部分拍摄，镜子中的画面于四明湖记录，而背景则取景于宁波市区的垃圾堆、建筑工地、家和地下车库等地。作品希望通过湖边的宁静优美与都市的喧嚣杂乱作对比，借此表达只要诗意自在人心，眼前便是一片清静。

PRIZE 优胜奖作品

角色

参赛作者　**胡子崟　张梦媛**

指导老师　**张朴**

参赛高校　**湖北美术学院**

扫码查看完整作品

创意集结 获奖作品 | 201

作品简介

　　作品通过拟人化的手法将猫与经典角色相结合，以真实生动的肖像形态给观众带来极具感染力的视觉感受，并通过古典的氛围将肖像摄影的艺术感表现出来，以求让人们以平等的心态去看待它们。同时，也让大家了解猫咪的思维特点和鲜明性格，从而感受到它们也同样是拥有精彩故事的主角。

PRIZE 优胜奖作品

魔都十二时辰

参赛作者　**高智浩**
指导老师　**李雁**
参赛高校　**上海外国语大学贤达经济人文学院**

扫码查看完整作品

作品简介

　　这组摄影作品以十二张照片叙述了魔都上海的一整天,取景地有外滩、豫园、迪士尼、泰晤士小镇、人民广场、中山公园地铁站、环球港,对照着十二个时辰,记录了夜晚的寂静、日出后的建筑景色、午后的休闲时光以及傍晚的繁忙都市生活。图片从第一张的深紫色到最后一张的深蓝色,每一张都进行了有序的颜色处理,形成了十二张颜色渐变的照片。

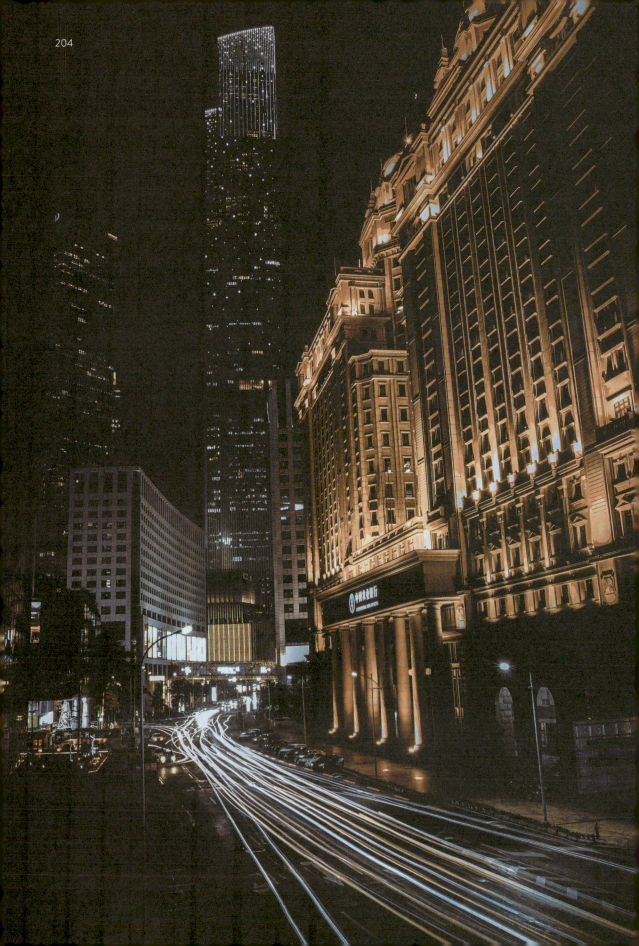

`PRIZE` 优胜奖作品

沉寂的城市

参赛作者
翁铮煜

指导老师
曾戈

参赛高校
广东岭南职业技术学院

扫码查看完整作品

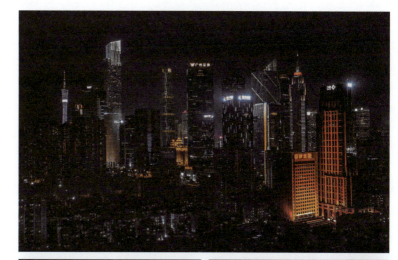

作品简介

　　从拍摄制作角度而言，这组专题摄影作品也是对摄影新方向所做的一次尝试，用新视觉创意效果去表达对城市夜景的独特观感。创意设计和拍摄灵感：（1）采用相机快门的慢门拍摄方法，通过长时间曝光获取一个较为明亮且低噪点的画面。（2）后期中利用橙色突显出建筑在夜景下的活力，同时暗部处理时加入青蓝色形成颜色上的对比关系，使整体色调趋向和谐的同时，夜景的天空暗部不会出现过于死黑的色调，凸显城市建筑的质感。（3）使用广角焦段的镜头进行拍摄，目的是获取尽可能宽广的画面范围，以展现城市夜景的庞大与辽阔，强烈的形式感也对这组创意摄影的主题起到了很好的衬托作用。

PRIZE 优胜奖作品

Sea floor

参赛作者 **姜景瑜**

指导老师 **郑晓姣**

参赛高校 **吉林艺术学院**

扫码查看完整作品

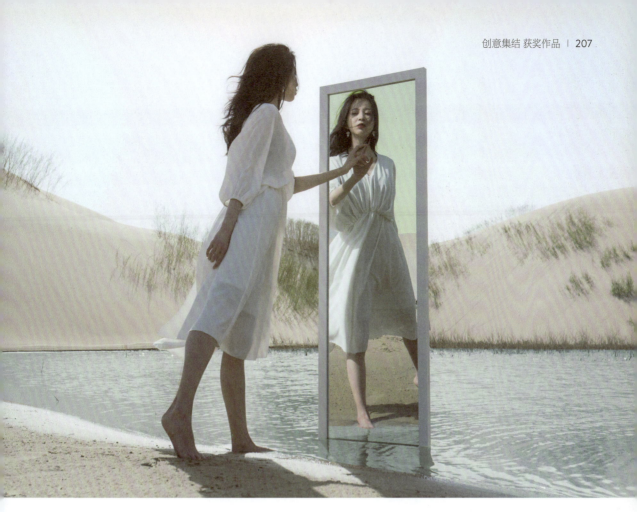

作品简介

 这是一组概念摄影。艺术与生活、荒漠与绿洲、存在与消逝、瞬间与永恒……用什么能留住心中纯净的海,该怎么做才能挣脱现实的束缚?我们都在现实生活中找寻着本真的自己,欲望的纸飞机却让我们找不到边际。那面镜子里面的你,真的是"你"吗?

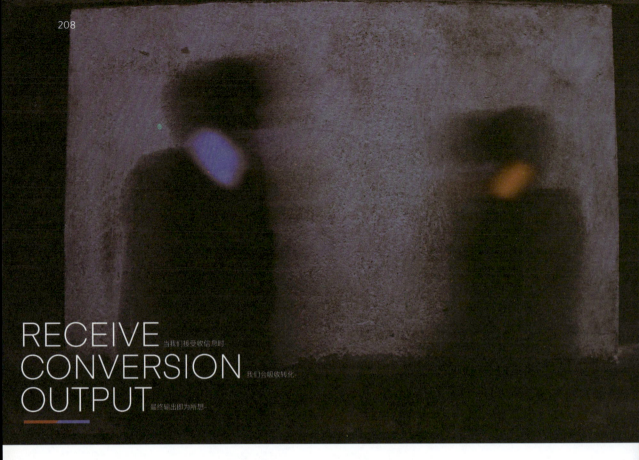

RECEIVE 当我们接受收信息时·
CONVERSION 我们会吸收转化·
OUTPUT 最终输出即为所想·

PRIZE 优胜奖作品

接收 转换 输出

参赛作者　**费贤涛　葛慧　徐博翔**

指导老师　**张玮**

参赛高校　**滁州学院**

扫码查看完整作品

RECEIVE 当我们接收信息时-
CONVERSION 我们会吸收转化-
OUTPUT 最终输出即为所想

作品简介

信息时代沟通越来越便捷迅速,当人们都在享受便捷时,可曾考虑到是否真的所见即所得,所听即所闻?我们还能否回到最初的沟通时代,见你所见,闻你所闻,感受真实。在五颜六色的互联网中,我们是否能看到所有的颜色并转换成自己的,再输出时也是我们所见到的颜色。

PRIZE 优胜奖作品

时间的痕迹

参赛作者
张少华

指导老师
高江龙

参赛高校
大连民族大学

扫码查看完整作品

作品简介

本组作品在前期拍摄了大量素材,后期采用拼贴的方式,对画框内各元素解构重组,以此向后现代主义的绘画致敬。

`PRIZE` 优胜奖作品

凝冷

参赛作者　**郑逸斐**

指导老师　**矫健**

参赛高校　**中国美术学院**

扫码查看完整作品

作品简介

　　本组作品暗调高对比度的黑白影像使荷叶上的露珠这一常见的自然现象从人们常规的视觉经验中抽离出来，就像珠宝洒落在夜空中一样，恰巧与宋代诗人白玉蟾的诗句"秋河一滴露，夜堕即珠然。吹入玉盘里，走盘如许圆"不谋而合。

PRIZE 优胜奖作品
千丝万缕

参赛作者
郑逸斐

指导老师
矫健

参赛高校
中国美术学院

扫码查看完整作品

作品简介

 这组作品是一个有关时间、生命主题和自我经历相结合的实验性摄影作品。成长中自我的身体特征以及周围特定的生活环境，都随着时间的线形推移发生着各种各样的变化，它们就像散落的头发一般千丝万缕。以丝线状代表生命的图像符号语言，作为这些变化之间联系的纽带，运用蓝晒、扫描和长时间曝光等与"时间"有关的媒介拍摄手法，再经过一些低对比与饱和度的图像处理，在具象和抽象的微妙关系中，隐喻生生不息的生命、复杂衍生的人际关系和脑海里不断蔓延发散的思绪。

7 创意影视
CREATIVE FILM AND TELEVISION

FIRST 一等奖作品

伪装

参赛作者　徐启　许乐怡　黄宇琪
　　　　　陈雯琪　邹舒曼　黄凡珂

指导老师　朱鼎亮
　　　　　Kai Hartrampf（德）

参赛高校　广州美术学院

扫码查看完整作品

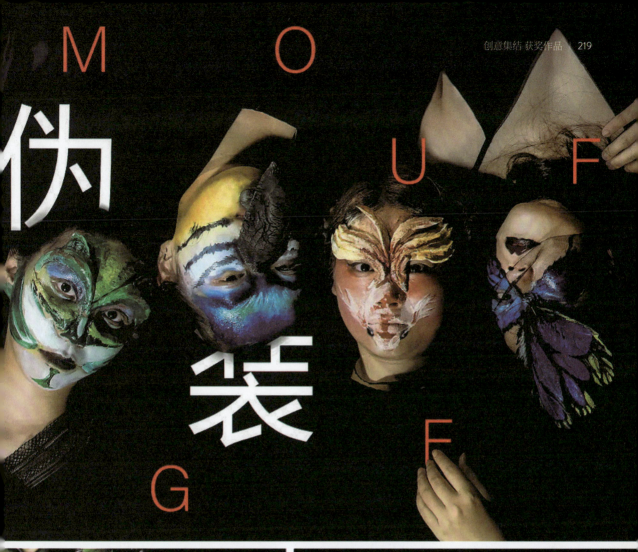

作品简介

本作品为影视短片。在弱肉强食的动物世界里，动物们利用伪装来生存，但作为学习能力最强的高级动物，人类才是最擅长伪装的动物，这是一场伪装版的动物世界。人们都说人类是食物链的最顶端，但这并不是我们破坏这个世界的理由。像片尾的手一样，我们的手最终伸向的是我们的世界，也是我们自己。

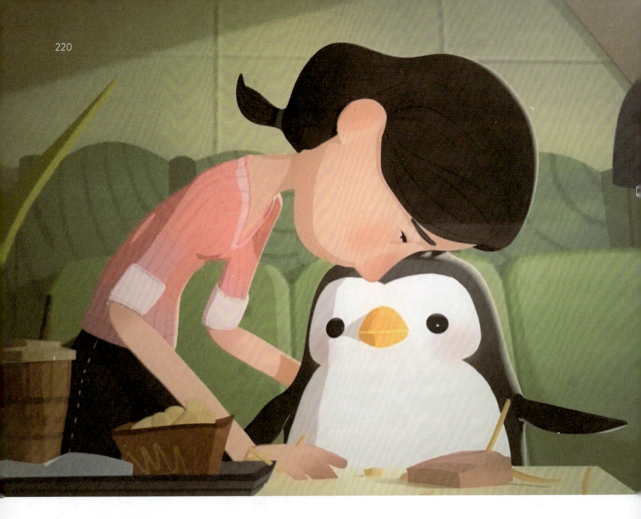

SECOND 二等奖作品

你好奇怪噢

参赛作者　**邵玉铃　滕芳艺　卢韵竹　陆佳妮　陈仪嘉**
指导老师　**刘威**
参赛高校　**上海视觉艺术学院**

扫码查看完整作品

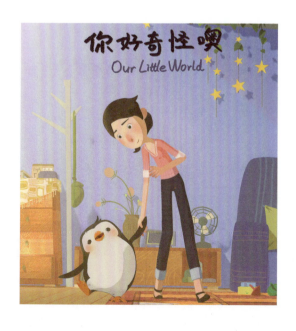

作品简介

 《你好奇怪噢》为动画短片，是一个暖心又有点悲伤的小故事，讲述了一个单亲妈妈带着自己自闭症孩子一天的生活。面对天真懵懂不明事理的孩子和充满误解与质疑的外界压力，妈妈在疲于应付的同时，为孩子和自己撑起了一个小小的只属于他们的世界，这也许是这个普通的妈妈能做到的给孩子最好的保护和陪伴。故事剧情本身打破了以往影视作品中对于自闭症群体的"天才化"设定，聚焦普通自闭症家庭的日常生活和真实状况，同时将自闭症孩子形象化成一只天真懵懂的小企鹅，自然地融入了自闭症儿童的行为特征。

星·尘

SECOND 二等奖作品

感人的太空动画
星·尘

参赛作者
郭钦

指导老师
柳喆俊

参赛高校
同济大学

扫码查看完整作品

作品简介

　　这部动画片展现了在荒凉萧索的星球上，停着一艘坠落的飞船。流星与尘埃，代表了飞船中两个主人公对于环境的不同认知，而他们之间的矛盾也因此越来越深。在最后关头，主人公不得不做出艰难的抉择……理性与感性的碰撞和冲突是人们认知中的一个基本特点，在这部作品中，试图去探讨这种复杂而矛盾的关系。两个主人公，在面对日益严酷的环境面前，产生了对世界的不同看法，而由此滋生出的"情感忽视"，更一步步加重了两个人之间的矛盾。影片结尾，流星终于出现，它作为无言的见证者，印证着两个人关系的最终和解，也传达出作者对这个问题的理解与感悟。

THIRD 三等奖作品
时光漏斗

参赛作者
秦兰兰 甘灵慧 赵娟

指导老师
燕耀

参赛高校
东华大学

扫码查看完整作品

作品简介

　　《时光漏斗》为黑白动画片，讲述的是生活在一个形似漏斗的世界中的黑人和白人，各自在属于他们的黑夜和白昼之中。他们在月亮与太阳交替之际交替生活场景，循规蹈矩，成为习惯。直到老人死去，原本平衡的世界骤然打乱，在世界破碎的同时，人的私欲、利己主义凸显无遗。短片中漏斗代表了一个现实世界的缩影，漏斗中的人们清楚自己周围环境存在的种种不确定性、不稳定性，并小心翼翼地维持着。然而老人的死去打破了貌似的平静，私欲的导火索由此点燃。当危险降临之时，人性中无法规避的利己主义悄然而生；在慌乱来临之际，人们心中的平衡也一同消失在混乱中，每个人都迷失了，平衡、和谐、稳定是什么？没有思考只有本能的求生。《时光漏斗》的剧本本身有超现实主义的倾向，是高于现实的想象，是对人性的质疑、考量，是悲剧中透露出的一点点光。我们相信，不管在 21 世纪的现在还是在遥远的未来，人都是主宰，而主宰人的思想精神是否会有变化呢？如果有，那我们现在的人类能做些什么？《时光漏斗》会告诉你答案。

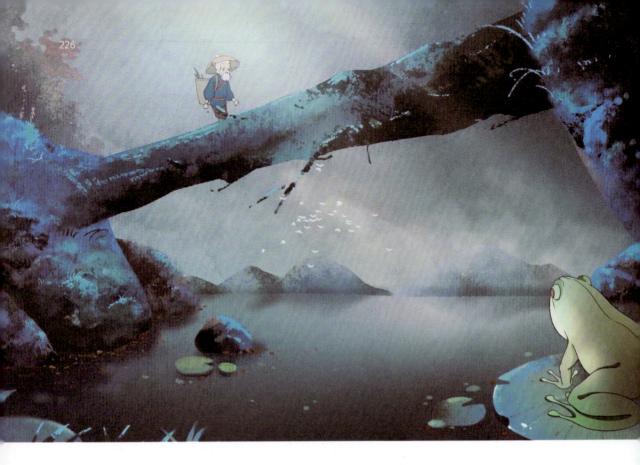

THIRD 三等奖作品

南栖记

参赛作者　李伟　沈鹤扬　蔡唯丽　张佳瑷　何美霖

指导老师　余春娜

参赛高校　天津美术学院

扫码查看完整作品

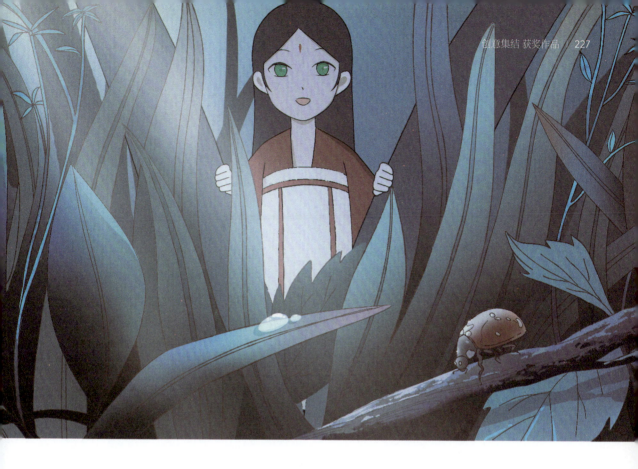

作品简介

作品为作者 2019 年的毕业设计动画短片。空山不见人，但闻人语响，幽幽谷深处，缭绕云雾间……老人捡到一只受伤的鸟并悉心照料，不曾想此鸟却是仙灵所化，可翼展数十米，号令百鸟，倾巢而出，为报旧恩，无畏风雪寻找老人……凄婉绝唱。故事始于《南栖记》，这是一个双线等待的故事，老人的儿子在一个风雪夜离开了老人，从此老人开始漫长的等待。鸟仙的出现，给老人的生活带来了一丝慰藉，老人为了给鸟仙摘果子吃，不慎跌入谷底，鸟仙也开始了等待老人的历程，没想到等来的却是老人的儿子。

THIRD 三等奖作品

未接来电

参赛作者　朱俊男　刘先瑞　吕卓青
指导老师　王方
参赛高校　南京艺术学院

扫码查看完整作品

作品简介

《未接来电》为影视短片,讲述了电子通信和网络时代,将人类社会变成了一张极易连接的关系网。在这张大网背后,人与人之间的联系变得简单,同时也暗藏危机。是相信还是迟疑,是真实还是谎言。本片以母子一则未接通的电话贯穿始末。儿子小宇因为打游戏错过了母亲的电话,而回电话时母亲电话却始终占线。小宇过马路时差点遭遇车祸,另一端,家中坐立难安的母亲却接到了诈骗电话,告知儿子遭遇车祸急需用钱。母亲受骗将钱全部汇出后,与儿子的电话才终于接通。

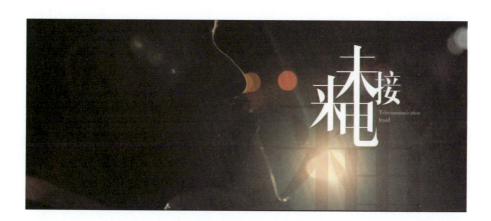

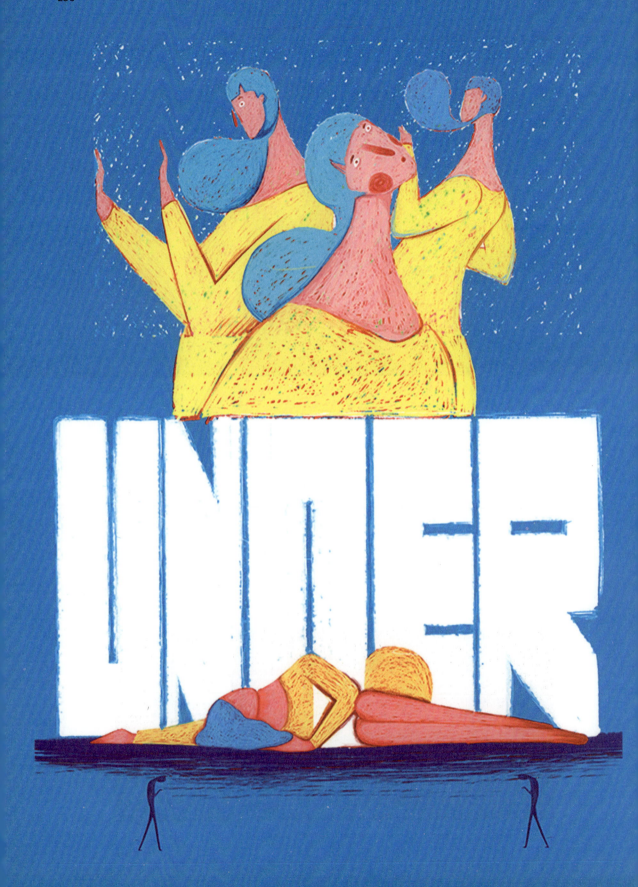

PRIZE 优胜奖作品

UNDER

参赛作者
余婷婷

指导老师
黄晓瑜

扫码查看完整作品

参赛高校
福州大学厦门工艺美术学院

作品简介

　　最初是"滴滴"事件引起了作者的关注，事件讲述一位年轻女性在搭乘顺风车后，被侵犯并被杀害，出于自身是一名女性的角度，这件事对作者的生活产生了很大的影响，于是想创作一部反映女性安全问题的动画作品。该作品使用灵活多变的动画语言，以超现实的虚幻手法表现现实生活中的热点新闻事件，立足于关注女性面临的社会安全问题及网络暴力，以期引发观众反思。画面风格以手绘涂抹的方式体现肌理感，以简练的造型语言构成色彩及镜头；镜头表达注重在虚拟空间中完成对现实事件的隐喻，突出大范围的透视变化及构成。

`PRIZE` **优胜奖作品**

山姆做了什么

参赛作者
宣言

指导老师
杨晨曦

参赛高校
中国美术学院

扫码查看完整作品

作品简介

《山姆做了什么》为影视短片,讲述了两个极为相似的人,也许就差一点点,一切都不一样。这样的无法把握的交错事故,会发生在每个人身上。

PLEASE PLAY WITH THE RABBIT

BY WANG WEI CHENG

PRIZE 优胜奖作品

请和兔子一起玩

参赛作者
王伟成

指导老师
李翔

参赛高校
四川大学

扫码查看完整作品

作品简介

《请和兔子一起玩》是一部充满善意的动画短片，以可爱的形象、充满童趣的画面，用兔唇儿童的独白，讲述了一个美丽的故事。

PRIZE 优胜奖作品

子欲养亲不待的情感
时差父子

参赛作者　**钱红吉**
指导老师　**金云水**
参赛高校　**同济大学**

扫码查看完整作品

作品简介

　　本作品为动画片,表达了中国式的子欲养而亲不待的情感。一生代表了一天,希望通过时差的形式,表现现实中几代人之间的年龄差,让观众能意识到"时差的存在",珍惜身边的人。

变质

贺思婕　邓郴　高晓程　卢翰涛

PRIZE 优胜奖作品
现代生活下的扭曲
变质

参赛作者
陈娜

指导老师
韩冬

参赛高校
天津大学

扫码查看完整作品

作品简介

《变质》为动画短片，以当今社会上班族为缩影，以人在不同环境下的不同身份为载体，以分段式的表现方法，讲述一个年轻人正在经历的生活产生的压力。爱情的分分合合，工作的千篇一律，家庭的沉重负担，城市的高度密集，给他带来了巨大的压迫感。看似正常的外表下，心理已经悄无声息地变形，在多重压力下，他眼中的世界已经变得非正常化。但在这样的环境中，他的选择是继续这样的生活，还是逃离呢？

> PRIZE 优胜奖作品

冬日漫歌

参赛作者　**苗旭 李金洁**
指导老师　**温超**
参赛高校　**西北大学**

扫码查看完整作品

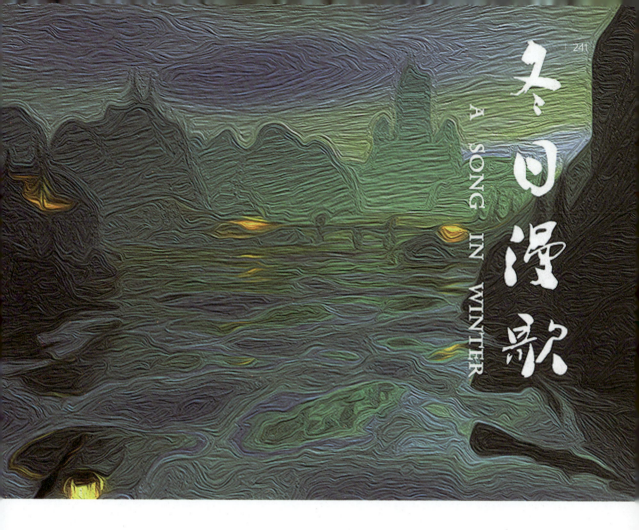

冬日漫歌
A SONG IN WINTER

作品简介

《冬日漫歌》为 VR 全景视频，以中国经典诗文《江雪》的意境和精神内核为基础，延伸到对于现代社会人类精神世界的思考。使用 C4D、3Ds Max、Adobe Premiere Pro、Adobe After Effect CC 等软件重构精神世界，从文字到影像，从意境到场景，是一部具有实验性、审美性、艺术性的 VR 影像作品。作品从《江雪》所营造的写意山水画形式出发，通过将柳宗元传达的人生观与现代社会人类关于人生、关于生死的精神世界本质内涵的探讨，来体现中国古典文化的普世价值和审美意趣。故事源于作者对父亲人生经历的感悟以及父亲在其成长过程中的影响，文中的船是父爱的缩影，是一种父亲形象的隐喻。作者由此将个体的情愫映射到群体世界，每个人都是一条孤舟，都在人生的长河中独自过冬。通过将传统诗文同 VR 全景技术的结合，既实现了对经典诗文内涵的重构，又探索了一套行之有效的视听语言。作品以物喻人，以景传意。VR 独特的全视角视阈和《江雪》描绘的宏大深远的意境完美融合，试图通过"孤舟"这一独特视角让观者在领悟 VR 影像魅力的同时思考自我的人生观。作品本身既是对 VR 影像内容的探索，更是中国古代经典现代魅力的体现。

PRIZE 优胜奖作品
LOST

参赛作者
郭思恬 谢凯丽 方怡

指导老师
黄晓瑜

参赛高校
福州大学厦门工艺美术学院

扫码查看完整作品

作品简介

　　本作品为动画短片。人是红色的，车是红色的，楼房是红色的，那个城市叫作——红城。主角小绿是一个迷失在红城的孩子，成为这个城市的"异类"。街道，餐厅，电车，他试图去观察别人，开始怀疑自己。经过激烈的心理挣扎，他决定妥协，跳入红色海中，将自己染成红色。在恍惚间，有一只绿色大手抓住了他，带他一路穿过城市、丛林，一路奔向绿色世界……在绿色世界里，小绿发现自己属于这里。这部动画通过简单的意象，告诉人们，要活出属于自己的色彩。

> PRIZE 优胜奖作品

校园特工

参赛作者　王剑

指导老师　张衍斌

参赛高校　天津职业技术师范大学

扫码查看完整作品

作品简介

　　本作品为动画短片，讲述的是一个即将参加高考的高中生，冒险前去老师办公室偷取试卷的有趣故事。

四时五十四分

four point fifty-four

黄菊 导演作品

`PRIZE` 优胜奖作品

四时五十四分

参赛作者
黄菊 周洪涛 余捷 杜成璋 高婕

指导老师
李琳 陶营恺

参赛高校
浙江传媒学院

扫码查看完整作品

作品简介

《四时五十四分》为微电影,主要讲述的是初中生邱子豪由于幼时父亲吸毒给他带来的童年阴影,而对有着相似行为的班主任产生巨大的误会直到最后误会解开的故事。四时五十四分,在这个时间点,时针和分针会呈现一条直线状态,它们其实代表着我们影片中的两个人物形象,一个是父亲,一个是老师,他们对于主人公都有着很大的影响,但是这份影响却走向不同的方向。父亲由于吸毒给主人公的整个童年带来了巨大的阴影,而班主任的关怀备至却慢慢将这份阴影融化,转向积极的一面。全片通过邱子豪的情绪变化带动整个情节的发展,向观众展现毒品背后给人带来的阴影和恐惧。在影片中,并没有采取类似戒毒所或很多常规影片对毒品赤裸裸的描绘,而是用一个相对侧面的角度去描绘毒品对一个青少年成长的影响,用这种方法去警示,无论是成年人还是未成年人,在面对毒品时一定要坚决抵制。

PRIZE 优胜奖作品

启视

参赛作者　**徐梦帆 梅烨轩 黄一怀**

指导老师　**鲁轶**

参赛高校　**上海音乐学院**

扫码查看完整作品

作品简介

 本作品为概念短片。通过水、酒精、颜料等材料，展现的不同的多元的色彩宇宙，在其中不断地分解、变化，最后展现出最自然的视觉盛宴，去捕捉流星的光芒、寻觅黑暗中的另一个自己，宇宙的中心不再是银河系，藏着我们的过去、此刻和未来，我们都是星尘，它却仍能抚慰我们的灵魂，回馈我们广阔的慰藉。

8 CREATIVE NEW MEDIA
创意新媒体

FIRST 一等奖作品

印刷博物馆

参赛作者　　郭钦
指导老师　　柳喆俊
参赛高校　　同济大学

扫码查看完整作品

作品简介

《印刷博物馆》是一个虚拟装置交互作品。在历史长河中,印刷给人类生活带来深刻变革。结合虚拟现实技术,本作品将漫长的时间轴高度概括为古代、近代、现代和未来四个场景,你可以亲身体验活字印刷、在报馆做一名小报童、发挥你的设计天赋、体验外星基地的未来生活。本作品展览于上海新闻出版职业技术学院印刷展览馆,让我们一起来感受印刷带给我们的无穷乐趣吧!

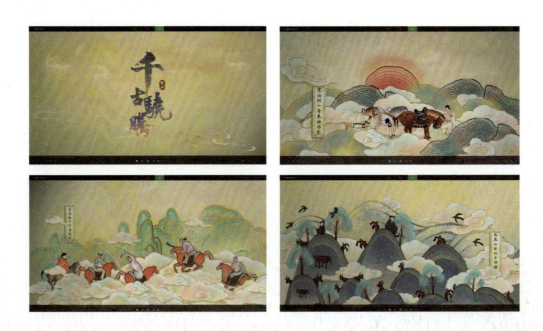

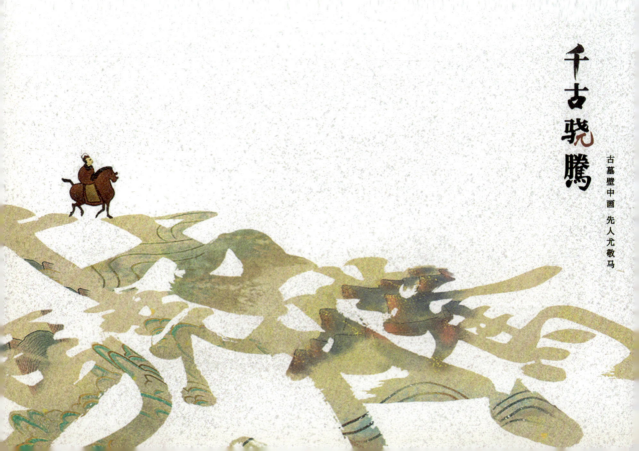

千古骁腾

古墓壁中画 先人尤敬马

创意集结 获奖作品 | 255

`SECOND` 二等奖作品

AR 数字化文创产品
千古骁腾

参赛作者
刘雅楠

指导老师
张帆

参赛高校
内蒙古师范大学

扫码查看完整作品

作品简介

 《千古骁腾》是一个 AR 数字文创产品，旨在民族文化数字化的保护与开发，研究和发掘壁画的艺术价值和科研价值。内蒙古地区地域辽阔，出土了许多古墓壁画，并且骑马射箭是墓中壁画常见的题材之一，壁画中马的形态也是各具特色，十分有趣，值得研究，因此，作者将壁画中所承载的文明和文化，用新奇的方式展现出来。《千古骁腾》参照了《中国出土壁画全集·内蒙古卷》（科学出版社 2011 年版），选取内蒙古地区汉魏、辽代以马为主的部分壁画，绘制成长卷，数字化演绎并通过 AR 互动展示，让先人遗留下的笔触栩栩如生起来，重现壁画场景。

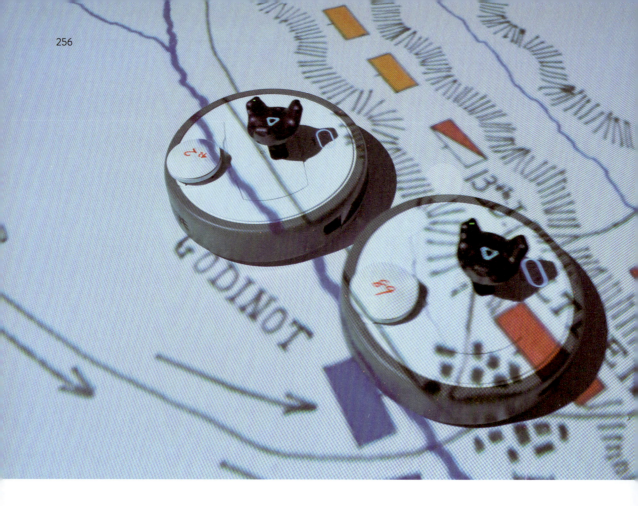

SECOND 二等奖作品

谁是你的敌人

参赛作者　罗心聆　边治平

指导老师　姚大钧

参赛高校　中国美术学院

扫码查看完整作品

作品简介

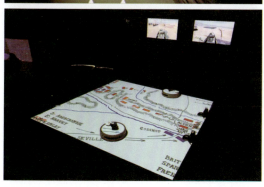

《谁是你的敌人》是一个观念装置。模型定位、无线载波、激光巡航等最初被用作军事勘探的技术，现在已经进入家庭环境中，成为"安全"、"无害"的扫地机器人核心科技。当机器人在进行家居清洁时，根植于其技术的暴力本性似乎并未改变。在本装置中，通过运用无线定位系统，扫地机器人的位置数据实时地被同步到它们的虚拟替身之上。因此，在扫地机器人进行清扫任务的同时，被扫地机器人所操控的虚拟替身巡弋于艺术家根据真实的战地（它们的原生环境）所搭建的虚拟战场之间，互相探测、碰撞、清扫与驱逐着。谁是你的敌人？是客厅中的宠物毛发，还是战场中埋伏的敌人？也许，扫地机器人常会在身份的剧烈位移中，对此感到迷惑。

百鸟朝凤

BIRDS PAYING HOMAGE TO PHOENIX BIRD GROUP

中国传统纸雕艺术与AR增强现实结合的应用

创作思路：

基于互联网的飞速发展，AR+教育的到来，AR技术在一定程度上得到了推广，AR技术对于教与学过程具有促进作用，在AR的应用基础上，不仅仅用情景化的神话故事教学提供全新的学习体验，同时也利用交互技术充分调动孩童的积极性，在学前教育中发挥着重要的作用。

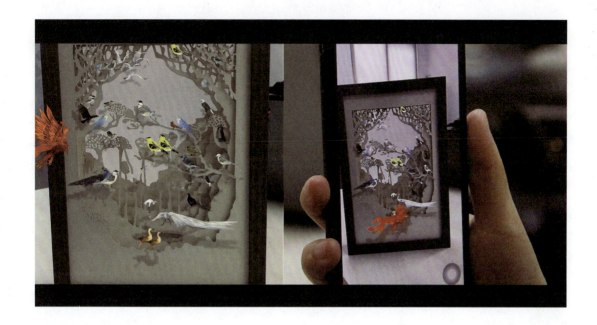

`THIRD` 三等奖作品

中国传统纸雕艺术与 AR
百鸟朝凤

参赛作者
董玥 徐敏

指导老师
徐倩

参赛高校
南京艺术学院

扫码查看完整作品

作品简介

 本作品为传统纸雕工艺和 AR 技术的多媒体体验。纸雕起源于中国汉代,选取传统的纸雕是为了发扬中国非物质文化遗产,在其发展过程中,技术和传统艺术的融合,使其得到了创新。再加上主题选自中国的传说故事——百鸟朝凤,孩童在参与当中,能够更好自主地接受中国文化。其次,立体纸雕灯美观,可以用作装饰品,最后,当纸雕与 AR 结合加大了互动体验感,主要依托于移动端的屏幕,观者通过点击屏幕中的鸟的模型,可以识别出不同鸟类的叫声,让观者有了极强的参与性。这种形式对主要受众群体——幼儿,有着极强的吸引力,在增加趣味的同时,也让他们学习到了不同种类的鸟声,所以 AR 技术可在学前教育中发挥不可替代的作用。

THIRD 三等奖作品

微笑背后

参赛作者　张琪伟　李曦萌

指导老师　包为跃

参赛高校　上海视觉艺术学院

扫码查看完整作品

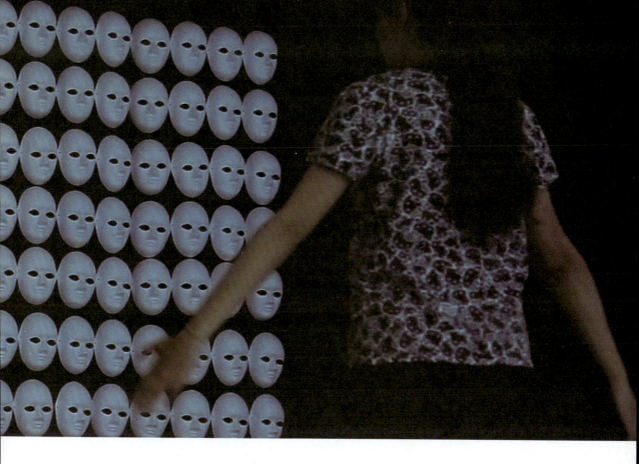

作品简介

 本作品是一个观念互动装置，以微笑抑郁症患者为研究背景，希望透过放大他们的内心感受，使参与者关注到这一群体。据世界卫生组织统计，全球约有 3.5 亿名抑郁症患者，其中三分之二的患者有过自杀的念头。中国约有 71% 抑郁症患者试图隐藏自己的病情，他们就是微笑抑郁症患者。该艺术装置将参与者置于他们的内心，理解他们，关怀他们，治愈他们。通过 Kinect 人体感应，和 220 个面具组成的面具墙交互。面具墙收集了数十名微笑抑郁症患者的微笑和内心故事，220 个面具对应 220 句内心独白，参与者通过 Kinect 映射的人影内开始微笑，同时，被触发的面具会随之说出相应的内心独白并开始微笑。通过面具式的微笑和沉重的大量独白，参与者可以感受到微笑抑郁症患者的内心世界。

THIRD 三等奖作品

沉浸式交互空间
失眠患者的世界

参赛作者
史怡皓

指导老师
梁海燕

参赛高校
上海大学

扫码查看完整作品

作品简介

　　本作品是一个沉浸式交互空间。现代社会，很多人都存在一种想要早睡但是因为种种原因不得不熬夜或者不由自主地熬夜的情况。然而，睡眠缺失却会给人们带来很严重的后果，对生理心理都会造成多种损害。作者想要设计一个沉浸式交互空间，通过时间的变化来改变空间里的光影和声音，使用户感受到睡眠缺失带来的危害。用户自身的情景设定为一个重度失眠患者，空间内置有可反向拨动的指针，初始时间为第二天凌晨4点，用户可拨动分针改变时间，每次拨动规定为30分钟，代表用户多了半小时睡眠时间，这时空间就会发生一次变化，截止时间为第一天晚上9点，用户将体验到一个由不适到舒适的过程。

`PRIZE` 优胜奖作品

绘制声音的形状
声之形

参赛作者　曾梦薇　王帅　王雪莹　李皖　滕飞龙
指导老师　王丽萍
参赛高校　长安大学

扫码查看完整作品

作品简介

　　本作品是一个声音创制软件,具有两大创新功能、一大特色:(1)该软件可通过哼唱将用户的音调谱写成一段乐曲,再转谱成曲;记录每一个声音的轨迹,为每一位用户保留住原声素材(音乐日记)以及提供展现自我的机会。(2)音乐圈提供三大家合作交流平台,将歌唱家、作曲家以及作词家的音乐制作搬到大众平台上来;在乐曲或者词制作完成之后,可以发布到音乐圈(这里有大众发布的音乐制作),用户在注册之后可以进行音乐欣赏以及与其他用户的交流、评论等。用户除了进行乐曲制作,还可以进行作词以及自唱(同时也可以发布到音乐圈),也可以通过"悬赏"找合作人来实现"作曲家"、"作词家"以及"歌唱家"的合作(实现低门槛、低操作的用户承诺)。

　　(3)软件还倡导创作者走访民间,寻找非物质文化遗产原声放入音乐圈素材,让每一种声音都不被错过。同时,创作者可以打造自己的音乐日记,让每个人都可以通过音乐的方式记录美好瞬间,同时,给罕见的声音元素提供与现代元素融合的机会,帮其发扬传承,也为每一位音乐制作人提供最好的资源。

PRIZE 优胜奖作品

吞噬睡眠时间的它
噬睡

参赛作者　黄宇琪　梁伟漾　李紫　郑嘉希　孙志旻
指导老师　冯乔
参赛高校　广州美术学院

扫码查看完整作品

作品简介

《噬睡—吞噬睡眠时间的它》是一个观念艺术装置。熬夜是广美的标签之一，随处可见开整晚的灯、通宵达旦的学生、朋友圈"凌晨四点的广美"…… 据说"噬睡"就是我们熬夜"催生"出来的，它潜伏在每个熬夜的广美学子身边。白天它是安静地待在角落的"小怪兽"，晚上它就有可能随时出现在你的身边…… 嘘！听，那是它的心脏在跳……吞噬睡眠时间，脱发伤肝是一时，长此以往会不会人人都变成"噬睡"？ 我们将它放在晚上广美的某个角落，等待某个熬夜晚归的广美人去发现，或者，是"噬睡"发现你……

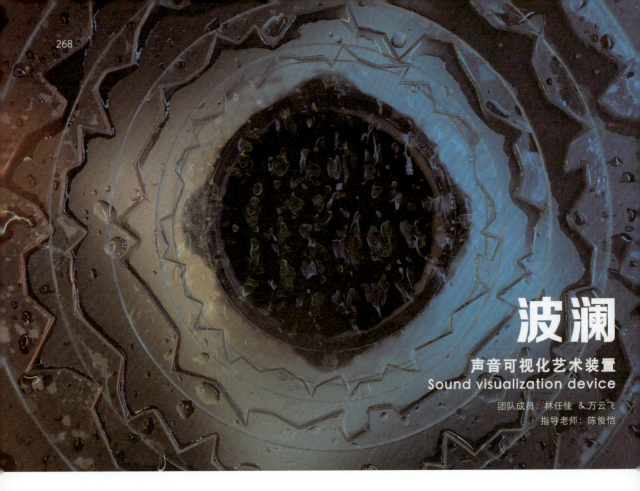

波澜

声音可视化艺术装置
Sound visualization device

团队成员：林任佳 & 万云飞
指导老师：陈俊恺

PRIZE 优胜奖作品

声音可视化艺术装置
波澜

参赛作者　林任佳　万云飞
指导老师　陈俊恺
参赛高校　上海视觉艺术学院

扫码查看完整作品

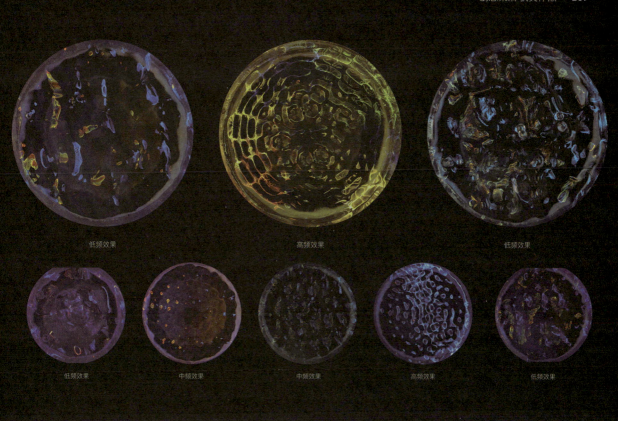

低频效果　　　　　　高频效果　　　　　　低频效果

低频效果　　中频效果　　中频效果　　高频效果　　低频效果

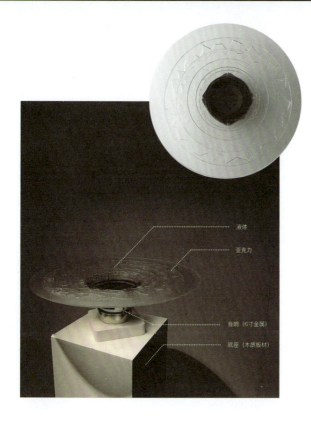

液体
亚克力
音响（6寸金属）
底座（木质板材）

作品简介

　　本作品是一个声音可视化装置，结合大自然中的元素——声音与水。当人们普遍认为，声音只能靠听来获取时，我们尝试采用新媒体技术来探索与发掘声音的另一层艺术性和可能性。装置由扬声器、若干亚克力板、功放、液体构成，液体随着扬声器不同频率的声音信号而产生波澜，形成一个由中心向四周发散的水波，并且采用不同灯光照射来加强水波的艺术效果，利用液体将声音物理性可视化。观众通过近距离观看，还可以发现水面波光中的自然符号。我们尝试在大自然与人工技术中探索一种规则、有机的律动，呼吁我们留心发现宏观自然中存在的微观艺术。

270

`PRIZE` 优胜奖作品

Hyperthymesia

参赛作者
陈琳

指导老师
毕盈盈

参赛高校
上海音乐学院

扫码查看完整作品

作品简介

　　这是一款触觉交互设计，旨在与现代数字技术进行实验，将无形的记忆与触觉和视觉相结合，试图展现由于过度依赖技术存储而失去质感的记忆，参与者与皮肤纹理模型的接触产生了记忆生成和编辑的可能性。

`PRIZE` 优胜奖作品

Vincent

参赛作者
张景欢 杨洁 彭小纯 杨依叶

指导老师
唐本达

参赛高校
浙江传媒学院

扫码查看完整作品

作品简介

 这是一个多媒体交互作品。文森特·梵·高是我们熟知的画家，现在我们怀念的不是作为天才的画家，也不是作为神经质的疯子，而是一个孤独的、热爱绘画的普通人。作品采用了交互的形式，人们可以用自己喜欢的梵·高不同画的元素，重新组合成为一张新画，并保存分享。也可以在制作好足够的图片后生成一个动画，以自己的理解来缅怀文森特·梵·高。他告诉我们，除了忙碌的生活，我们还有一片天地，叫作诗与远方。

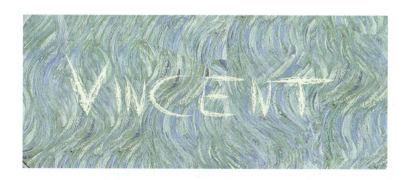

`PRIZE` 优胜奖作品

光映妆楼月 花承歌扇风

参赛作者
孙家辉　陈星瑶　盛云舟　郝江昊　杨欣怡

指导老师
殷俊斐

参赛高校
上海视觉艺术学院

作品简介

　　这是一个光影艺术装置。浮光掠影间花草随风而起，生长败落，周而复始，有点拙劣却又素雅简单。希望能通过这件作品，让观者感受到光影最原始朴素的美。

扫码查看完整作品

| 创意集结 获奖作品 | 277

`PRIZE` 优胜奖作品

VR 交互体验
炼星灯

参赛作者
郑涵韵　尤皓　陈梦阳　刘家林

指导老师
柳喆俊

参赛高校
同济大学

扫码查看完整作品

作品简介

　　本作品为 VR 交互体验。烟花作为中国古代的发明之一，距今已有 1300 多年历史，它曾伴随中国人度过了无数的美好时刻。时至今日，大城市纷纷禁燃烟花，我们在拥抱蓝天白云的同时，却也离中国传统文化中热闹欢腾的节日气氛越来越远了。为此，开发了"炼星灯"这款虚拟体验烟花制作的 VR 软件，在这里，玩家不仅可以了解传统烟花的制作过程、亲手设计属于自己的烟花秀，更能身临其境地感受"东风夜放花千树，更吹落，星如雨"的美丽景象。我们的创作理念是，能让玩家在 VR 中做一些现实生活中做不到的事，中国文化为什么美，因为有"雅"的成分，而 VR 技术作为一种媒介，使原本只能从古诗古文中感受到的抽象的雅和美，变成设身处并且可以去体验的文化意境。

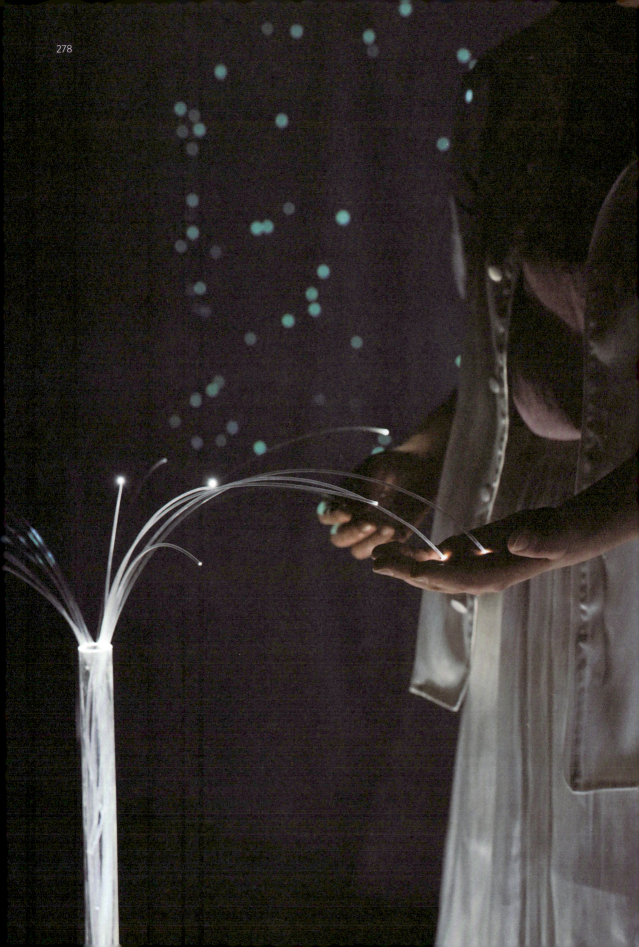

`PRIZE` 优胜奖作品
沉浸式交互空间
FIRE FLY

参赛作者
袁丁 牛子儒

指导老师
Hyoungtae Yohan Kim

参赛高校
上海视觉艺术学院

扫码查看完整作品

作品简介

 这是一个沉浸式的交互空间装置艺术。参观者可以在 FIRE FLY 的空间中与"萤火虫"互动。与此同时，参观者的行为却也在悄悄地点亮空间中的"灯花"，改变空间中的亮度进而影响到萤火虫的生存。人类或有意或无意的行为，有时对他者会是致命的存在，我们希望通过这样的一个艺术空间，让人们在体验虚拟与真实的互动的同时，引发对于光污染和人与自然共存方式的全新思考。

PRIZE 优胜奖作品

Light Wave

参赛作者　孙家辉　杨欣怡　郝江昊　盛云舟　张洪怿

指导老师　殷俊斐

参赛高校　上海视觉艺术学院

扫码查看完整作品

作品简介

"Light Wave"为运用新媒体光影和音乐的交互,用数码语言表达了对身体、视觉、语言、情绪的解读。

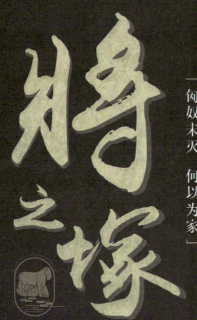

将军之塚

西汉·茂陵·霍去病墓——数字场景还原

"匈奴未灭 何以为家"

展览时间：二〇一九年六月一〇日至二〇日
地址：含光南路与丁白路交叉口 美苑楼筒2层
指导教师：史纲 李京燕 淡亚鑫 尹磊 邓强
制作人员：程慧怡 龚成福 成帆 林佳钦 何嵩坚 刘韧灵

PRIZE 优胜奖作品

将之冢

参赛作者
何嵩坚

指导老师
史纲

参赛高校
西安美术学院

扫码查看完整作品

作品简介

 为了复原西汉名将霍去病的墓葬，我们采用 VR/AR 等虚拟现实技术，在尽可能尊重史实的基础上，结合美术技巧与手法，重现了霍去病千年未被发掘的墓葬内部场景，还原了霍去病一生的重大历史事件，以求重读霍去病传奇的一生。

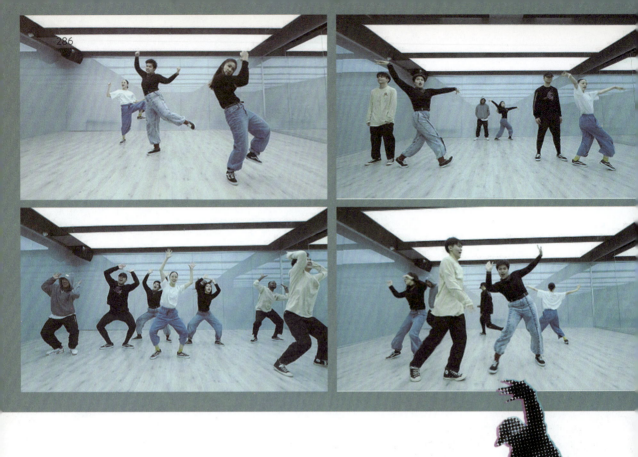

FIRST 一等奖作品

Friend Like Me

参赛作者　邓颖芝　周歆瑞　张雨蒙
指导老师　齐梦瑶
参赛高校　同济大学

扫码查看完整作品

作品简介

 这支舞蹈同名于音乐 Friend Like Me，音乐出自百老汇音乐剧阿拉丁神灯，是神灯精灵首幕出场曲。我们以相同音乐剧的不同场次及不同演出者的视频作为参考，尝试以街舞舞种 Urban style 结合百老汇风格的形式去创作及编排来表达音乐内容。三位主创在编排中除了考虑动作间的融合度及逻辑性外，在场地的空间运用上和不同人的组合上也做了较大胆的尝试。另外，在舞蹈的设计过程中，音乐的选段和剪辑也是较特别的一环，在反复分析原曲本身的音乐编排中，8 分钟的原曲被重新剪辑成最后 1 分多钟具有完整逻辑的音乐。

`SECOND` 二等奖作品
青城山下

参赛作者
张子鑫 杨雨萌 陆雅雯 阿比达·阿迪力

扫码查看完整作品

指导老师
张聪

参赛高校
上海视觉艺术学院

作品简介

　　《青城山下》是一支创意跨界舞蹈作品，创作灵感源于家喻户晓的经典爱情故事——《青白蛇传说》。传说盛行于清代流传于民间，描写了修炼得道的白蛇白素贞为报答许仙前世的救命之恩，与妹妹青蛇小青一同化为人形来到人间报恩的故事。为了使作品更有新意更具张力，我们用舞蹈跨界融合的形式，将古典舞与武术技巧进行了突破结合。白素贞与小青在山中修炼、白素贞与许仙相遇相恋等情节，皆以柔美生动的古典舞来表达演绎。而水漫金山、法海镇压白素贞等紧张惊险的场面，则是用武术技巧、武术对打的形式展现出来。在老师悉心的帮助和我们坚持不懈的尝试与努力下，终于完成了"舞"与"武"的创新融合，使《青城山下》这一作品在"舞"与"武"的交融中表达出了主人公们内心对自由和爱情的渴望，以及对封建势力压迫与束缚的反抗！

SECOND 二等奖作品

天线宝宝

参赛作者　邓颖芝 黄志扬 葛亚特 Sophie Wang 杨萧亦

指导老师　齐梦瑶

参赛高校　同济大学

扫码查看完整作品

作品简介

这支四人组成的创新街舞舞蹈，融合了多种街舞舞种，包含 Breaking, House, Hiphop, Urban 等，以一首完整歌曲（纯音乐）从头编排完成。整支舞主要围绕音乐本身的音效感配合舞蹈动作组合画面来表达。其中穿插很多好玩的场景及动作编排，从一开始的游泳、划舟，到中段的打电话、骑单车、钓鱼，再到后面打棒球等有趣的画面。如何把生活场景结合到纯音乐及街舞动作中，是这支舞的编排中最好玩的部分。而以"天线宝宝"为作品名，是我们作为中国大学生街舞新力军的象征，是活力的、年轻的、好玩的。擅长不同舞种的四人亦同时来自中国内地、澳门及德国。不同年级、不同专业、不同背景、不同舞种碰撞在一起，揉捏出的这支舞蹈作品，给了我们互相交流的最好机会，是我们互相学习的最好见证，也提醒着我们不论在各自的专业还是习舞道路上，要像小孩一样保持好奇心和活跃的思维，多尝试、多接触，坚持练习，不断进步。

TRACING LIGHT

THIRD 三等奖作品

寻光
TRACING LIGHT

参赛作者
于佳琪 隆周娟 赵芳茹 聂贝函冰

指导老师
包为跃

参赛高校
上海视觉艺术学院

扫码查看完整作品

作品简介

黑暗中，寻找方向迷失而不知所措；梦境里，探寻到光亮的照射而重获希望。当梦与现实交错，或许这才是本我，在往复不同境遇中彷徨和不断前行。《寻光 TRACING LIGHT》是我们在一段时间的学习之后，基于自我反思而创作的，我们就是那位寻光人，一直在成长的道路上不断摸索前行。在面对困难的时候能够不放弃不言弃，即使千斤重，亦能扛住，最终拥抱结果。

THIRD 三等奖作品
古典舞复原
渔鼓舞

参赛作者
施展 徐丽娜 牛芷茼 陈可莹 农彩雯

指导老师
杨雪

参赛高校
淮阴师范学院

扫码查看完整作品

作品简介

《渔鼓舞》是一支古典舞复原作品,作品以江苏省洪泽湖地区非物质文化遗产传统舞蹈"洪泽湖渔鼓"为复原项目。洪泽湖渔鼓是淮安市第一批进入"非遗"传统舞蹈名录,第四批进入国家"非遗"传统舞蹈名录的民间舞蹈,作品对洪泽湖渔鼓舞的复原具有一定的传承和地方特色文化保护意义。《渔鼓舞》复原创作通过对史料和传承人学习,提炼了地方漕运文化并将其融入到本次古典舞复原项目中来。舞蹈分为三段,第一段讲述漕运出港前,妻子们虔诚地为即将出港的丈夫祈祷,在开航前的祭祀场上祭拜河神,以祈求风调雨顺,航行平安顺利。第二段体现的是妻子们在丈夫出海后每日辛勤的劳作,日夜祈盼丈夫们平安归来。第三段表现的是海上发生了暴风雨,丈夫遇难的消息传来,音乐节奏忽然加快、强烈,妻子们带着不屈的精神力量对抗风浪,最终凭借着这股毅力和信念渡过了难关,塑造了高尚的女子形象。

THIRD 三等奖作品

百鸟寻

参赛作者　**何颖**

指导老师　**鲁轶**

参赛高校　**上海音乐学院**

扫码查看完整作品

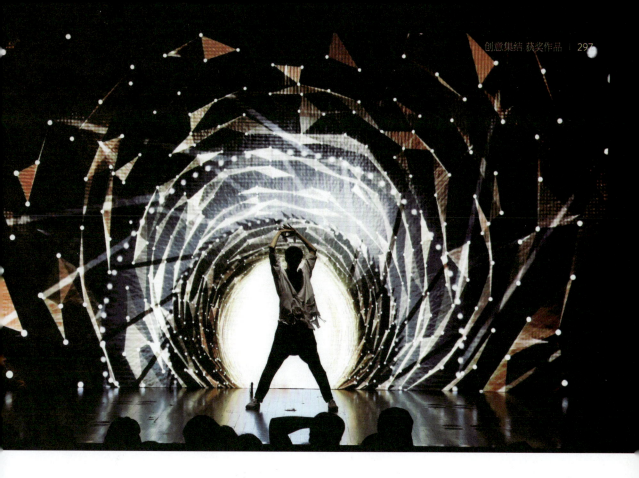

作品简介

《百鸟寻》采用 Noitom 动态捕捉系统与多媒体舞台融合，舞者与多媒体进行交互，数字技术与现代艺术的表现形式对中国优秀传统文化进行全新的诠释。作曲以《百鸟朝凤》为主体，并采用六声道的播放形式，在小舞台环境中使观众的视觉和听觉随着表演者浸入舞台空间。"海洲言凤见于城上，群鸟数百随之，东北飞向苍梧山。"《百鸟寻》这个作品以《百鸟朝凤》钢琴曲为创作灵感，应用数字技术，加以颠覆传统音乐音响的混合，来讲述男孩在林中寻百鸟的过程中克服困难化为凤的故事。人即为凤，终即守为始，始源于终，皆如此。

10 CREATIVE MUSIC
创意音乐

 一等奖作品

水星记

参赛作者
吕伽

扫码查看完整作品

指导老师
戴维一　毕盈盈

参赛高校
上海音乐学院

作品简介

 本音乐作品为多媒体音乐。水星作为距离太阳最近的行星，却有着最大的轨道偏心率，沿着椭圆形的轨迹环游，尤如求而不得又离之不去的周期相遇。环游是无趣的，但至少可以陪着你。整个作品由作者独立完成故事脚本、视觉创作、谱曲编曲和现场钢琴表演。作品灵感来自歌手郭顶的《水星记》，视觉采用了非传统的写实宇宙视觉风格，更具有特殊的肌理感。音乐上，仅采用一个 Fa 作为重要元素，所有的内容都由 Fa 衍生，整体风格更偏向于极简主义音乐。从 Fa 开始展开一串泛音列，最后倒叙在 Fa 上，全场也用了四声道的设备，将 Fa 在全场转动起来，做到视觉和音乐完全契合，自始至终循环，暗示新一轮的旅途又即将开始。

[SECOND] 二等奖作品

拯救沙漠孤苗

参赛作者　**钱杰瑞**

指导老师　**沈舒强**

参赛高校　**上海音乐学院**

扫码查看完整作品

作品简介

本音乐作品为视频配乐，表达了一个机器人在荒无人烟的沙漠中独自行走，为了拯救沙漠中的最后一棵"生命"，踏上征程……

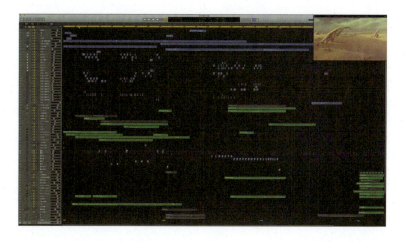

長安亂世繪

SECOND 二等奖作品
长安乱世绘

参赛作者
杨紫曦

指导老师
庄晓霓

参赛高校
南京艺术学院

扫码查看完整作品

作品简介

《长安乱世绘》为实验音乐，用音乐与声音素材及人声朗诵、古筝演奏，在 logic、kyma 平台进行了效果器的处理，音乐总长 4:17。以古筝为主，利用其演奏法及变形手法，描绘浮世动荡，以点为线、由线成面的权贵情仇。灵感来源于"玄武门之变"，李世民在唐王朝的首都长安城大内皇宫的北宫门——玄武门附近发动的一次流血政变，结果李世民杀死了自己的长兄皇太子李建成和四弟齐王李元吉，立为皇太子并继承皇帝位。全曲 1:25 之前描绘的是李世民内心纠结的不安情绪，1:25 鼓的出现标志着他内心已经动摇并伴随一些谋划在一步步实施着，声音也是渐渐紧张，在这一段中以这样的节奏为动机。当最后一声鼓敲响的时刻，是他的"大业"成功了！乐曲开头的诗来自《七绝 读史 (153) 秦王李世民与玄武门之变》：剑拔弩张势峻严，同胞反目为皇权，秦王地利人和有，顺应天时变抢先。

THIRD 三等奖作品

乌托邦
Utopia

参赛作者
曾顺臻

指导老师
秦毅

参赛高校
上海音乐学院

扫码查看完整作品

作品简介

 作品灵感源于一场梦境，梦中一个人在初夏的深夜坐在山村间，听到远处有人拿着弹拨乐在演奏，那个声音像不曾存在过世间一般，但感觉又如此真实，直到醒来才发现不过是场梦。每个人不论是对某件事情或者某个人，或者仅仅只是一个情绪，都或多或少地有一种"南柯一梦"的瞬间，而这个瞬间过后仿佛不曾发生过，但带来的感觉却如此美好而真实，令人神往。作品想再现那个"南柯一梦"带来的平静感与美好，抓住时间流逝的那个瞬间，故取名为乌托邦。

 作品结构为变奏曲，分为：前奏 主题：00:00—00:45；变奏一：00:47—01:22；插入段：01:23—01:46；变奏二：01:48—02:32；变奏三：02:33—03:26。

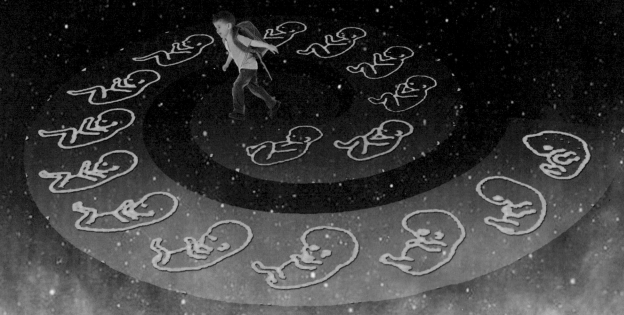

THIRD 三等奖作品
初生

参赛作者
钟林志 梁入文

指导老师
张兆颖

参赛高校
厦门理工学院

扫码查看完整作品

作品简介

《初生》为视频音乐，风格为实验电子音乐，描述产妇生产及新儿诞生的过程。音乐采用生产时所产生的声音材料，结合电子音乐技法，进行组合。通过作品，表现母爱的伟大和新生事物的不易。画面创作以动态图形为表现手法，运用几何抽象的元素来象征胎儿从孕育、临产、直至降临的过程。透过不同视角反映生命诞生旅程的漫长和艰辛，既有客观视角中胎儿的形成，又有主观视角中胎儿的朦胧的感知，有生产时母亲的期待和焦虑以及父亲的不安。在黑暗与混沌中逐渐透出光明的尽头，新的生命从此降临。

THIRD 三等奖作品
风·雨

参赛作者
陶乐行 梁入文

指导老师
庄曜

参赛高校
南京艺术学院

扫码查看完整作品

作品简介

本音乐作品的灵感来源于自然界中的风和雨,用音乐这种主观的方式来描绘人类对大自然的倾诉,该曲运用电子化手法,把琵琶美好的声音和人的紧张情绪进行了拓展,来描述我们对大自然美的倾注和对人类破坏大自然的担忧。同时,该曲重新赋予了琵琶一种新的生命力,进行音乐塑造。整部作品由五个部分组合而成,使用大众熟识的中国传统乐器的采样音色,生成和拓展出传统乐器所不曾拥有的音高和音域或可发现全新的音响,用实验音响、数据和拓展方式,展现琵琶的音响特征在电子音乐中的运用。

`PRIZE` 优胜奖作品

Rise up

参赛作者
刘语桐

指导老师
刘灏

参赛高校
上海音乐学院

扫码查看完整作品

作品简介

本作品为音乐小品，灵感来自作者在一个早晨，被家人哄起来下楼散步时的突发奇想。整支小品以bass为时间轴，鼓作为情绪转化的抽象表达，管乐则为家人们此起彼伏的吆喝声，钢琴和管风琴则是自己在床上不断反抗的情绪宣泄。

PRIZE 优胜奖作品

不要挂机

参赛作者
王博文

指导老师
纪冬泳

参赛高校
上海音乐学院

扫码查看完整作品

作品简介

　　本作品为歌曲。歌曲以"不要挂机"为题，借都市中年轻人猎艳的一段旅程和被遗弃的遭遇（故事纯属虚构）来展现当今浮躁社会的一种常态。不要挂机和曲中出现的电话忙音象征着被欺骗感情后无人回应的情境，意在讽刺四处寻欢作乐的"少女猎手"以及容易被花言巧语蒙蔽、被消费而后知后觉的年轻人。题材灵感来自身边同龄人类似的故事，音乐灵感主要起步于作者哼的bassline和主歌旋律，在此基础上发展扩充。曲子为降e小调，全曲音频效果的变化比较多。

PRIZE 优胜奖作品

支教公益主题原创歌曲
艺路黔行

参赛作者
张旭

指导老师
马健

参赛高校
南京财经大学

扫码查看完整作品

作品简介

　　南京财经大学艺术设计学院于2015年暑期开始派出艺术支教团队赶赴贵州省贵阳市息烽县展开"艺路黔行"系列支教活动，迄今为止已有五支艺术支教队伍成功展开相关志愿公益活动。2019年是活动开展的第五年。为了更好地传承与弘扬这份艺术志愿精神，总结这五年来的得与失，作者作为2019年的支教队长策划创作了《艺路黔行》（谐音：前行一路，寓意：前往黔区贵阳进行艺术支教活动）原创公益志愿歌曲。该歌曲分为两个版本，一个是由五年来历届支教队员一起演唱的合唱版本，一个由作者单独演唱的版本。

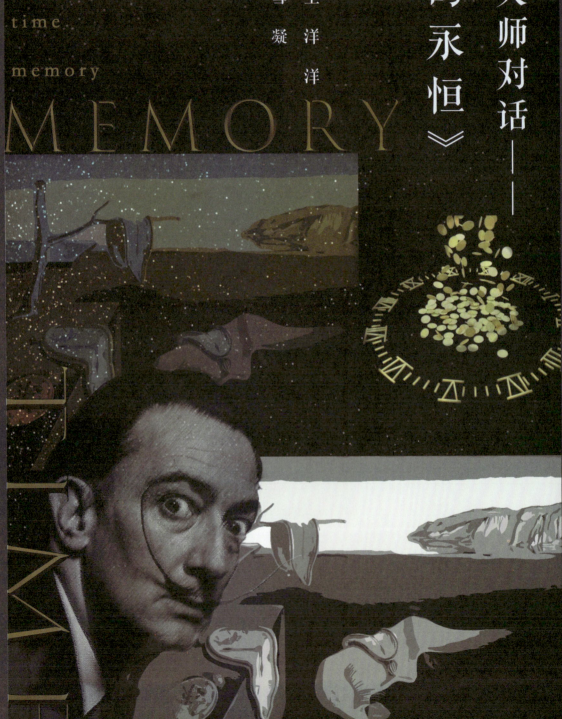

与大师对话——《记忆的永恒》

Vedio 王洋洋
Music 王雪凝

PRIZE 优胜奖作品

与大师对话
记忆的永恒

参赛作者
王雪凝　王洋洋

指导老师
叶青　周琪

参赛高校
南京艺术学院

扫码查看完整作品

作品简介

　　作品以钟为主要元素，分为两部分：前半部分描述人的梦境与幻觉，后半部分描写时间流失，追赶时间，最后回归现实的场景。通过音视频的视听感受与画家萨尔瓦多·达利对话并向其致敬。关于梦境，作者用风声、气泡声、呼吸声等多种声音素材进行录音处理后，在 GRM Tools、Guitar Rig 处理加工。通过使用 Dopplers、Delays、Reverse 等技术手段，对声音材料进行音高、音值、音强和音色等要素的处理，来制作出与作品主旨相关联的点、线、面与钢琴旋律构成梦境幻觉的空间表达。关于时间，作者用"指针"作为音乐节奏，穿插蛋壳声、碰杯声等预示生命与人类活动的声音素材进行录音变形处理，形成 loop，通过对电子音乐内部各种要素的有机组织，形成一定的艺术节奏，更加突出了人与时间互相追逐的画面。视频的最后，完整还原《记忆的永恒》这幅画作，从抽象回到现实，向观众传达出：时间易逝，把握当下的主题。再次致敬西班牙超现实主义画家萨尔瓦多·达利。

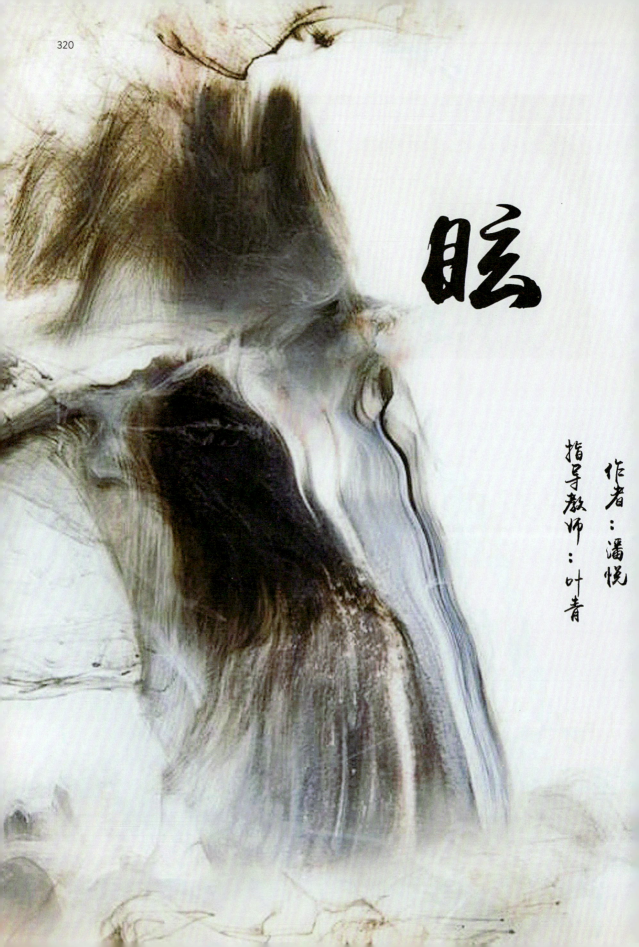

眩

作者：潘悦

指导教师：叶青

PRIZE 优胜奖作品

眩

参赛作者
潘悦

指导老师
叶青

参赛高校
南京艺术学院

扫码查看完整作品

作品简介

　　眩，乱也，惑也。不为所眩，则逸佚自远。在当下这个纷扰的世界，保持那一份纯净，不为外物所迷惑，方有大自在。在此主题下，本作品运用 Delays、Dopplers、Enigma、Guitar Rig 等效果器和倒转的技术手法，对声音材料进行音高、音值、音强和音色等要素的处理。主要运用点状音色和偏低频的线状音色，声音材料在 Alchemy、Omnisphere 中选择并处理加工，结合混响、声场的控制，营造出迷惑的感觉。作品由简单而又慢节奏的古琴作为开头，象征着初心，以令人眩晕的点状快节奏音色作为起伏，暗指那些易迷惑我们的事物，最终以空灵清脆的铃声作为结尾，衍生出期望人们要于眩昧中寻找到光明世界的主旨思想。

PRIZE 优胜奖作品
时间

参赛作者
李小璇 刘烜宇

指导老师
叶青 周琪

参赛高校
南京艺术学院

扫码查看完整作品

作品简介

　　我们所处的空间，每个人对时间的感觉都是不一样的，有的人觉得时间过得很快，有的人觉得时间过得很慢。在本音乐作品的开头，汇集了各种不同的闹钟声音，有的闹钟节奏很快，有的闹钟节奏很慢，形成了对比。在作品中，做了两次这样的对比，但是在慢的空间里依然潜伏着快的节奏，在同一时空中，声音的节奏不同，声相也不同。

PRIZE 优胜奖作品

Fantasy——水境

参赛作者　宋玉娟
指导老师　庄晓霓
参赛高校　南京艺术学院

扫码查看完整作品

Fantasy 水境

作品简介

 本作品为一首实验音乐。作品的乐思主要来源于陶渊明《桃花源记》中的"林尽水源，便得一山，山有小口，仿佛若有光"意境，体现对山的另一边未知景色的猜测与幻想，打破了人们对桃花源固有的记忆，透视了水境中的微观细节，与宏观的山水景色形成鲜明的对比。全曲总时长 4 分 29 秒，由 Logic ProX 和 Kyma 两个操作平台共同制作完成。在古代，筝是用来描绘山水景色的，所以首先对古筝进行了非常规定弦设计，然后对演奏技法进行了核心材料的拾音，主要包括捂弦、按弦、摇指、刮奏、点弹等等，通过运用 Waves 中 Morphoder、Mondo Mod 效果器来对声音的音质进行一定的调制，同样在 Kyma 平台，通过对 Sample Cloud、Frequency、BPM、Reverb 等一些参数的调制，改变声音的状态，来模拟水的形态，如点状的雨滴，片状的瀑布等，以及山水之间，境与景的维度变化，让人有一种身临其境的感觉。

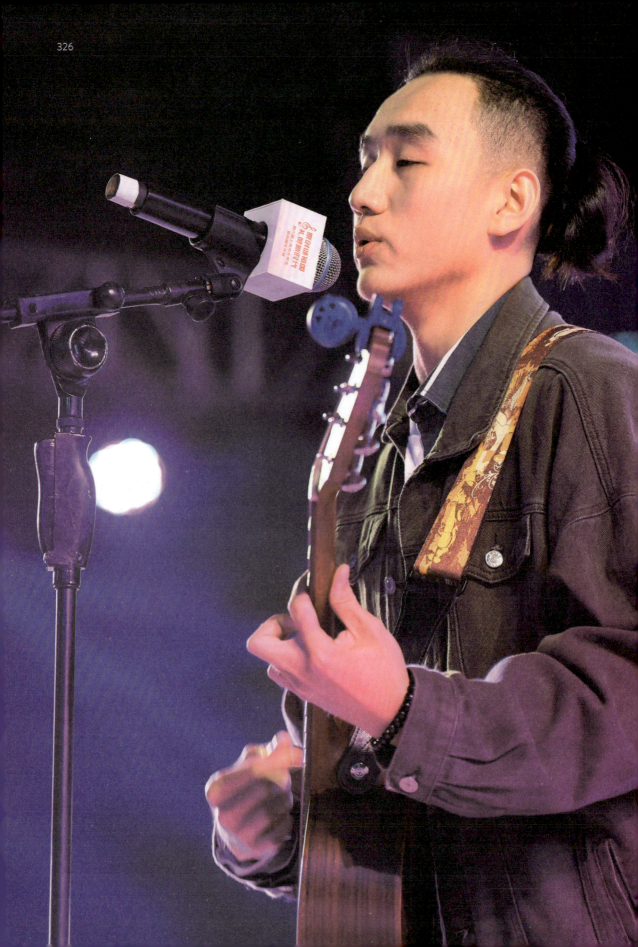

PRIZE 优胜奖作品

写给妈妈的生日礼物
麻麻歌

参赛作者
刘锦波

指导老师
郝军

参赛高校
上海海洋大学

扫码查看完整作品

作品简介

这是一首写给妈妈的简单活泼的生日礼物，记录和妈妈日常生活的点滴，表达对妈妈的感情。

麻麻歌

一二三四五六七
我身上穿的是你给的毛衣
还想要一条你织的围巾
帮我来抵御冬天的畏惧

手机上传来你的简讯
告诉我今天有没有下雨
中饭吃了什么东西
有没有我爱的秋刀鱼

呜~
Babababalaba
balabababaa
呜~
Babababalaba

你不是太阳却是我唯一的光
给我梦的翅膀让我飞翔
我不是太阳也想成为你心中的光
愿你能安心让我飞翔

点燃蜡烛 拿起画笔
画一座城堡藏在你的心里
这是我对你的秘密
我带它去旅行

月光悄悄爬上身体
躲在背后低声耳语
并不是在外不想你
我也想回家去

呜~
Babababalaba
balabababaa
呜~
Babababalaba

你不是太阳却是我唯一的光
给我梦的翅膀让我飞翔
我不是太阳也想成为你心中的光
愿你能安心让我飞翔
愿你能安心

让我飞翔

门前大桥下
游过一群鸭
快来数一数
二四六七八
这首歌是我唱给你呀
还差这一句
一句
我爱你呀

几何长安

上海音乐学院 音乐与传媒

蔡沁灵

PRIZE 优胜奖作品
几何长安

参赛作者
蔡沁灵

指导老师
沈舒强

参赛高校
上海音乐学院

扫码查看完整作品

作品简介

本作品为融合音乐实验作品。作者使用管弦乐、中国打击乐和中国民族乐器等为视频《长安几何》配乐，通过点状、线状等音乐手法来契合画面。

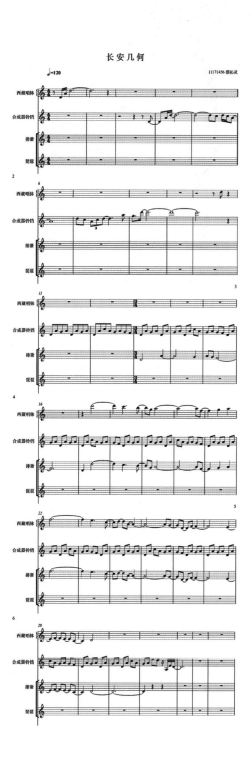

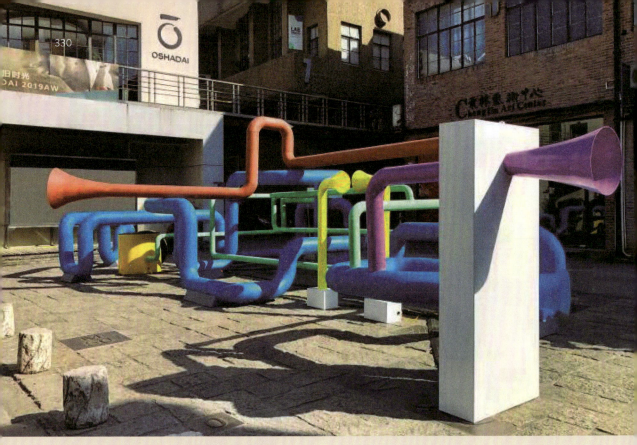

PRIZE 优胜奖作品
声音景观
听岸

参赛作者
梅满 吕薇 秦煜雯 查涵义

指导老师
戴维一

参赛高校
上海音乐学院

扫码查看完整作品

作品简介

本作品为声音景观。以大型装置的形式，将声音景观与城市空间的公共艺术相结合，给到生活在城市空间中的人们更多丰富的体验。

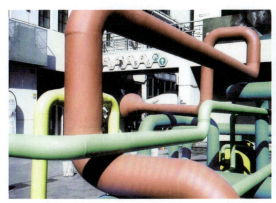

第二篇

创意思考　院长访谈

美育是我国高校教育的重要组成部分,各个高校在实践中不断推进、完善和探索美育。2019首届中国大学生创意节作为为高校美育创新成果和学生创意理念转化的平台,始终秉持着"美育·创意"这一核心理念,积极与各高校交流研讨,探寻新的方式,不断推动美育与创意的融合,在2019首届中国大学生创意节期间,组委会走访了9所参赛高校,并与9位院长进行了"美育与创意"的深度访谈。

以大美之艺绘就传世之作

金江波
上海大学上海美术学院副院长

Q 作为艺术类的专业院校，您认为美育和学校本身的教育有什么不同？

A 我认为美育是一个系统性的教育工程，它应该是终身化的，涵盖了整个人生的全过程。学校的专业教育某种程度上来说是美育的重要组成部分。详细地讲，专业院校的教育旨在用专业化的知识培养出优秀的专业人才；美育则是增强美的素养，提升人"知美、爱美、用美"的能力，培养一颗大美之心，为塑造出健全的人格、高尚的情操以及美好的心灵服务的。做好专业教育，能更好地强化年轻人"塑造美、表达美、传播美"的能力，用美的故事服务于美好世界的打造。在我们美术学院里，不少学生凭借自己的专业能力，通过社会美育的途径为各界提供美的内容、美的服务，从社区、中小学校园到社会大众的美育课堂，都有我们年轻学子用美的理念与方式在传播美，大到为少数民族地区的文脉传承，小到为城市社区营造与创意生活表达，都展现了美对生活的影响，体现了美和生活的重要关系。良好的专业能力能更好地发挥美育的能效，能使大众更广泛地感受到美好生活的真谛。

Q 您认为对于大学生们来说，美育究竟具有什么样的价值和意义？

A 正如我前面所说，美育是美的素养教育，美育能促进人的全面发展。特别是大学生们，

通过美育能够更好地理解美和表达美，感知到美对世界的重要性，帮助他们以更有温度的艺术作品来传递对生活、对世界的感悟。也可以说，美育就是将美的理念洒向人间的一种价值观的教育方式。

Q 据了解上海美术学院有一个美育工作室，能不能介绍一下具体做了些什么工作？有什么经验可以分享？

A 为什么要建设一个专业化的工作室？因为我们想把美育教育工作做得更加系统化、更有针对性，把专业的培养资源辐射到社会美育平台，为社会提供更优质的美育内容。目前，我们针对中小学生和城市白领，特别研发了一系列的美育课程，除了欣赏课、素养课之外，我们还增加体验课、动手课。比如，面向中小学生，我们以兴趣知识提升为着力点，开发了"科普知识的创意转化、生活中的非物质文化遗产"等内容的课程；面对城市白领，我们与相关品牌合作，推出围绕着"创意生活表达、趣味手工艺"等激发生活乐趣的线下体验课程；走进社区，我们则是围绕着生活的温度打造，推出相应的"生活空间美化提升、传统书画审美"等丰富精神生活的课程。我们希望美育工作室能为社会大众的美好生活品质、为城市的精神生活、为学生的专业成长等方面发挥更积极的作用。

Q 作为向行业输送"美的相关人才"最多的院系，您认为学生们进入社会，将起到什么样的推动作用？

A 人类社会是不断向前发展的，不停地铸就新的文明，但归根结底这是人类的创造力使然。艺术的教育始终是面向创造力培养的。普适大众的美育与专业美术教育，都是培养学生们感知、塑造和表达美的能力，使他们乐于用美的方式向世界表达观点、输送理念与传递思想，这也是一种正向能量的培养。我期待我们的学生毕业之后，可以是美的使者，是美育的前线工作者，能够更好地帮助社会大众激发心里那颗以"美"为名的种子，催生出世界上最美好的花儿。

Q 首届中国大学生创意节的参赛单元纳入了创意绘画等传统美术，您是如何看待传统美术在创新方面的可能性？

A 时代的变迁和科技材料的不断革新，向我们的艺术创作发起了挑战，也对艺术的有机发展提出了更多要求。所以，艺术创作者们不一定会仅仅局限于原有的方式来表达艺术，而是采取更具创意、更有实验意义的方式方法去挑战已有的艺术经验，这才是艺术的魅力，这也是艺术对思想与文化的贡献。艺术的价值在于引发人的思考和疑问，这是我的理解。所以，在艺术创作中我们倡导要有想法的艺术，让学生们用创意、挑战的思维去发掘艺术表达的更多可能性。这是一个科技、信息、计算机、基因、生物、人工智能等领域都在不断推陈出新的时代，我们迎头赶上，留下属于自己的时代痕迹，是一件很有意义的事情。

世界的交互始于美育

娄永琪
同济大学设计创意学院院长

Q 作为设计类院校,您认为美育和学院本身的教学有什么不同?

A 首先,对于全人类来说美育变得更加重要了。可以说它是形成我们深厚涵养的一个非常重要的因素,也能够让学生们更加清晰地去认识和了解世界。而对于我们学院来说,一方面是很好地诠释了院训:为人生的意义和世界的未来而学习和创造。另一方面,通过美育可以帮助我们的师生更好地去理解和践行这句口号。

Q 您认为美育的价值是什么?

A 在美学这门学问里,有一个很自然的论题:什么是美?怎么去创造美?对于这些问题,每个人都有自己的答案,都有自己对美的独特理解。而这个理解也从某个角度折射了他在和世界交互、征服世界、改造世界时的所有行为。比如:有人认为美就是真实,那么他所做的事情就是在求真。因此从更狭隘的角度去看,美育的价值其实是在帮助解决一个重要的问题:人之为人。

Q 作为跟创新创意紧密联系的院校,同济大学设计创意学院如何内化创新?

A 我们的设计教育还是比较有特点的,同济的设计教育和建筑教育在一起差不多 70 年

了，我们有很强的包豪斯的传承。2009 年，我们设计创意学院成立，它不仅仅是从一个 department 上升到一个 college，而是从 Art and design 到 Design and innovation 的升华。我们是怎么理解创新的呢？创新不应该是一个抽象的形容词，在我们这里它有一个比较明确的定义：是创意的一个社会化的影响过程。比如说：一个人关在房间里画画、跳舞或者唱歌，当他的这个创意影响了更大范围的人，才能称之为创新。在这个过程当中，设计是可以起到推动作用的。因为设计在于想象，它就是一个研究如何创造和满足人们需求的学科。正如大家所见，设计学科也已经从最初的造物拓展为关系的设计、内容的设计以及交互的设计。从这个性质来讲，设计其实也是人类有意识的创造活动的先导和准备。所以我们并没有强调设计仅仅属于专业人士，而是更希望能够把设计作为全人类的能力去延伸。

Q "为人生的意义和世界的未来而学习和创造"这句口号，表达了学院的美育高度和国际视野，您如何看待美育在设计创意领域的国际化中起到的作用？

A 我们的院训：To learn and creat for the meaning of a life and the better world. 其实是先写的英文再将它翻译成了中文，这也是为了降低它的传播门槛。那为什么要先写英文呢？因为我们学院需要在全球视野上去寻求发展。2019 年，我们学院在 QS 上排名全球第 14 位，亚洲排名第 1 位，也是上海院校所有学科里排名最好的。同时，这也是设计创意学院经历的第十个年头。下一个十年的目标，希望我们可以为人类的进步作出可见的贡献。我认为这个目标是可以实现的，因为我非常认同费孝通先生所言：中国人都有一个天下大同的梦。这个时候必须要站在全球视野，因为设计创意学院培养的是全球公民，我们是承担着全球使命的。

Q 在同济大学设计创意学院多年来持续深入的国际交流中，您看到中国设计创意专业大学生与国外设计创意大学生相比，有哪些优势要发扬，哪些短板需要提升？

A 国际交流是非常重要的。在我们学院，20% 的老师是外国人，30% 的研究生是外国人，因此可以说除了语言学校外，我们称得上是国际化的一个最前沿、最高水平的表现。在这个环境里，文化差异和文化冲突的存在反而会驱动创新。比如说：我们做小组作业，组内就有一个德国人、一个意大利人、一个瑞士人、一个美国人，这时候大家想法都不一样，搞定了这些问题，能力就可以得到极大的提升了。从创新的角度来讲，我们是希望能培养具有创造力的学生。现在拥有这么一个国际化的场景，我认为中国的学生们在将来会更具有优势，适应能力也会更强。当然在教学的过程当中也会发现一些问题，比如说我们的孩子群体意识比较弱，但我认为这并不是什么大的问题。随着国家不断的发展，到了 90 后 00 后的这一代，特别 00 后，他们的分享意识会比之前这几代要强得多，因为不再会有资源或者机会紧缺这样的现实困境，因此总体来讲我是比较乐观的。

点滴之美铸就经典

王亦飞
鲁迅美术学院传媒动画学院院长

Q 鲁迅美术学院的传媒动画学院是一个艺术和现代科技结合的新兴学院，您认为美育和学院本身的教学有什么不同？

A 涉及美，实际上它是一个哲学层面的概念，美育有很多限定和历史背景，包括人群，包括受教育程度。作为我们传媒动画学院一直以来的办学宗旨，我们是动画和媒介的融合，这是我们的办学定位。动画随着媒介的发展，它的定义和它的外延都在变化，所以它给我们提供的美的层面的提升也是不一样的，更多还是与时俱进。随着媒介的发展，随着我们人类认知世界能力的变化，动画的应用范围和它的审美层面的意义也是不断在变化和发展。

Q 鲁迅美术学院传媒动画学院提出了一个泛动画和动漫家的学科建设理念，您认为这个前卫、新兴的学科建设理念，美育在其中能起到什么样的作用？

A 这个要感谢我们鲁迅美术学院对学科发展的一个整体定位和考量，给动画专业很大的发展空间和平台。在创造层面，我们一直贯彻这样的一个教育理念：美是为大众服务的。动画它实际是个手段，也是个媒介。动画在当下的媒介审美层面的意义很宽泛，因为媒介现在变化得很快，尤其现在数字媒体的发展，提供了更多的可能性，所以美育在当下的媒介里面，意义就不同了，给动画提供了更多的应用范畴和可能性，也是这种手段更适合当下社会发展

的趋势和潮流。所以我们的动画专业在鲁美的动画专业的发展，正如我们学科定位一样，是和我们当下的社会潮流、媒介发展以及我们的审美情趣是连接在一起的。

Q 传媒动画学院有 11 个工作室，这是一个很少出现的模式。这么多的动画工作室在强调美育及创造创新上，有怎样的实践和推动？

A 我们现在的动画专业分动态趋势、静态趋势及交互趋势三个教育方向，这种分类实际上还是跟媒介的发展密不可分的。现在的媒体发展是一个纵深式的，所以我们在保留美院传统的美术教育教学的资源基础上，也在不断创新，寻找不同的发展角度！如今学院的 11 个工作室涵盖了我们动画领域的所有范畴。所以我们教学定位是叫泛动画大设计观，因为未来的设计教育和艺术教育都离不开互动和动态。现在教育部也在提倡向实践转型，我们动画专业也是我们第一批向应用转型的试点专业。我们工作室下面还有 4-6 个实验室，不仅做实验，也是校企联合实验室，这样就把企业的资源直接嫁接到学校和同学们身边，让他们第一时间了解到社会发展的态势是产业发展的趋势。这样就给学生们提供了很多的可能性，选择的可能性、就业的可能性和社会密切结合的可能性。这些年的发展实践，也证明我们这样的做法是非常适合的，也符合社会发展的潮流，从历届毕业生的就业情况看，我们还是非常乐观的。

Q 传媒动画学院在教学上强调融合共享。课程中有游戏设计这样的创新方向，也会看到有连环画这种传承类的科目，怎么看待传承和创新这样似乎有点矛盾的理念？

A 其实并不矛盾，无论是当代艺术或是当代设计，都是源于传统美育的积累。美是基础。媒介也好，技术也好，甚至手段也好，都是为美服务的，美是首要的。学生能经过考验来念书，可以说基本功已经非常好了，他们已经具备了审美的能力。到学校以后，按照自己的志向和自己的长处，在这样一个很大的平台里做选择，机会就很多。从学生的精神面貌及教学成果，就能看出来那种松弛、快乐、积极向上的心态，这就是美育的功能，让大家都快乐起来，让大家都很舒展、很健康。

Q 传媒动画学院倡导创新人才的培养有三个方面：创新能力、创新意识和创新人格。为什么如此看重创新，甚至上升到标准？

A 创新实际上是美的本质。只有创新才能产生美，这是毫无疑问的，所以我们在教学的搭建和对学生的教育里，强调最多的就是创新。我们有传统的课程，但是在传统的基础上，我们是不断地在寻求变化，让学生们在艺术氛围中畅想的同时，也感受到社会发展的脉动。这很重要，因为美首先不是固守。社会发展永远是新事物战胜旧事物的，只有创新才有未来，所以创新在我们整个教学架构中是首要的。

美育是从骨子里面去渗透

盛瑨
南京艺术学院传媒学院副院长

Q 作为文化艺术类的高等院校,您认为美育和学院本身的教学有什么不同?

A 美育教育是一个普世教育,针对社会的各个层面,都应该进行美育的一个基础教育。而专业院校艺术教育可能相对来讲更专业化一点,专业更细致一点,而且专业的要求会更高,这方面是有不一样的。

Q 您认为美育的价值是什么,尤其对于文化艺术专业类的大学生?

A 美育的价值非常高,因为它是全社会的审美基础。从中小学生在美育课程的比例上,就可以看出,社会更倾向于专业课、文化课的教育。很多家长原来认为文化课学不好就去学艺术,后来发现这是一个误导,因为文化课学不好,学艺术也达不到高层次。我们这么多年培养的学生当中,文化课基础好的人,艺术的上升空间也比较大,尤其是当你考硕士研究生,

或者再往更高一层博士研究生走的时候，就需要大量的文化基础。如果说文化学不好的，艺术之路就走不上去，专业也会出现瓶颈，这是相辅相成的。美育是更普遍从骨子里面去渗透，比如从幼儿园、从小学到高中，不断地渗透艺术的成分，去灌输，然后他们逐渐成长起来，就会对社会的认识，包括对文化的认识、对艺术的认识，相对深刻一点。反之，就可能造成全民全社会的审美水平相对比较低。所以说美育非常重要，是需要现在社会大力去推广的。而更主要的，美育教育还不能用条条框框地去进行制约，还需要有开放式的课程，还要跟现代的发展接轨。跟现在互联网+包括技术数字艺术，把新兴的一些审美技术和观念全部灌输到中小学生当中，而不是局限在传统艺术。

Q 南京艺术学院是一所百年院校，也是我们国家成立比较早的艺术院校。在美育方面做了哪些工作？有哪些经验？

A 南京艺术学院是全国两所5个一级学科都具备的综合性学院之一，其中传媒学院是由动画、数字媒体、广播电视编导、影视摄影、录音，还包括有传统的摄影、广告学专业组成的一个学院。在进行美育教育的过程中，我们承担了向社会推广的义务。比如说动画制作的内容，很多是与幼儿、青少年教育培养、传统文化的培养有关，这些作品大多是用数字技术来表达艺术观念的，然后用自己的观念来反映对社会的一些弱势群体的关注，用这种方式来激起社会的关心和关爱。同时我们还与中小学进行直接挂钩，把我们所学的各种知识在中小学生中进行推广，让他们感受到艺术，并知晓艺术应该是用什么样的方式去进行表达。另外，我们与各个行业之间也进行多种交流，比如与消防部门一起制作关于消防知识的新媒体作品，或协助法律部门进行法律知识的宣传。

Q 本届中国大学生创意节主旨是美育和创意，作为兼具传播和制作这样责任的学院，您如何看待创新与创造力在传播媒介领域的作用？

A 真正的创新到底是什么？可能每个人理解都有不同。从传媒角度来看，创新更多的是内容的创新。比如说今年大赛提出的美育和创新之间的结合，美育教育本身需要从传统美育到现代美育的发展，过程中需要通过媒介，而这个媒介包括现在大量的互联网的平台，包括我们的手机、APP，还有其他一些渠道在进行推广过程中，那么创新实际上就是一个，内容如何在手机APP的推广、网页报道的推广等。就像本届大赛作品中，除了传统的媒介形式，也有很多的VR作品进行实时传播，还有交互环节的设置，都是一种有趣的创新尝试。

"创意与务实"相生相融

龚立君
天津美术学院环境与建筑艺术学院院长

Q 您认为美育的价值是什么？尤其对于专业与人居环境、建筑相关的大学生来说？

A 对于做设计的教学或者是学设计的学生们来说，其实他们面对的是公众，是整个市场。这是一个高要求的市场，它需要有观众、有欣赏者，而不该是设计者自说自话。所以从这个层面上来说，我们需要普及美，这个普及是一个相对漫长的过程。我们以家庭装饰为例，有人喜欢将自己的家装饰成一个特殊的空间，类似于歌厅／展厅，但这对大多数人来讲就是不可思议的。所以对于美的认同感上，不同的人群是有一些错位的，或者说在审美上是有一些盲从点的，这也是设计师们面对市场应该要去研究的。我希望我们的学生都能承担起向社会传达何为美的责任，成为美育的传播者、美育的践行者。

Q 环境与建筑艺术学院在美育方面做了哪些实践，有什么经验可以？

A 我们的实践主要有两个层次，一个是校外，一个是校内。针对校外，主要聚焦在公共事业上。我们会开展多种多样的社会服务，比如进入社区做一些宣讲，给小朋友们做一些课程教学，或是为市民举办展览等等。在校内，就是在教学过程中注重结课展览，就是在课程之外，让学生们充分发挥自己的想法并做成实物或图片放出来，让大家都能相互欣赏评鉴。希

望通过这样的方式可以带动学生之间的学习与交流，促进整体水平的提升。

Q 作为百年艺术学院，我们从校训（崇德、尚义、立学、立行）中就能感受到学院的务实精神。但是在大多数人眼中，创意设计艺术应该都是天马行空的，您觉得这样的创意与务实会有矛盾吗？

A 这是不矛盾的。应该这样说，其实我们创意的目的是为了实现它，而并不仅仅是一个想法而已。尤其是我们环境与建筑艺术这样的专业，它是一个以实践为标准的专业，如果脱离了实践，再好的创意其实都不会被看到，那么再美也没有多大的意义。所以崇德、尚义、立学、立行，在我们看来，就是做每一个创新和创意都需要落实在实际意义上，如果没有这些真实的实际意义，这些创意可能就没有价值了。

Q 学院提倡跨学科培养人才，您是如何看待这样的人才培养模式，美育在其中又起到什么样的作用？

A 因为不同学校的管理体系是有区别的。就我们学院来讲，环境与建筑艺术学院是两个专业：环境设计专业和公共艺术专业。这两个专业虽然有区别，但目标是一致的，都是为了创造更美好的环境而设立的。那么在学生的基础培养上，环境设计专业的学生偏重于空间的意识和空间的控制以及空间的把握；公共艺术专业的学生则更偏重于造型、偏重于美的控制和把握，这两者之间是有互补的。所以在参加实际项目的时候，我们鼓励不同专业的学生加强协作，共同来完成一个工作。比如天津五大道的灯光艺术节设计，就是我们学生共同完成的作品，这也说明我们这样的交叉培养是非常有意义的。除此之外，我们还会关注到更多大文科的概念，包括艺术理论，关于美学的修养和实用美学，会关注到产品的造型设计，包括色彩、画面表现、字体表达等等，这些都是完全可以借鉴的。所以我们学院各个课程之间是可以打通的，各个专业之间没有壁垒，可以相互学习，这也是我们美术学院一个独特的优势。

Q 我们首届中国大学生创意节的主题是未来·视，是希望将创新创意聚焦到未来的视野上，您是如何看待创新在未来人居领域的作用的呢？

A 应该这么说，创新其实是相对而言的，从哪个时间点才能算是创新呢？我们有很多传统的东西，它其实是非常美也是非常好的东西，我们要做的是要继承和发展。这个时候的创新就是结合了时代的特色，包括技术的发展、材料的进步、人们生活方式的转变等等，如此产生的一些变化叫作创新。但是在公共艺术里面，我们经常强调的一个词是"在地性"，就是说我们任何的创造，它不能够脱离背景存在。所以从这个意义上讲，我们觉得创新不是片面的，不是只强调创或者只强调新，它应该是一个综合的概念，是需要我们的学生发挥他们的学科优势，发挥他们的综合能力，才能在未来达到更高的高度。

以美育人 以文化人

尤继一
上海音乐学院数字媒体艺术学院院长

Q 作为一所艺术创新类的院校，您认为美育和学院本身的教育有什么不同？

A 我理解的美育是纯洁道德、丰富精神的一个重要源泉。对于高校来说，美育应该是当今和未来都需要重视的一项重要任务和工作。首先，我觉得美育要注重思想上的引领，遵循美育的特点，使学生能够树立正确的审美观念、高尚的道德情操；其次，在教学过程中一定要坚持社会主义的核心价值观，要继承民族优秀的传统文化和发展社会主义先进的文化。

Q 您认为美育的价值是什么，尤其对于艺术专业的大学生来说，要如何承担传递美育的责任？

A 我认为美育是一个人全面发展应该具备的能力，在生活节奏相当紧张的当下，美育教育有助于促进人格的健全和完善，是促进社会全面发展的一个重要组成部分。那么对于从事艺术创作的大学生来讲，结合自身所学，主动承担讲好中国故事、传播好中国声音、展现中国文化独特魅力，是他们应当承担的时代使命。从另一个角度来讲，即便不是艺术专业的学生，能够学习一些艺术相关的内容，实现全面发展，我觉得也是非常好的一种尝试。

Q 数字媒体艺术学院成立已有11年，但是在国内这个方向依然处于人才缺乏的状态，学院在美育方面做了哪些推动？

A 这个其实要从我们上海音乐学院整体的学科建设和社会实践说起。在教学中，我们注重的不仅仅是在文化学习本身，而是构建和培养学生在音乐、美术、戏剧、影视等跨学科知识领域的完整体系。因此，我们的数字媒体、艺术设计和文艺社团等院系组织建立了一个很良好的联盟和互动。比如说上音歌剧院，在实际运行中涉及的灯光、舞美、影像、制作等工作其实全部都是由我们的师生来承担完成的，这就是一个美育教育学以致用的过程。再比如，我们学院同学的暑期艺术实践活动，同学们在贵州采风活动结束之后，将具有民族特色的符号、声音带回上海，并亲手设计制作成工艺品发起了义卖活动，最后义卖所得的 32000 元全部被捐赠给了我们学校的音乐发展基金会。我觉得这是一个比较好的例子，生动地诠释了美育在学院教学中形成的一个相互依存、相互促进又相互支撑的关系。

Q 我们了解到数媒学院的三个本科专业有两个是国际合作项目，您怎么看待美育在文化大融合中所起的作用？

A 在教育国际化的背景下，美育有助于培养具有国际竞争力的、有特色的、创新型的人才。一方面，因为我们的老师来自英、德、法、美等多个国家和地区，在与这些老师交流过程中，他们特色鲜明的民族性的东西对学生打开眼界和想象力都起到了非常好的促进作用。另一方面，每个周末我们的学生会带着外籍老师去了解中国的美食美景等等。这其实也是一种国际化的探讨，为了实现输入与融合建设和发展全方位美育体系而做出的努力。

Q 我们中国大学生创意节关注创造力和创新力，您能不能谈一谈在教学过程中的感受，特别是学生们在创造力、创新力的表现如何？

A 首先我很由衷地说，中国大学生创意节这个大赛真的很好。在未来，大家拼的就是创意和创新。就学校层面来说，90 多年来我们一直秉持的是精英教育，走的是培养高端音乐人、应用型人才的路。从学校走出进入社会后，他们就是火种。这些学生无论来自哪个专业、毕业时间有多久，其实都带着我们学校的特殊印记，那就是对音乐的精准把握。比如动画专业、多媒体专业的学生，除了四年的专业教学之外，还具备了一项独立完成音乐编辑的能力，这正是我们教学上的一个特色。每年，我们学校都会举办 380 多场音乐会，学生们在这种潜移默化的场景里，也能够很好地实现对音乐的感悟和理解。讲到教学感受，我觉得创造力培养是一个循序渐进的过程。首先，需要具备扎实的基本功，学好专业学科的基本理论、概念和研究方式；其次，寻找适合自己获取知识的渠道，拓宽知识面同时，要加强锻炼自己的思维能力，保持探索精神。这些内容其实不完全涵盖在课程体系里，所以我们会经常组织一些讲座，学生们欠缺什么就邀请相关专家来指导。如此培养出来的学生，才会是一个拥有广阔眼界和强大思维能力的人才，才能更好地适应这个社会。

创新性美育是终身命题

俞振伟

上海视觉艺术学院党委副书记、副校长

Q 作为首届中国大学生创意节承办单位之一，您认为这样一场全国性的大学生创意节为什么会诞生在上海？

A 我们视觉艺术学院有一个口号"在上海，爱上海，为上海"。我个人觉得，一个创新性的大学，特别是艺术学院，与一个快速发展的城市之间的关系非常值得研究。从这一点来看，其实不光是艺术创意专业的学生，各个专业的学生，他们的创造力，与现实与世界对话的能力，以及创新精神都特别重要。

Q 首届中国大学生创意节以"美育和创新"为主旨，您认为美育对于艺术类大学生的价值是什么？

A 我觉得大学生的培养强调美育是非常重要的。作为德、智、体、美、劳全面发展的时代建设者和接班人，美一定是不能缺的。那么美育是做什么呢？是培养高尚的道德情操，是培养爱国主义精神，是培养正确的人生观、世界观、价值观。对于一所学校来说，特别是艺术学院，美育不光是学生素质教育的一个重要组成部分，也是各个专业培养人才、立德树人中应该有的素质教育，应该有的情感培养；对于艺术专业的学生来说，我觉得就是认识美、热爱美和创造美，这也是朱光潜老先生的观点。

Q 您认为美育与学院本身的艺术教育是什么样的关系？

A 上海视觉艺术学院是一所年轻的学校，是以视觉艺术为主的综合类的艺术院校，我们有8大专业和近40个专业方向。在教学过程中我们有一个特点，就是按照艺术领域和行业、产业、市场的发展来培养优秀的艺术设计和文化创意应用型人才。我们还提出了对艺术专业大学生的基本要求：家国情怀，艺术情真。对于他们来说，这样的要求其实是很高的，但是我们相信只有深爱自己祖国的年轻人，才会敢于担当民族复兴大业。

Q 上海视觉艺术学院在美育方面做了哪些推动？

A 我们把美育定为了艺术教育的基础课，但这种基础课和综合性大学的通识教育还是存在区别的，它的课程包括专业实践、社会实践和课外生活等，相对来说更加丰富多元。我们做了好几年非物质文化遗产传承人的研修，学生们可以向这些传承人拜师学艺，包括日常作业、毕业设计等都能请传承人为他们指导。相信只要我们这样一直坚持做下去，对我们非遗的创新和学生们今后的发展，推动力都会是惊人的。另外，我们还坚持做了好几年的周末计划。每个周末，会有两辆大巴来到松江大学城，把来自全国各地的学生带到市中心，主要是看上海的建设风貌、上海的红色之旅以及最新的展览和最高水平的演出。这样做的目的其实就是把美育贯穿到学习之外的生活当中去，因为向实践学习、和时代同行、与世界对话，这是非常重要的。

Q 上海视觉艺术学院非常注重国际交流，在国际交流过程中美育起到什么作用？

A 我们每年开学典礼的这一天，也是国际顶尖艺术院校院长、教授在我们学校举行艺术与设计教育论坛开始的日子。我们确实一直在努力，与世界顶级艺术学校的发展保持同步。但是，讲到美育以及美育塑造的涵养到底怎么样，我们认为只有民族的才是世界的。所以我们会注重国际参照，同时也更加重视中华传统文化的底色，这也是艺术类大学生需要夯实的基础。

Q 创新对于是艺术类院校来说似乎是一个终身命题，上海视觉艺术学院在创新方面做过哪些推动？

A 说到创新的原则，我认为就是党的十九大报告中强调的"两个创"：创造性转化和创新性发展。这两条原则要体现到专业人才的培养当中去：一是四年培养方案怎么来设计；二是师资队伍到底怎样组织。我们学校从开办之初就提出了师资队伍希望是3:7，即专职老师30%，另外70%是从业界、从行业当中来的精英、专家。这样的结构是为了保持学生有一个市场的眼光，具有行业发展的敏锐和动手能力、应用性，而不仅仅是课堂学习。我校与德稻教育集团紧密合作，聘请国际大师采用工作室形式带实验班，将中国传统师徒制和国际设计大师的人才培养模式相结合。实践证明，我们在人才培养上的创新探索方向是对的。

设计引领产教融合

高 瞩
上海工程技术大学艺术设计学院院长

Q 作为与美育非常相关的院校，您认为美育跟学院本身的教学有什么不同？

A 作为艺术门类下的专业，我们的学科建设必然是与培养目标挂钩的。比如，我们想要培养高端的设计人才，他需要具备四个方面的能力，包括表现能力、基础专业知识、相关的科技类知识以及最重要的个人素养。个人素养其实就是我们美育中一个重要的内涵，设计师会把这一点完整地呈现在他的作品中，然后社会公众就会通过他的作品获得某些认知。所以，我认为在教学当中去注重提升学生们的美育素养是非常有必要的。作为高校来说，美育不仅仅是渗透到所有的专业教学当中，也希望能够辐射到整个社会的市民群体，从而促进这个行业所有从业人员素质的提升，我们也一直在积极地做这样的工作。

Q 您认为美育的价值是什么？尤其对于我们艺术专业的大学生来说，要如何承担传递美育的责任？

A 按照马斯洛人类需求五层次理论，我们现在已经进入到一个新的境界了，更多的是在追求自身价值的实现。我觉得其中一个重要的标志，就是我们对美的认知的提高。究竟是如何提高的呢？过去我们讲，学生应该要德智体美劳全面发展。除了在学校教育当中去获取，社会传播也起到了很大的作用。在这个时代，我觉得美育已经拥有了非常重要的地位，可能从

次要方面逐渐转化为主要方面了。作为学院来说，我们每年有 300 多位准设计师走向社会，他们的表现会给社会带来很大影响。所以也希望学生能够在展现自身的同时，为行业和社会做更多有价值和有意义的事情。

Q 正如大家所见，艺术设计已经从工业时代的配角走向了经济时代的前沿，学院在美育方面做了哪些具体工作，有什么经验可以为大家共享？

A 我们主要是聚焦在办学理念上做出了一些美育的推动工作。就如之前所说，我们想培养高端的应用型设计人才，所以我们在提升个人审美素养方面有所坚持。这些主要体现在学科建设上，包括课堂教学、社会实践等课程设置，我们都在努力采取举措来实现。2018 年我们参与了上海市"文教结合"的一个项目，这个项目不仅加强了高校与社会文化单位的联系，也推动了全民美育素质的提升。

Q 我们关注到艺术设计学院在进行一些国际交流和对接，您认为作为中国的设计师，在与这些以现代设计为主体的国家对接的时候，我们要如何体现自己美育的特色和个性？

A 作为上海工程技术大学下一个旨在培养应用型设计人才的学院，40 多年来我们走出了一条属于自己的路。然而放眼全国乃至全球，我们需要努力的其实还有很多，我们也一直没有停下思考。我们认为，艺术设计是没有国界的，但同时对于每一个中国学设计的学生、每一个中国的设计师、每一个中国人而言，强化自身的美育素养是有必要的。艺术设计需要承载和表达更多内容，比如创新能力和民族自信。创新能力是美育的产物，民族自信是美育的基石。所以作为培养设计师的教师，我们责无旁贷，要去认真落实这些工作。

Q 您刚才提到创新力也是我们美育的一个重要体现，您能不能再谈一谈学院是如何催生创新力的？

A 在我们艺术设计学院的教学体系中，创新能力是专业考核标准的首要考核条件，作品就是展现创新能力的最佳途径，这是我们全体教师的共识。所以在评判作品时，我们会更多地聚焦在创新力上。如果只是单纯地运用笔法去临摹或修改，最多只能算及格；只有当注入了学生自己独特的美学素养和想法，才能算是一件完整的优秀作品。我相信这样的创作培养，也会成为学生未来的强大竞争力。除了日常教学，我们也非常提倡学生能够深入项目或比赛去表达自己。现在很多高校都在做这样一个事情，就是思考怎样用设计的内容实现脱贫攻坚，如何通过艺术的方式建设美丽乡村等可执行的课题。我们学院对接过崇明岛、松江区新浜镇文华村，还尝试将研究生课程搬到了田间，希望通过这样"产教合一"的方式，将学生的设计写在中国的大地上。如此，不仅可以有效促进学生个人创新能力的提升，还能推动社会经济价值的增长和行业的良性发展。我认为这是一件非常有意义的事。

美育是工艺美术人的精神内核

陆 鸣
上海工艺美术职业学院手工艺术学院副院长

Q 作为一所艺术设计类高职院校，您认为美育和学院本身的教学有什么不同？

A 首先，作为唯一一所入选全国示范性高职院校的艺术类独立院校，工艺美术是我们学院的标签。其次，我们院校有近 60 年的历史传承，与中国现代设计渊源颇深，因此美育是我们学院的精神内核。从本质上来讲，工艺美术其实与美育就是一体的。

Q 您认为美育的价值是什么，在教学中如何贯彻这一价值？

A 一般来讲，工艺美术作品的创作有两个组成，第一个是内涵，第二个则是形式。如果说内涵是种精神的话，那么工艺技法就是它的一个形式，两者相辅相承，缺一不可。我们在创作和教学的时候，也会强调这一点。美育其实就是赋予作品内涵的一个过程，有了丰富的内在支撑和绝佳的表现形态，才会是一件真正能够对社会产生影响、产生价值的作品。

Q 学院在美育方面具体做了哪些推动，有什么经验可以分享？

A 我们始终把美育作为教育核心。新生入学的时候，会统一接受一门入学教育的课程，主要

是引导学生们逐步建立起正确的价值观；在专业课教学中，会践行"理实一体"，也就是理论和实践同步推进，理论中的美育部分，就是我们所传承的传统工艺和传统文化；最后毕业的时候，学生在答辩中也需要解答这样一个问题：你这件作品对社会的贡献是什么？美育贯穿了上海工艺美院整个人才培养和教学，当然这也对我们手工艺术学院的专业老师提出了更高要求。除了传统的技艺，我们也强调专业老师在思政、文化素养层面的提升。同时，我们学院也会邀请诸多校友，为学生开放公益讲座的系列课程，更深入地了解文化传承，了解美育是怎么实现的，了解自己的专业是如何与美育形成关系的，这也是我们学院的一个教学特色。

Q 现代科技发展相当迅速，您觉得在这样的背景下，工艺美术的传承和创新会存在矛盾吗，要如何解决呢？

A 所谓的传承，是把传统文化当中真正有价值的东西留下来，用发展的方式去传扬。因此，对于工艺美术来说，它其实有自己相对稳定的传承体系。本质上来讲，这样的传承与创新是一体的，我们始终在对昨天做传承，对明天做创新。所以在教学中我们强调，要用发展的眼光去创作。比如在技法上，我们曾经是用手捏的，用的材料是泥巴，现在可以有3D打印、精雕，甚至是人工智能等新的技术。这些技术的引入，可以帮助学生们更好更全面地去理解和阐释工艺美术的文化内涵，同时也能够培养出真正符合这个时代、这个行业所需求的人才，推动工艺美术行业的长效发展。我有一个漆艺专业的学生，他曾尝试做过一个海螺造型的工艺作品，当时面对造型的难题，我给过他两个建议：三维扫描和3D打印。这两项技术现在已经逐步被运用在艺术创作过程中，我们也是最早将这类快速制造技术运用在工艺美术创作中的院校。所以本质上来讲，历来的工艺美术代表的就是那个年代最顶尖的技术、最顶尖的材料、最顶尖的工艺。不受限于技术，大家的想象力才能更多地关注在创意上，这也是我们培养学生的一个重要的经验和论证。

Q 时代变迁赋予了工艺美术更多价值和功能，你觉得要如何做才能保持它的生命力？这个过程中，学生们又应该担任什么样的角色？

A 回顾历史，工艺美术曾经是我们文化和经济上的一个重要支撑，当下工艺美术包括非遗传承则拥有了新的定义、新的概念、新的功能。非常明显，现在更多工艺美术的传统种类和创作方式逐渐走向应用端，与人们的日常生活有了更深刻的联系。兼之其本身蕴含的文化气质，创作出来的生活器物、应用器物能够让普通的消费者直接感受到它的美、它的文化内涵，如此，整个产业才能形成良性循环，以强大的造血功能永葆生命力，让整个行业发生一些质的改变。因此我们希望，我们培养出来的学生也能够为行业注入更多动力。这样的话，工艺美术在这个时代的特质、职责以及功能都能够更加清晰。

2019 首届中国大学生创意节活动掠影

梦创未来校园巡讲活动

畅谈未来，点燃创意赤子心

很多优秀的创意，都诞生于领域交叉、跨界碰撞的地方。为了引领大学生们进入创意实践的一线，组委会筹备组织了高校巡讲，携手多位行业大咖，走进校园与同学们面对面，畅谈创意的动力、使命和未来。历时两个多月的巡讲，脚步踏遍上海、北京、广州、杭州、南京、安徽等6省市，走进东华大学、上海大学、同济大学、中国传媒大学、上海理工大学、中央美术学院、广

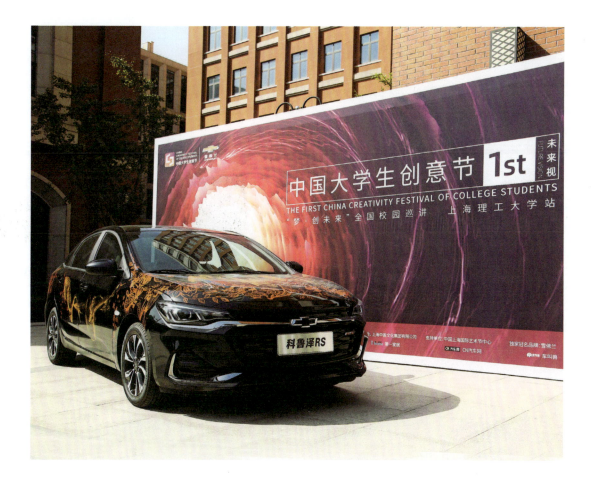

州美术学院、浙江传媒学院等 17 所高校,开展了一场场以"梦·创未来"为主题的精彩碰撞。行业大咖们非常愿意与大学生们进行天马行空的创想,大学生们则非常希望与行业偶像交流创意行业的现状和趋势,希望与大咖们的探讨创意与未来。大咖们个性十足的创意思维和丰富有趣的成功经验,点燃了一颗颗青春飞扬的创意之心。就业和创业,是即将走出校园迈向社会的大学生们最关心的问题,巡讲中的多位业界大咖现身说法,结合自身经历、创意作品,多维度、全方位解析了创意与行业的不同角度和社会需求,带领大学生们反观自己的专业认知,让他们进一步理解社会对创意的需求和对创意人才的要求,同时讲解了首届中国大学生创意节十大参赛单元的具体标准,并鼓励他们踊跃参赛,展示自我,展示创意。

业界大咖深入浅出,有趣又具有实践指导作用的干货满满的演讲,赢得了大学生们一波又一波笑声与掌声,现场气氛非常热烈,点燃了大学生们的创意热情,他们激情澎湃,他们热血沸腾,迫不及待要将大脑中冒出的一个又一个创意火花展示出来,用创意书写辉煌,创造未来。

17 站 6 省市,满满诚意,满满正能量的高校巡讲,为 2019 首届中国大学生创意节谱写出一首以"青春"、"创意"、"未来"为题的灿烂乐章拉响了满是热爱的序曲。

9月26日
东华大学

10月28日
上海大学

10月31日
上海工艺美术
职业学院

11月4日
中国传媒大学

9月24日
上海思博职业
技术学院

10月22日
上海电子信息职业
技术学院

10月29日
同济大学

11月1日
上海理工大学

11月6日
广州美术学院

11月12日
浙江传媒学院

11月15日
中国传媒大学
南广学院

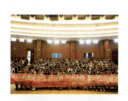

11月18-19日
上海外国语大学
贤达经济人文学院

11月5日
中央美术学院

11月7日
星海音乐学院

11月12日
中国计量大学

12月4日
安徽信息工程学院

2019 首届中国大学生创意节
总决赛 & 闭幕式

2019 年首届中国大学生创意节是一个特别的开端，在全力筹备邀请决赛团队汇聚上海进行现场展示时，突发了新冠病毒肺炎疫情，为响应国家做好常态化疫情防控工作的号召，组委会创新地采用了线上直播方式，于 6 月 6 日进行了线上直播总决赛，10 大分类每类前 6 名的选手进行了现场连线实况展示与作品讲解，评委通过连线现场对参赛作品作出评审，实现了公平、公正、公开的评审原则。

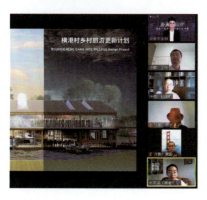

创新线上热播

弘扬中华美育精神，培育新时代创新、创意人才。2020 年 6 月，首届中国大学生创意节总决赛暨闭幕式在网络平台完成了直播。年轻化的传播形式，创新性的环节设置，蔚为大观的优秀作品，备受广大师生、业界与公众的关注。直播期间抖音累计观看人数达 200 余万人次，同时在线人数突破 6 万人；梨视频累计观看人数达 100 余万人次，同时在线人数突破 2 万人。

总决赛

6 月 6 日，首届中国大学生创意节完成了全天线上总决赛的实况评审，10 大分类入围决赛选手以现场连线的形式实况展示与讲解，同时评委连线现场作出评审，实现了公平、公正、公开的评审原则。参与评审的组委会专业评审团有著名舞蹈艺术家黄豆豆、清华大学美术学院教授卢新华、同济大学设计创意学院院长娄永琪、上海大学美术学院副院长金江波等 17 位学界、业界评委。决赛现场学生们热情高涨，得到了全国各高校师生的关注，直播总量达 383937 人，同时在线人数最高峰值达 52313 人。

闭幕式

6 月 12 日举行的首届中国大学生创意节闭幕式暨第二届开幕式活动，为更好地与广大大学生进行互动，扩大中国大学生创意节的影响力，组委会与时俱进开创性地选择了大学生喜爱的抖音及梨视频双平台进行直播。活动直播过程中回顾了首届中国大学生创意节的优秀作品，揭晓了 10 大分类排名并进行了别出心裁的线上颁奖仪式，公布了高校组织奖等其他奖项，并结合短视频平台的特性，进行了在线才艺表演，让大学生们直接参与到直播中来。

特别鸣谢

指导单位
教育部体育卫生与艺术教育司

主办单位
上海市教育委员会

承办单位
上海视觉艺术学院
上海市学生事务中心
上海市科技艺术教育中心
上海市艺术教育协会
上海中盈文化集团有限公司

支持单位
中国上海国际艺术节中心

官方邮箱
official@ccfcs.cn
联系电话
021-54660380
官方网站
www.ccfcs.cn